兩廳院建築之美

Rhythm *of* Classical Forms

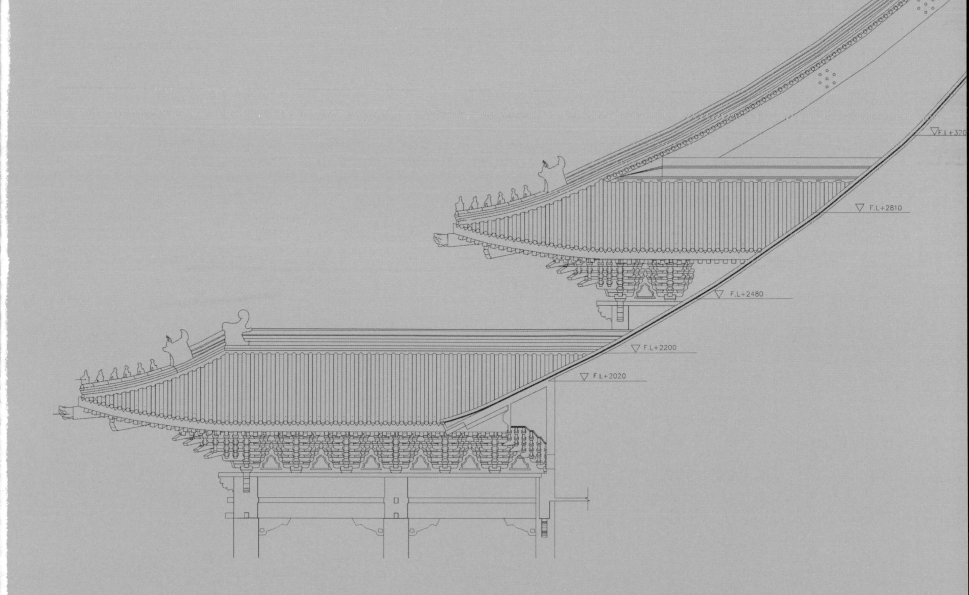

▽ F.L +320

▽ F.L +2810

▽ F.L +2480

▽ F.L +2200

▽ F.L +2020

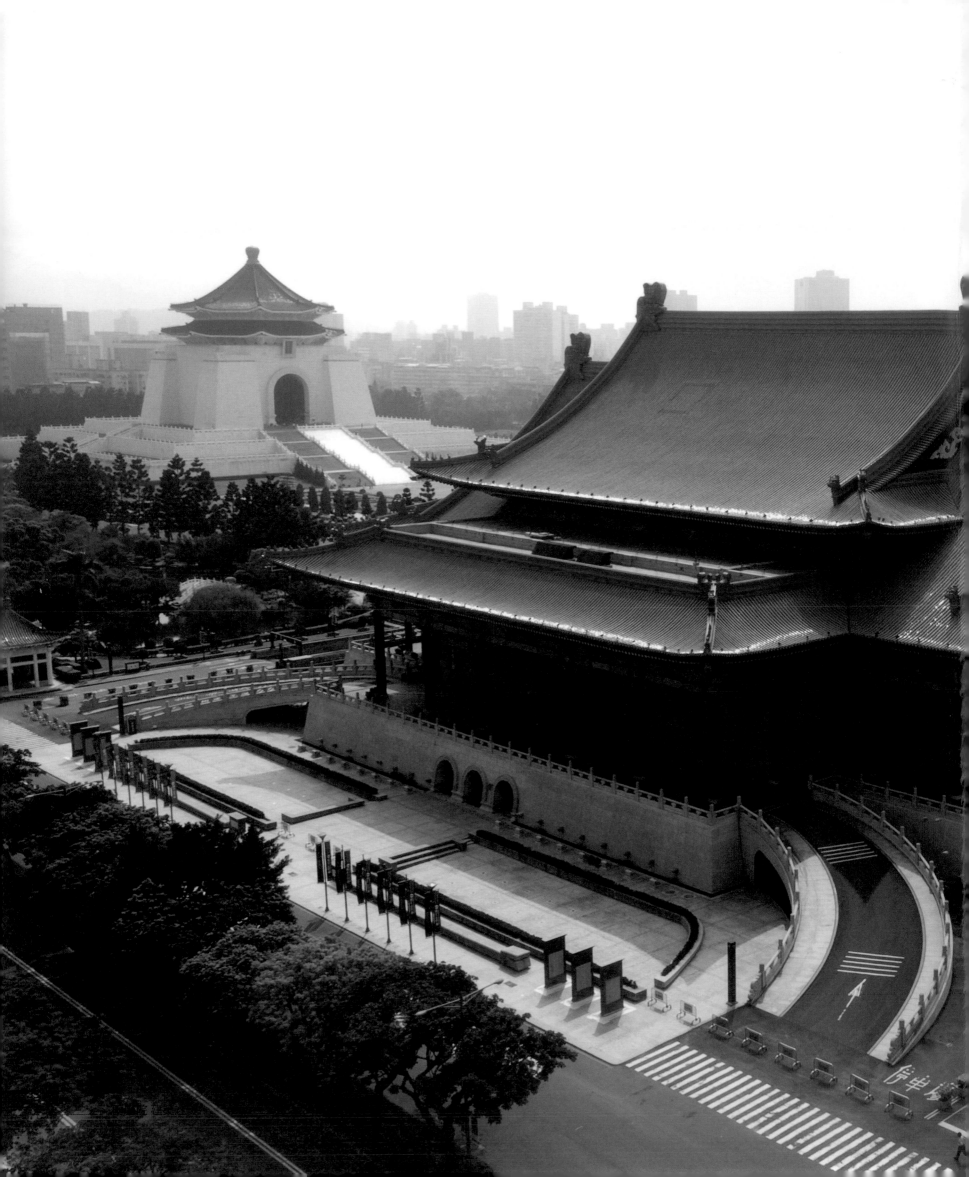

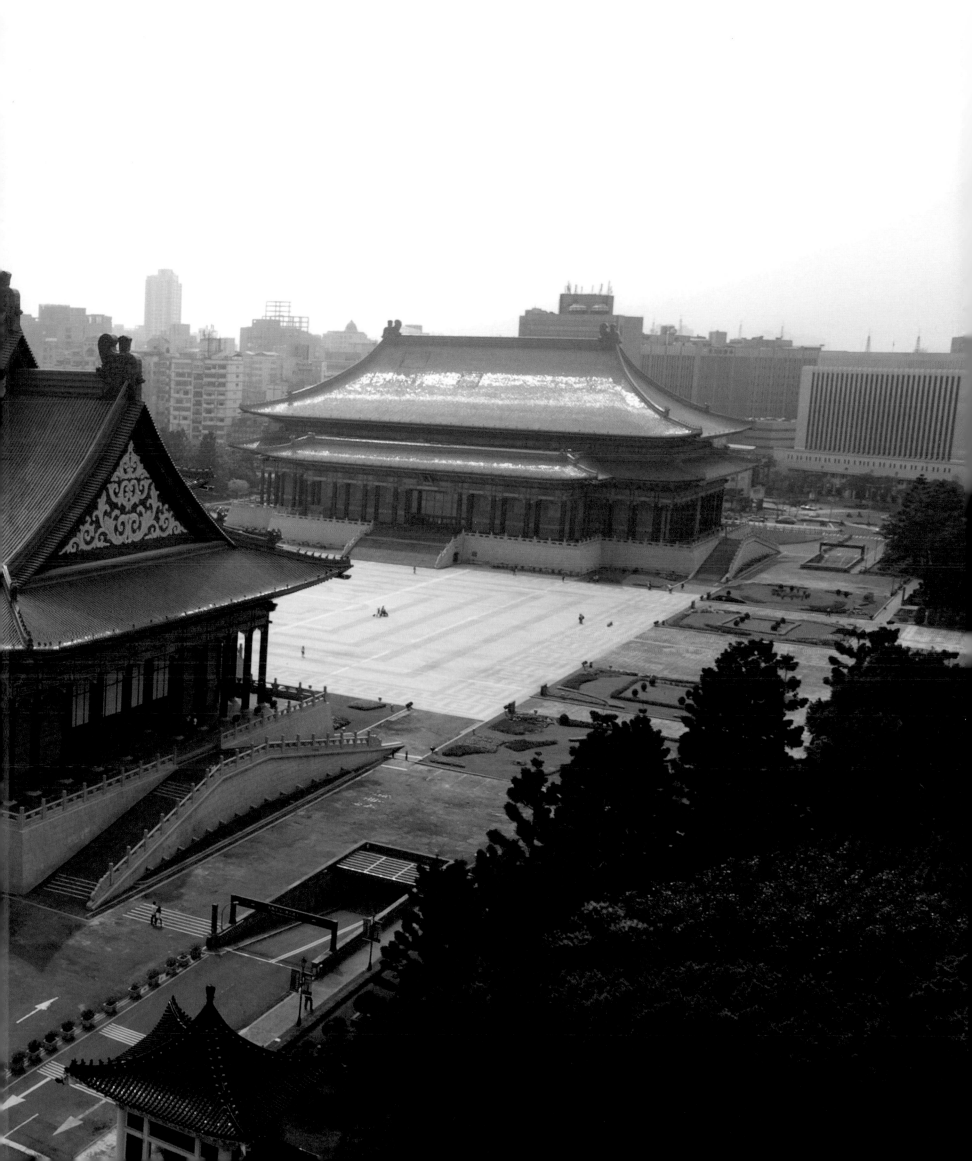

Contents

目錄

董事長序
從古典中 想像未來

座落於台北市中心博愛特區的兩廳院，是台灣重要的表演藝術殿堂，每年有一千多場次演出，在這兩座建築中發生。站在廣場中央，面對國家戲劇院與國家音樂廳這兩棟堂皇典雅的國家級藝術殿堂時，會引人從古典想像未來。兩廳院以中國傳統宮殿形制為建築特色，黃瓦飛簷、紅柱彩拱，氣勢壯觀，與搭配設置的大、小廣場連成一氣，構築出富含藝趣的生活風景與休閒空間，它不但是台北市重要地標，也是外賓眼中最具特色的音樂廳與戲劇院。

1975年政府委請和睦建築師事務所進行設計，開始籌建兩廳院，耗資70億元，而由西德奇鉅公司、荷蘭飛利浦公司的專家組成的顧問團，則負責舞台、燈光、音響等設備。整體建築於1987年竣工，成為國內首屈一指的表演藝術中心，更開啟了台灣表演藝術邁入國際化的時代。

從建築外觀看兩廳院，充滿令人驚豔之處。兩棟建築看似相像，都有著亮麗的金黃琉璃瓦、鮮豔的朱紅廊柱、色彩斑斕的七層斗拱，造形繁複豔麗，還有仙人走獸在高高的屋頂上排排站，顯現出不凡的氣勢。然而細看之下，會發現戲劇院的屋頂為莊重大方的廡殿形式，音樂廳則是活潑高尚的歇山頂形式。這種在古代只有王公貴族才能使用的建築形制，如今人人可以親身體驗。

從建築內部看兩廳院，也頗富學問。兩廳院共有四個世界級的專業室內表演空間，包括位於愛國東路側的國家戲劇院、實驗劇場，以及信義路側的國家音樂廳與演奏廳。在裝潢細節方面，可以看到宮燈式的精緻水晶吊燈，反射出耀眼的光芒；義大利進口的大理石地板與廳柱，經過精密安裝，每道紋路都是連接一致，氣派非凡。此外，在音樂廳中，更有由著名的荷蘭管風琴公司Flentrop手工打造，用4172根金屬及木管組合，全台灣最大的管風琴。

除硬體設備外，兩廳院更精心安排了饒富藝趣的「綠色交響詩」、「蘭花圓舞曲」等公共藝術，以及已故雕塑家楊英風、書法家董陽孜、畫家陳景容等人的作品穿梭其間，營造出一個由全民共享的藝術場域。

兩廳院努力在傳統資產的基礎上，不斷注入現代元素和活潑因子；古典華麗的建築體，一如我們所呈現的節目，精緻繽紛而多元，在藝術的最新潮流中，兼顧傳統與當代語彙，持續地為台灣累積最豐富的文化資產。

國立中正文化中心　董事長

　　　　　 兩廳院 建築之美

藝術總監 序
依舊是華人的驕傲

1992年秋，我初到兩廳院擔任副主任，那年兩廳院慶祝五週歲。我到任後創刊的《表演藝術》雜誌創刊號上，有一個介紹國家音樂廳和國家戲劇院的摺頁專輯，我在專輯開場有這樣一個按語：

國家音樂廳和國家戲劇院是中國人有史以來耗資最鉅、設備最新的表演場地，……然而，金玉雕琢的殿堂和聲光並茂的設備，也以驕人的硬體考驗著所有對應的軟體——第一流舞台在期待第一流的管理與營運、第一流的演出、第一流的觀賞水準。

我們，能回應這樣的期待嗎？

當時的兩廳院，其實，不僅規模水準是「中國人有史以來」之最，在全亞洲大概也只有日本少數的劇場可稱在伯仲之間。

18年過去了，今年，2010，我因緣湊巧又回到兩廳院。增添了18年滄桑的這兩座美麗建築風華不減。但我們得承認，18年中間亞洲的其他地區，香港、新加坡、韓國……紛紛蓋出了堂皇新穎的劇院；近年中國經濟起飛，各城市尤其競相建築大劇場。我們的國家兩廳院不再是「中國人有史以來」之「最」的場地，但是，作為一個這麼多年來親炙、見證，甚至兩度朝夕工作其間的人，我必須說，兩廳院在華人歷史上，起步最早、用力最深、營運經驗累積最著的劇場地位，卻不可能被取代。兩廳院成立以來的這近四分之一世紀，可以說是台灣表演藝術的盛世，沒有兩廳院，不可能發展出這個「盛世」。

當我們仰頭看這兩座雕樑畫棟的建築，我更想提到的，是它的四個舞台上演出過的超過兩萬場音樂、戲劇、舞蹈節目，還有所有一起建構兩廳院輝煌歷史的表演藝術家和前後台工作者。

曾為它增添光華的藝術家，有些已經告別了人世，像舞蹈家瑪莎‧葛蘭姆、三大男高音之首的帕華洛帝、鋼琴家霍洛維茲、指揮家傑利畢達克等，還有我們的許常惠、姚一葦、羅曼菲……當然更多的是經過兩廳院歷練洗禮，成就各自的藝術光環的演出者。是他們，共同造就了堪稱文化奇蹟的台灣表演藝術！

18年後的今天，我想我終於可以回答自己當年提出的問題：對這個曾是華人之最的舞台，我們能回應她的期待嗎？……依舊的，是它的軟硬體交輝、是它承載且彰顯光華的表演成果，讓兩廳院風華不減，且交出了一張值得我們驕傲的成績單！

國立中正文化中心 藝術總監

序
兩廳院周邊建築興建史

徐明松 │ 建築史學者、銘傳大學建築系助理教授

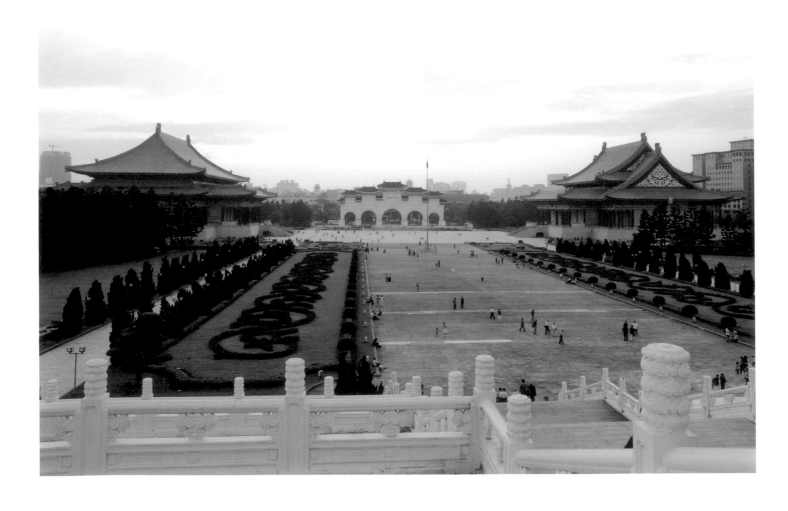

緣起

1975年4月5日先總統蔣中正先生過世，6月成立中正紀念堂籌建小組，敦請俞國華、林金生、蔣彥士、高魁元、趙聚鈺、費驊、賴明湯、謝東閔、蔡鴻文、周宏濤、秦孝儀、張豐緒、林挺生、辜振甫、徐有庠、王永慶等十六人為籌建委員。

7月初的第一次委員會議就決定了今天所在的基地，及區內林森南路地下化，以保持街廓的紀念性尺度與完整性。10月再成立中正紀念堂籌建指導委員會，張群、何應欽、陳立夫、倪文亞、王雲五、于斌、錢思亮、黃少谷、谷正綱、黃杰、林伯壽、吳經熊、連震東、陳啟天、徐慶鐘、張寶樹、謝東閔、孫亞夫、劉闊才、戴炎輝、劉季洪、周百練、蔡鴻文、林挺生、林洋港等二十五位先生為指導委員，指導建堂工作，可以想見中央對此甚為重視[1]。

同年「8月籌建小組公開徵求海內外建築師提供設計構想，前後收到四十三件。經專家初審，選取五件，由建築師提出進一步之設計藍圖與實體模型，再經國內外專家複審，並邀請有關方面審閱模型，提供意見後，決定採用楊卓成建築師之設計」[2]。當時中央的決定引起建築界的諸多揣測，按1976年的中正紀念堂競圖規章，其中對於中正紀念堂設計的要求重點如下：

1.表達中華文化精神。
2.創建新穎設計，並具有莊嚴而獨特風格。
3.有效應用現代建築工程技術，並講求經濟與實用[3]。

如果按字面上的意思，第一項殆無疑義，大概是所有濃厚民族主義國家的業主會提列的重點，更何況是具強烈意識形態的官方業主；第二項關鍵在「新穎設計」與「獨特風格」，雖未指名要甚麼風格，但設計者很難在傳統建築語彙間提出「新穎設計」與「獨特風格」的建築案；第三項前面的「有效應用現代建築工程技術」，重點可能是「有效」二字，因為它跟後面「講求經濟與實用」有所聯結，也就是說這是現代建築的重要原則，整個結構設計必須合理有效的運用，以孜達到經濟實用的目的。因此看到最後五位建築師六個作品[4]的提案裡，除了和睦的兩個提案以外，其他四組皆以較現代的方式呈現。

1.見國立中正紀念堂管理處全球資訊網
　www.cksmh.gov.tw緣起沿革
2.同上
3.見國立中正紀念堂管理處全球資訊網
　www.cksmh.gov.tw設計理念
4.請參考《建築師》雜誌，有關中正紀念堂的
　競圖報導，1976/8

所謂在複審後「邀請有關方面審閱模型」，這個有關方面自然是逐層上報，先是籌建委員會、再是指導委員會，最後的定奪當然就是當事人蔣夫人宋美齡或行政院長蔣經國，今天尚未釐清的是，上位者決定和睦建築師的方案可以理解，但複審評審如何在競圖公告的設計要點與提案間的衝突與矛盾中做出選擇？但據曾參加競圖前諮詢會議的吳明修建築師訪談告知，當天除了他與林建業建築師反對用宮殿式建築來紀念先總統蔣公外，其餘要嘛噤聲不語，要嘛體察上意，表示贊同，這點是不是早說明了「業主」，胸有成竹的底牌？如果底牌是如此，為何還要大張旗鼓地訂定錯誤方向的競圖設計要點？難道有掩人耳目之嫌？

撇開競圖揭曉的紛紛擾擾，最終中樞還是決定了以宮殿式建築紀念先總統蔣公。這種中國北方風格的建築，在台灣的地景上從40年代末在復興中華文化鄉愁記憶的大纛下，頻繁地出現在由公部門主導的官式建築上，中正紀念堂與兩廳院卻是規模最大、氣勢最盛的，是特定意識形態的最後訴說，隨後的政治變革嘲諷地讓這個公園成為民主人士吶喊的場域，也成為日後更多紛擾的表徵。

宮殿式建築

談到宮殿式建築不得不回溯一下它在中國歷史的起源。1920年代中期以後，在西方教會大學的主導下，開創了以現代工法，搭配傳統中國風格的建築風潮下，進而引發呼應文化保守主義的「中國文藝復興」或者「中國古典式樣」的風行[5]。這種文化保守主義在多數的現代化國家都經歷過，歐洲十八世紀末到二十世紀初所經歷的折衷主義、歷史主義……，乃至後來的新藝術運動，超過一百年以上的時間也曾掙扎在新舊的選擇之間，大體集體記憶尚未接受新事物之前，那些「偉大」的舊事物自然仍成為重要的集體表徵。台灣在50年代以後的國共對抗中，自然更加強了這樣的心理需求，「在中國歷史上，台灣一直被視為文化邊陲之地，宮殿式建築是戰後國民政府在此『重建法統』的工具，它是50年代之後的國民政府的建築主導方向；也是來台的大陸建築師解決鄉愁的具體文化形式。1950年陳聿波在高雄台灣銀行分行首先設計了『宮殿式』新建築，其後緊接著成群的宮殿式機構建築出現，如舊國立中央圖書館（利群/陳濯，1955）、台北市立綜合運動場（基泰/關頌聲，1956）、台灣科學館 (盧毓駿，1959)、台北文化大學大成館 (盧毓駿，1960)、台北圓山大飯店（和睦/楊卓成，1961&1971）、台北故宮博物院（大壯/黃寶瑜，1965）、陽明山中山樓（澤群/修澤

5.傅朝卿，《中國古典式樣新建築──二十世紀中國新建築官制化的歷史研究》，南天書局，台北，1993

蘭，1966）等皆是」[6]。儘管如此，筆者相信拿掉那種由上而下強加的意識形態，台灣仍無法完全掙脫文化保守主義的枷鎖，或許我們不會選擇中國北方建築作為身分的表徵，而是代之以另外一種傳統。因為歷史的歷程是如此，多數人在文化上都是保守的，可能可以接受一個工業產品的現代化，也可以立即引進麥當勞，但你讓他立即接受一個全新的居住模式就難了，更遑論表徵集體心理的公共建築。如果說1920年代中始至1970年代中的中正紀念堂、兩廳院終的宮殿式建築，也不過五十年，只用了歐洲人一半的時間，台灣就走完了這段文化崎嶇的過渡期，當大陸仍方興未艾地困在此牢籠裡時，我們也不能說毫無成就感。

設計定案

決定採用圓山大飯店的設計者楊卓成建築師的設計後，幾經修改、調整多處如下：

1. 方位改變：原設計大門面向杭州南路，改向中山南路與總統府大門相對，互相呼應。
2. 紀念堂部分：屋頂改為八角形雙重簷形式，建築物接近臺基處之曲線部分改為直線。
3. 國家劇院後台：a.化妝室、換裝室要與舞台在同一平面，b.鑼鼓樂器手在後台兩側半樓上演奏[7]。

首先自然是方位的問題，原楊卓成建築師提出的甲、乙兩案，考量的都是接近東西向配置，主要自然是長向軸線的紀念性問題，儘管這個方位跟傳統的南北向衝突。籌建小組在幾經考量後，同意了東西向的配置。紀念堂屋頂的修改明顯是想讓主建築更加華麗，也更具紀念性，才將四角攢尖單簷形式改成八角攢尖雙重簷形式。

整體佈局與量體形式就像楊卓成建築師接受訪談時所說：「最初的構想是把美國的林肯紀念堂、印度的泰吉瑪哈、我國的天壇和中山陵等紀念性建築物融會貫通產生的」[8]，因此我們當然不意外這個重新組合的狀態。紀念堂部分，屋頂的八角攢尖用寶藍琉璃，主體建築用白色大理石，地坪則為淺紅色花崗石，象徵中華民國國旗的青天白日滿地紅。西向兩側另有國家戲劇院及國家音樂廳作為左右護衛，國家戲劇院造型採中國傳統明清殿堂式建築，並以屋頂尊位為較高的廡殿為主，類似北京故宮之太和殿。國家音樂廳造型採中國傳統明清殿堂式建築，屋頂尊位為較次之歇山頂，類似北京故宮之保和殿，歇山做成高低二層，增加活潑美感。最後在西側入口設牌坊，規制是「五間六柱十一樓」規格，與古代帝王陵寢前「神路」建築的牌樓相同，是中國傳統建築中的最高等級，氣

6.郭肇立，《戰後的台灣建築文化》，見郭肇立教授個人的部落格
tw.myblog.yahoo.com/chaolee2005
7.同註4，訪談楊卓成建築師，頁8
8.同註4，訪談楊卓成建築師，頁5

勢磅礡。不過今天回頭來看整個園區過度紀念性的非人性尺度強調，讓他在進入民主時代的台灣，產生一種跟市民文化離齬的氣氛。

中正紀念堂設計工作持續進行，但形式上選在1976年10月31日破土[9]，1977年11月才正式動工，1980年3月31日完工，並於4月4日舉行落成典禮，4月5日起對外開放參觀。

至於兩廳院（正式名稱為國立中正文化中心）的興建則是在所謂補足國父孫中山民生主義「食衣住行育樂」的最後兩篇「育」教於「樂」而建。外形如前所述，在規劃初期，很快就決定了，之後更改的並不多，內部的機能設計反而較為複雜，因為涉及到諸多表演的設備、音響、舞台……等專業考量，所以中正紀念堂施工期間，兩廳院各項設計都仍在持續進行。1980年10月至隔年3月，「中正紀念公園籌建小組第十九次委員會議決議，國劇院改為國家劇院乙案准予備查。並由行政院第1710次院會通過，解散中正紀念堂籌建小組，另組『中央文化中心籌建指導小組』，指示由教育部承辦有關業務，並委託中興工程顧問社審查『國家劇院及音樂廳建築工程及經費』有關事項，報請指導小組核定。及國家劇院、音樂廳及地下停車場等有關工程，由榮民工程事業管理處負責承建。」所以日後就由中興工程顧問公司協助甲方從事監造的工作，當然在這之前也確定了由西德奇鉅（G＋H）公司及荷蘭飛利浦（PHILIPS）公司辦理音響、舞台等設備工程器材供應及安裝的事項。這個時候才正式開始兩廳院的興建作業。整個施工期間歷時六年多，在1987年10月6日竣工啟用，10月31日舉行開幕典禮，由李副總統登輝先生及行政院長俞國華先生分別主持。

營建施工

兩廳院及地下停車場工程都算是國內大規模的工程施工，如連續壁工法、SRC混凝土與鋼構架的混合施工。就拿連續壁工法來說，將停車場與兩廳院圍成一個地下與外界隔絕的防水層，總長1.4公里、厚80公分寬。同時連續壁亦可作為基礎的結構體及抵擋上浮力，施工過程再不斷以超音波檢測壁槽，務使其強度及防水狀況達到要求，施工完畢後再覆塗PC防水層，務使牆壁不會滲水。

9.紀念堂工程分兩期進行，第一期興建紀念堂主體、庭園及牌樓、迴廊等附屬工程；二期工程在1987年完工，興建國立中正文化中心所附屬的國家戲劇院，音樂廳及地下停車場。

另外關於SRC，在台灣自然不算是新穎工法，早在陽明山中山樓(1966)與國父紀念館(1972)的屋頂工程都已經嘗試過了，尤其前者也是由榮工處負責工程興建，儘管如此，今天我們在榮工處自己所拍的紀錄片裡還是可以看到工程之浩大與複雜，譬如現場榮工處以機械化施工來處理現場所有的吊裝、澆灌作業，因此現場有兩部大型固定式塔式吊車、兩部軌道式塔式吊車、兩部臂長不等的懸臂混凝土澆築機，共六部，是國內大型機械化施工的典範之一。這六部機具對現場的預製鋼筋籠吊裝與鋼構架的吊裝發揮了重要的功能。譬如說四樓以上的鋼柱、鋼架是在中鋼預先製作完成，兩廳院共計26片鋼架，每棟13片，每片約35公噸，用特製的人字型吊桿將鋼架小心吊裝安置在已焊好的鋼柱上，隨後再用高壓力螺栓固定焊接完成。隨後在傳統裝飾性構件的預製澆灌上又是一項巨大工程，譬如說斗拱、屋頂上的走獸……。或許這對已設計過許多宮殿式建築的楊卓成建築師來說不算難事，但畢竟工程浩大，設計曠日費時，還是消耗掉建築師所有精力，據楊卓成女兒楊玉麗建築師告知，楊卓成完成這個案子後就選擇了退休。

結語

中正紀念堂與兩廳院工程，歷時約11年完工，無論如何表徵了一個台灣曾走過的年代，新技術舊表情是我們必須共同承受的記憶，時間如果再拉長來看，在歷史的長河裡，我們比較可以理解歷史的階段，就像今天回頭看故宮博物院、圓山大飯店、國父紀念館，如果拿掉沒必要的意識形態對抗，或許未必每一人會同意這樣的形式，但我們可以理解，就像我們理解日治時期的總督府或台大校園的椰林大道般，中正紀念堂與兩廳院就是這樣充滿歷史記憶的產物。

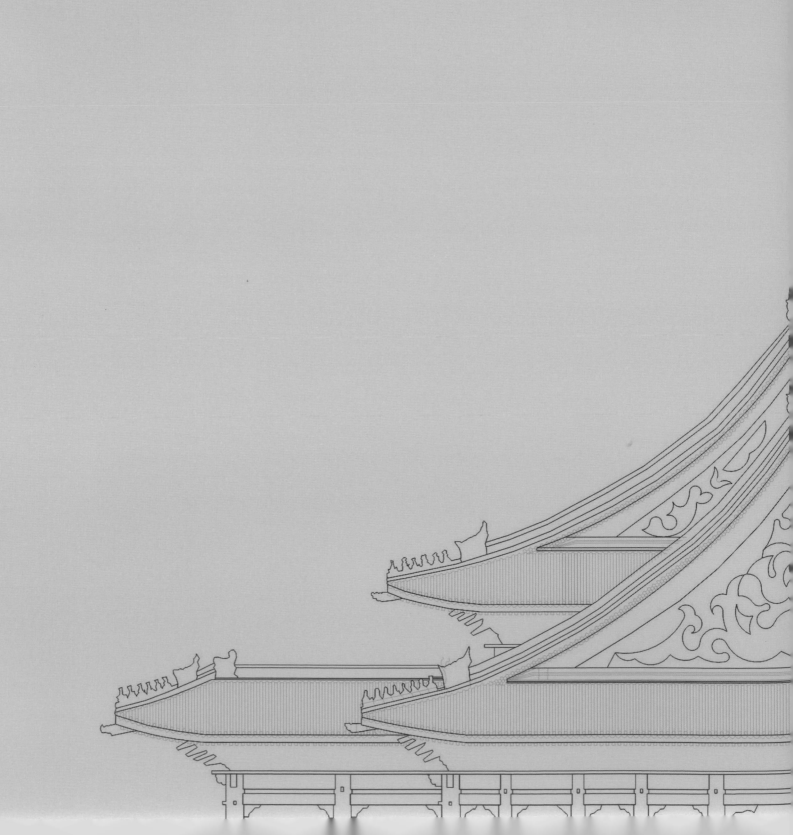

歷史照片

【國家戲劇院】

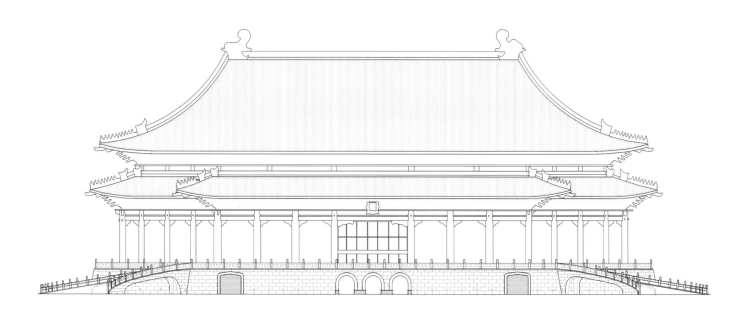

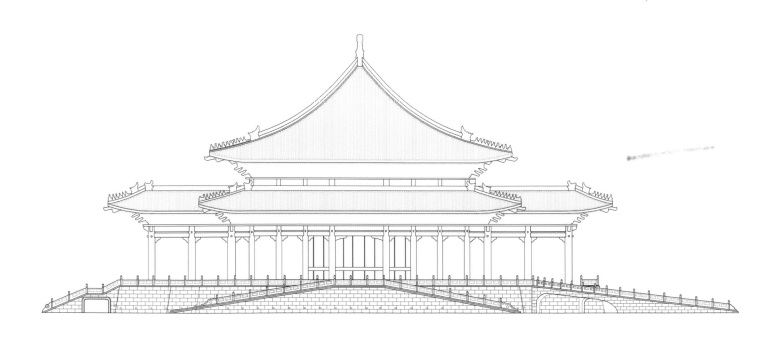

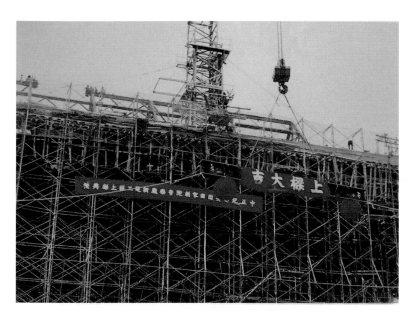

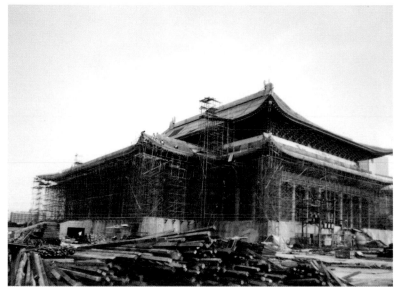

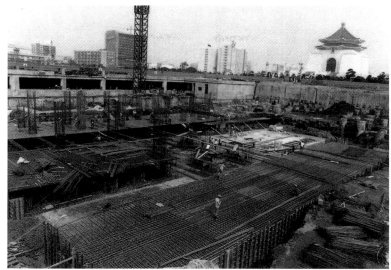

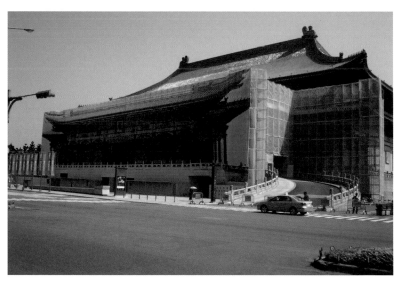

施工中的兩廳院

【國家音樂廳】

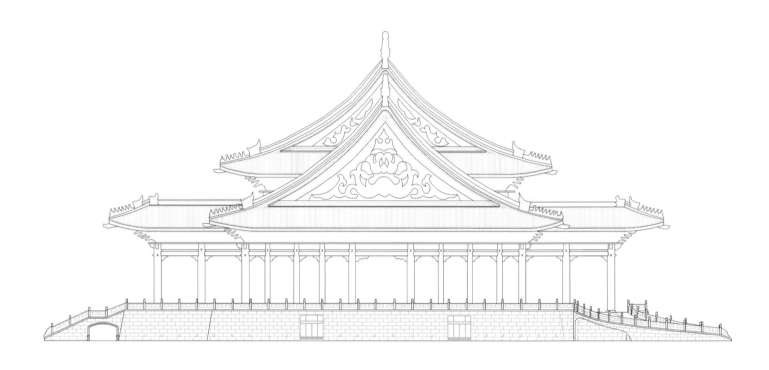

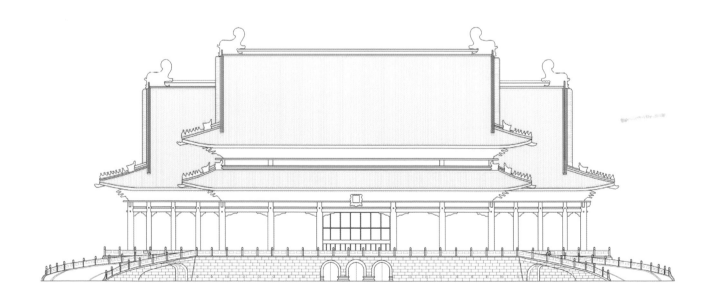

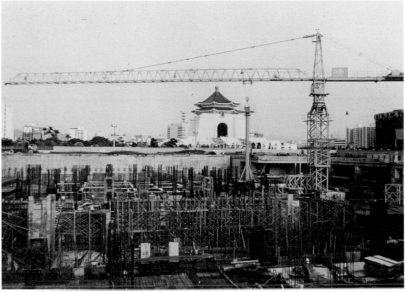

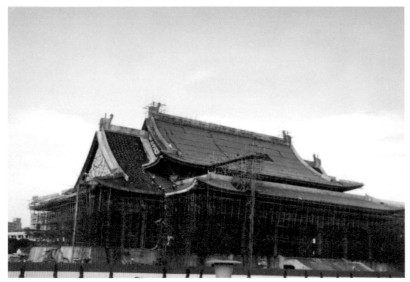

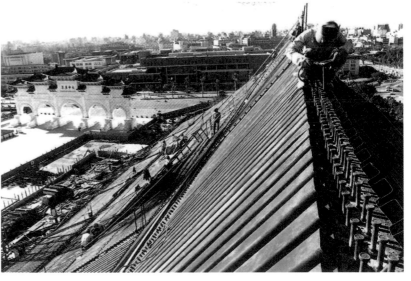

施工中的兩廳院

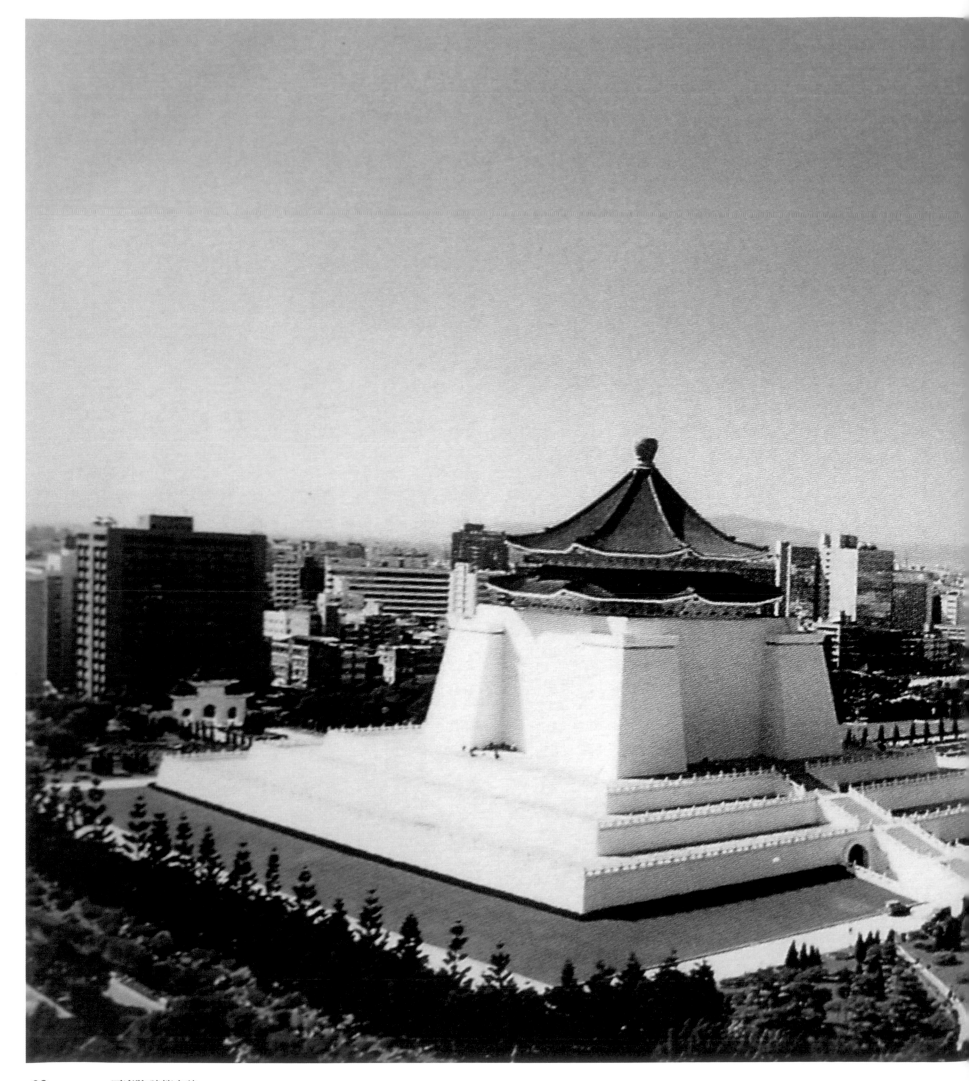

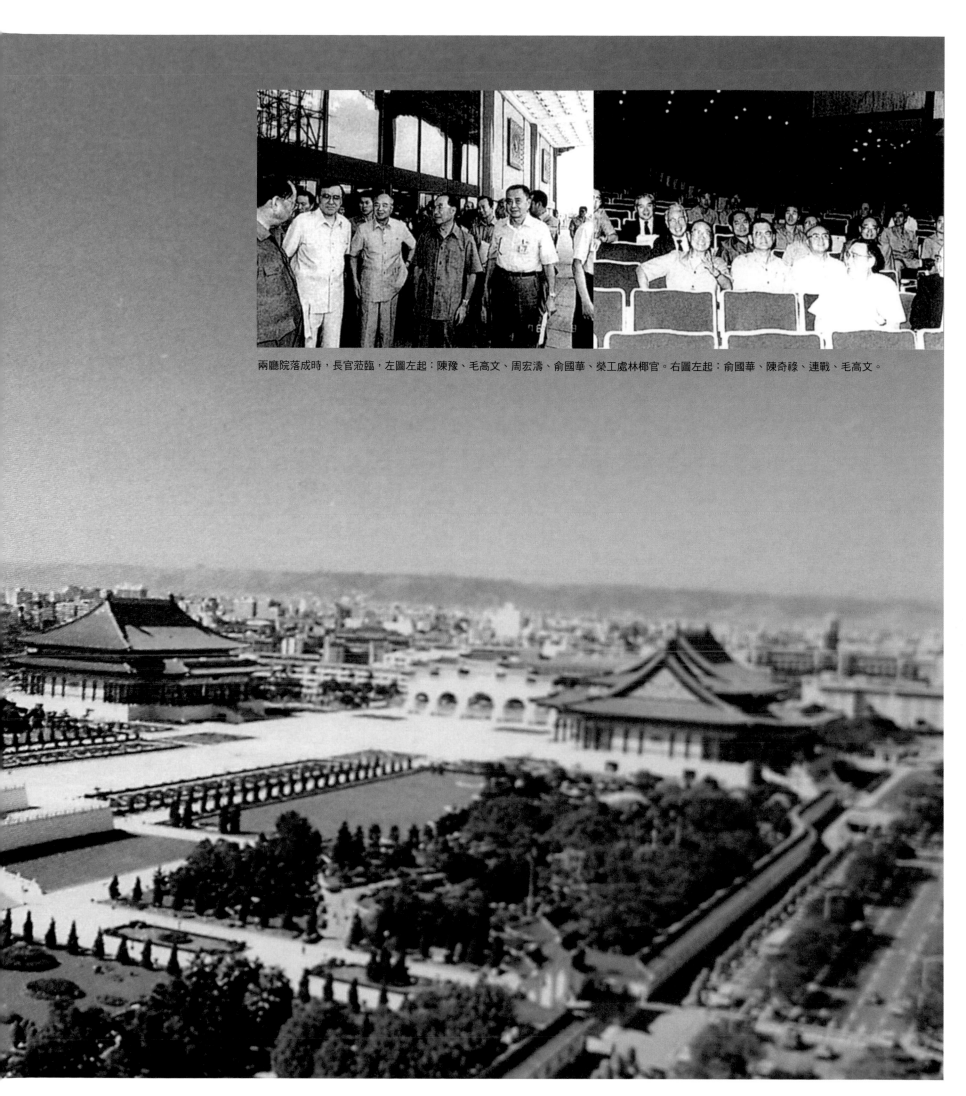

兩廳院落成時，長官蒞臨，左圖左起：陳豫、毛高文、周宏濤、俞國華、榮工處林椰官。右圖左起：俞國華、陳奇祿、連戰、毛高文。

兩廳院落成時，長官蒞臨剪綵，左起李登輝、俞國華、毛高文、周宏濤。

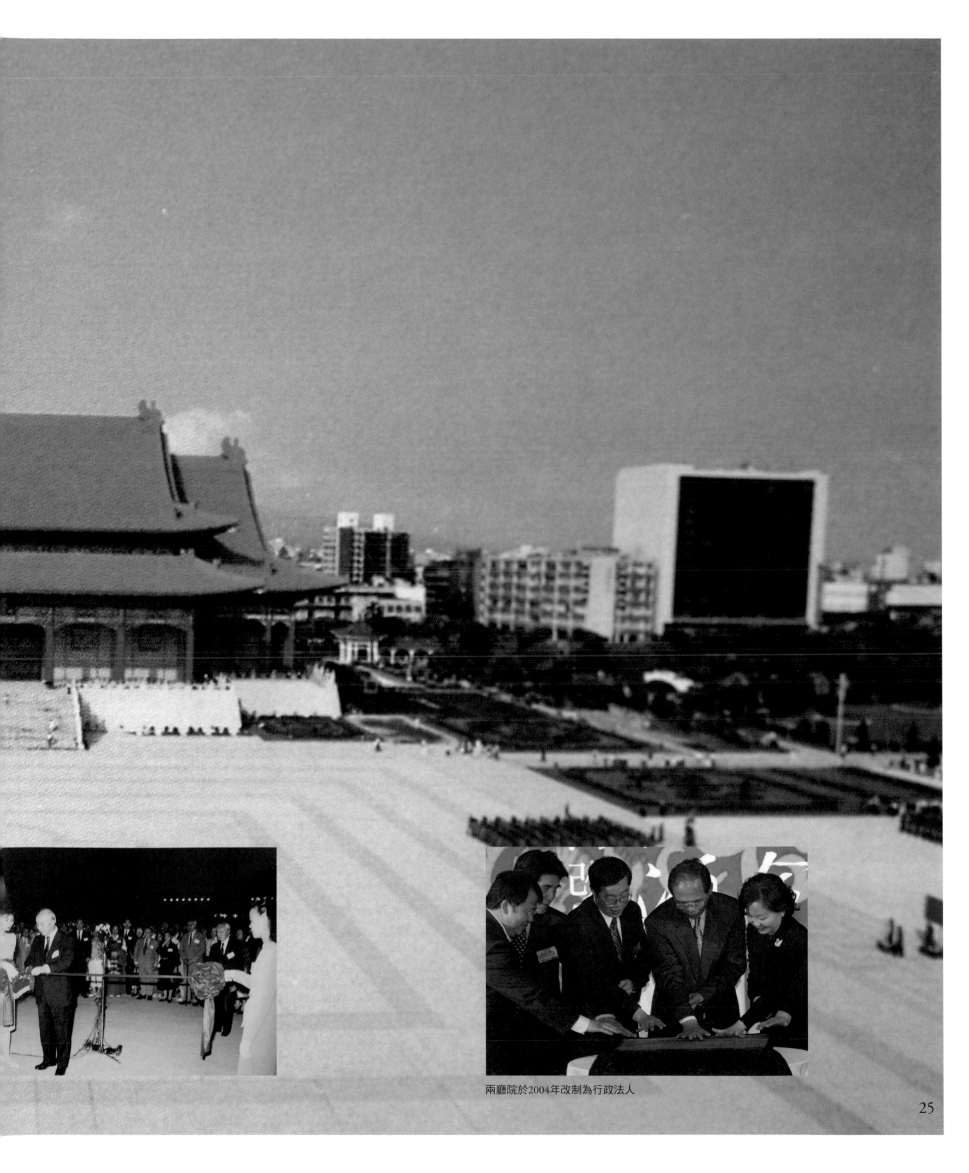

兩廳院於2004年改制為行政法人

兩廳院建築

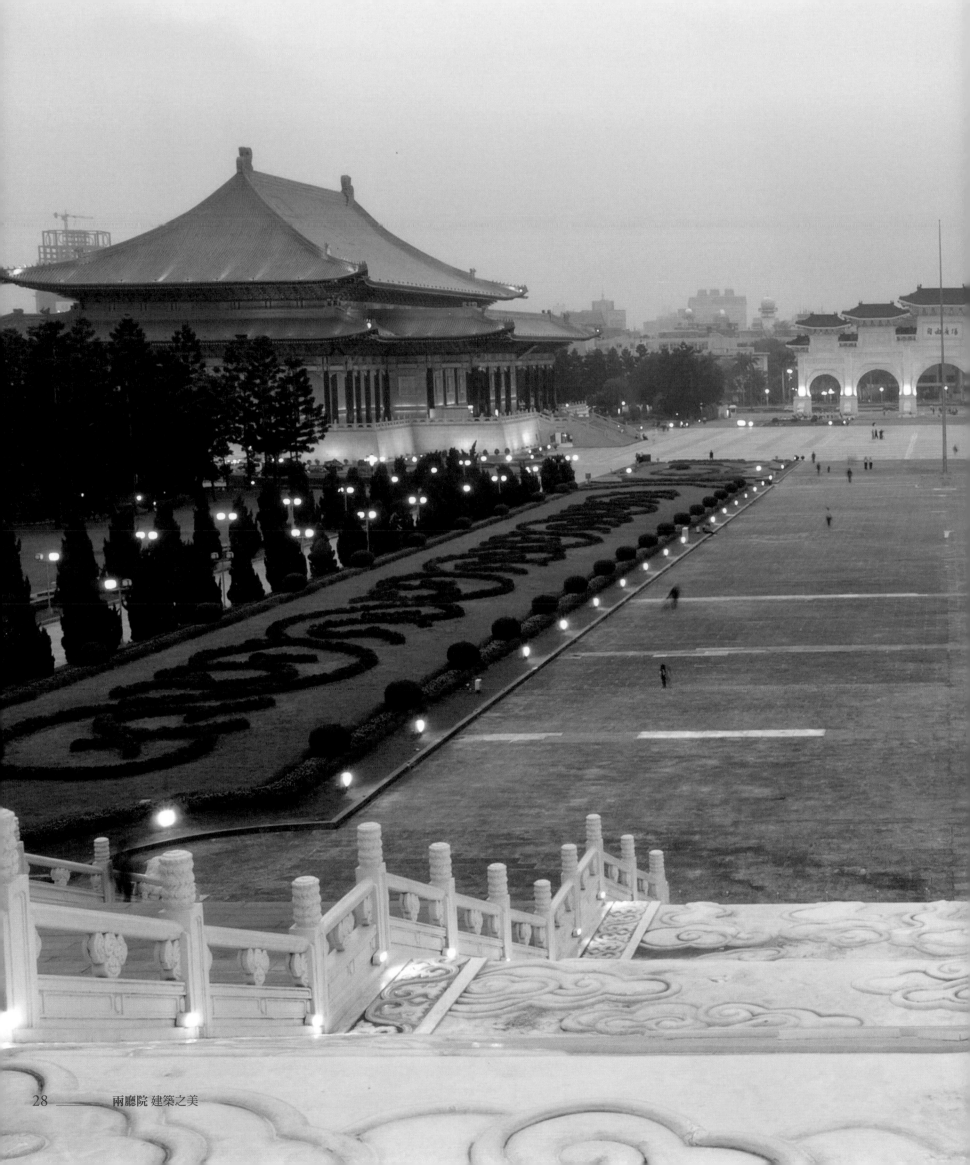

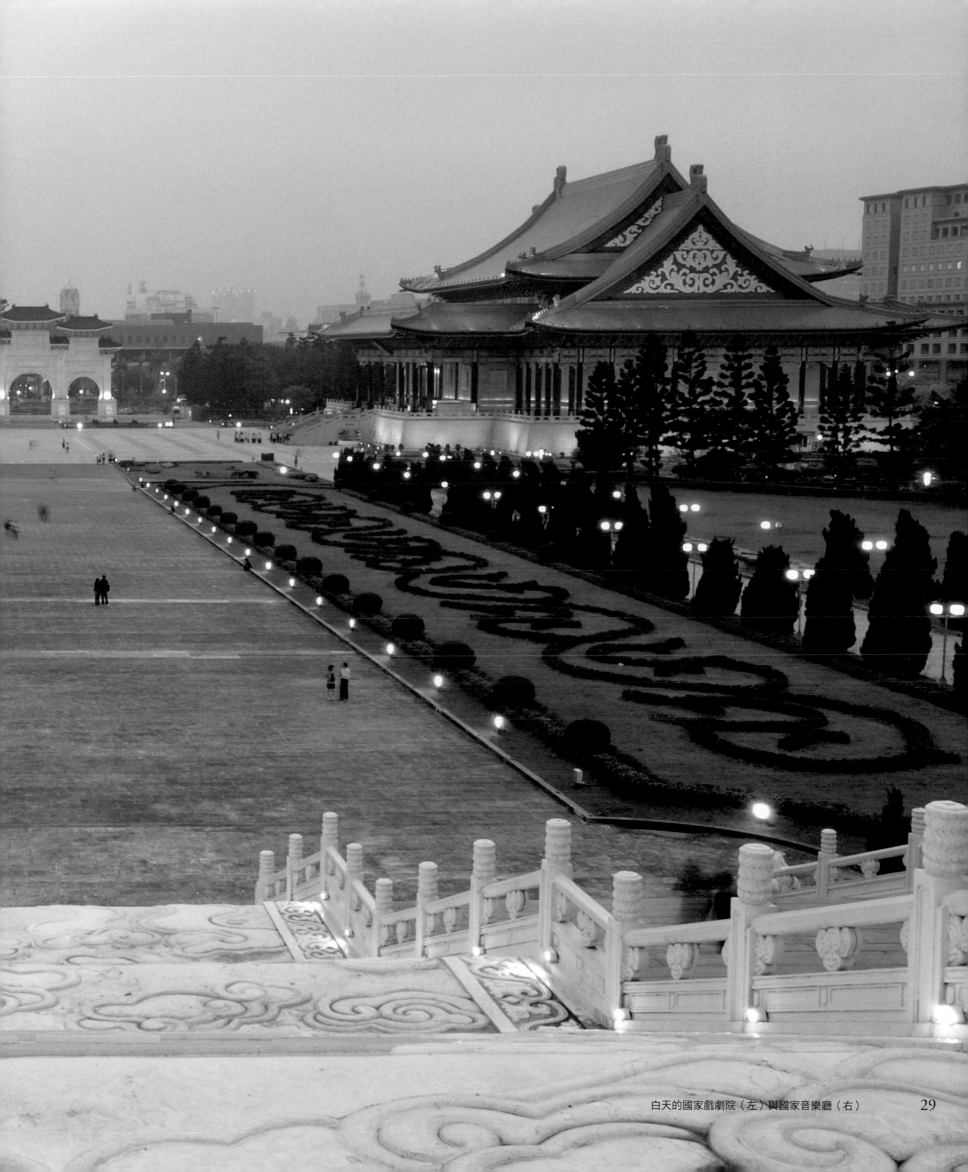

白天的國家戲劇院（左）與國家音樂廳（右） 29

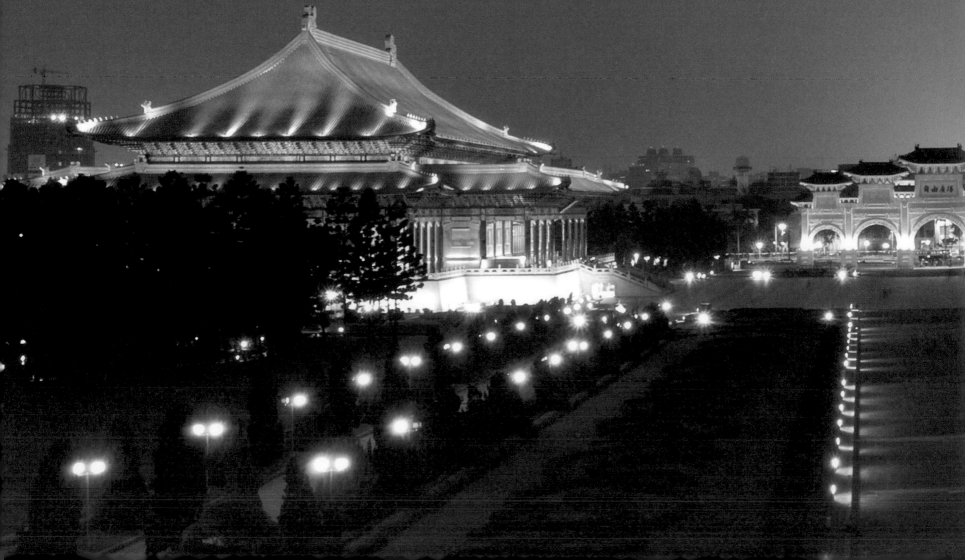

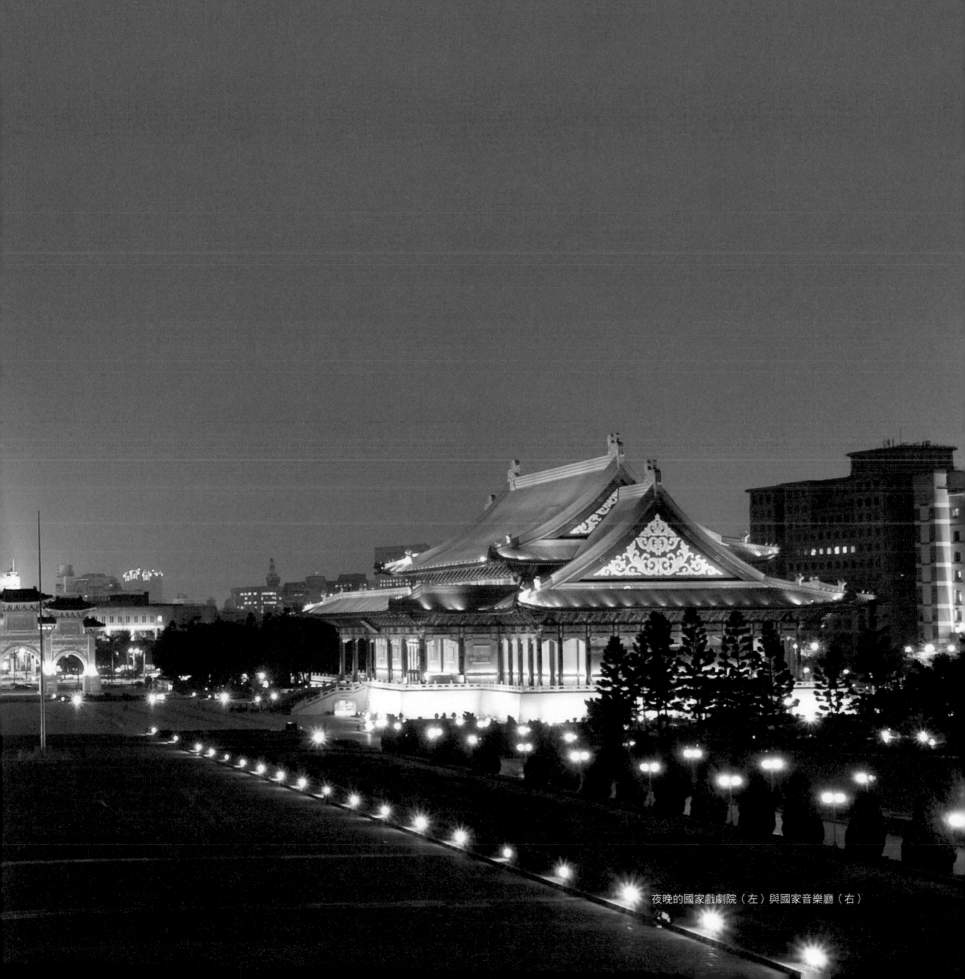

夜晚的國家戲劇院（左）與國家音樂廳（右）

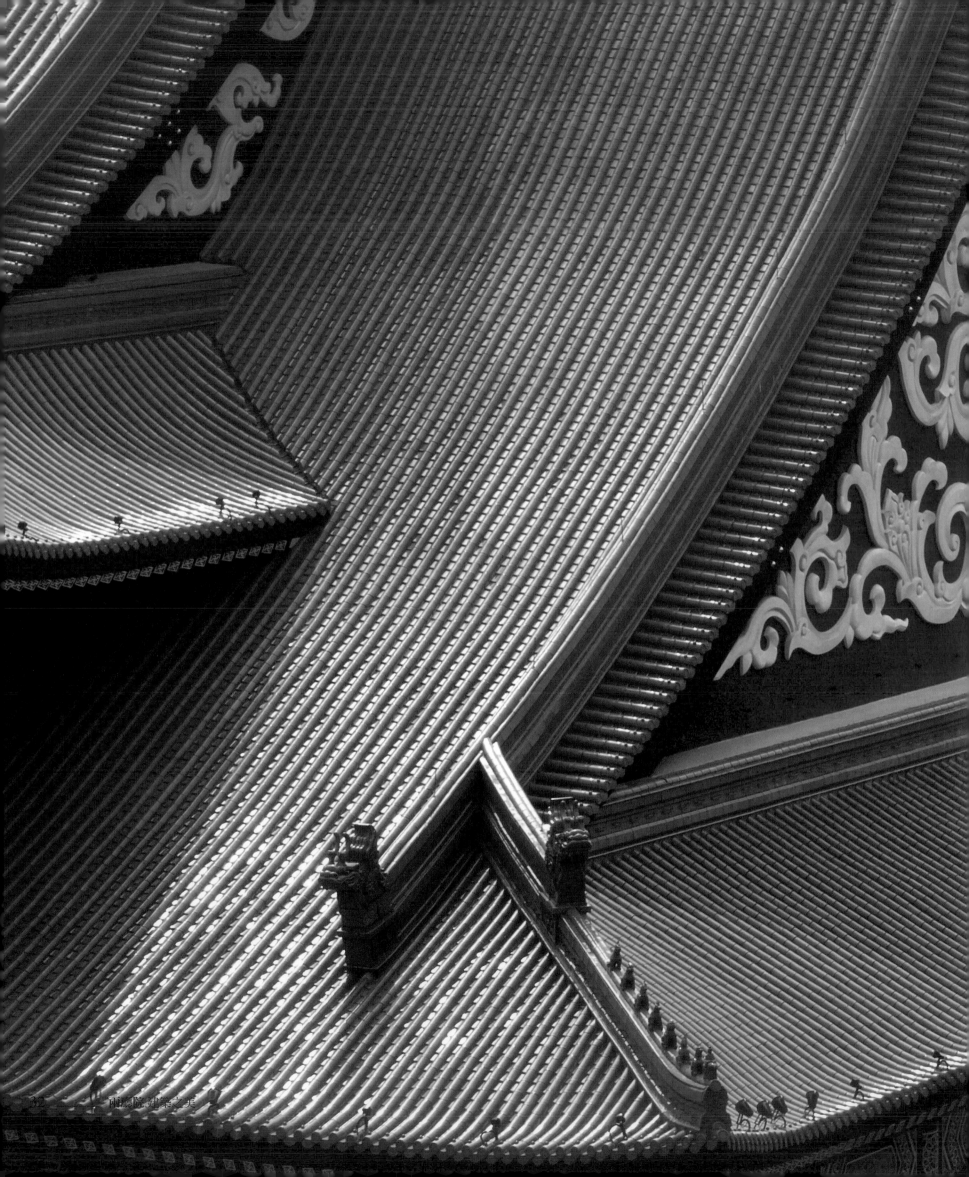

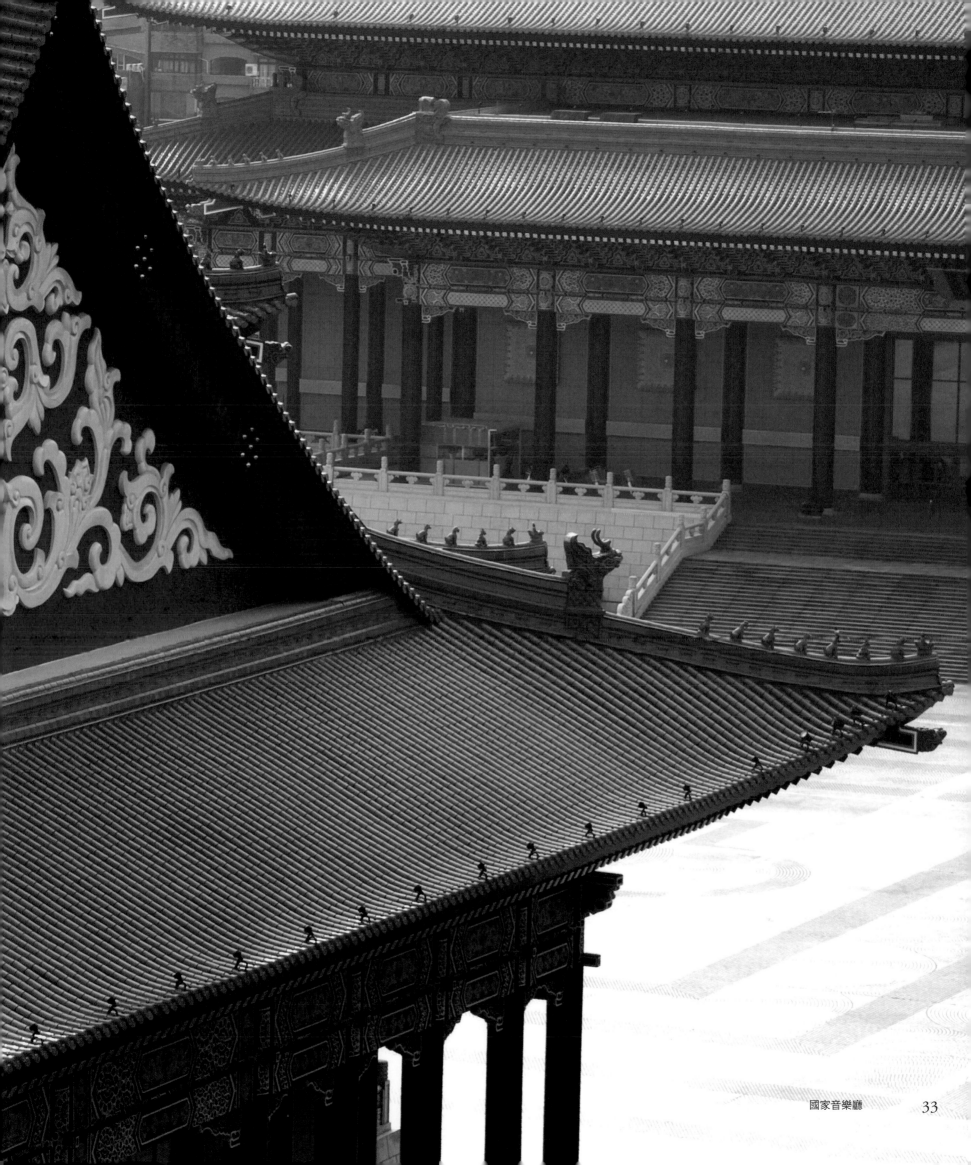

國家音樂廳

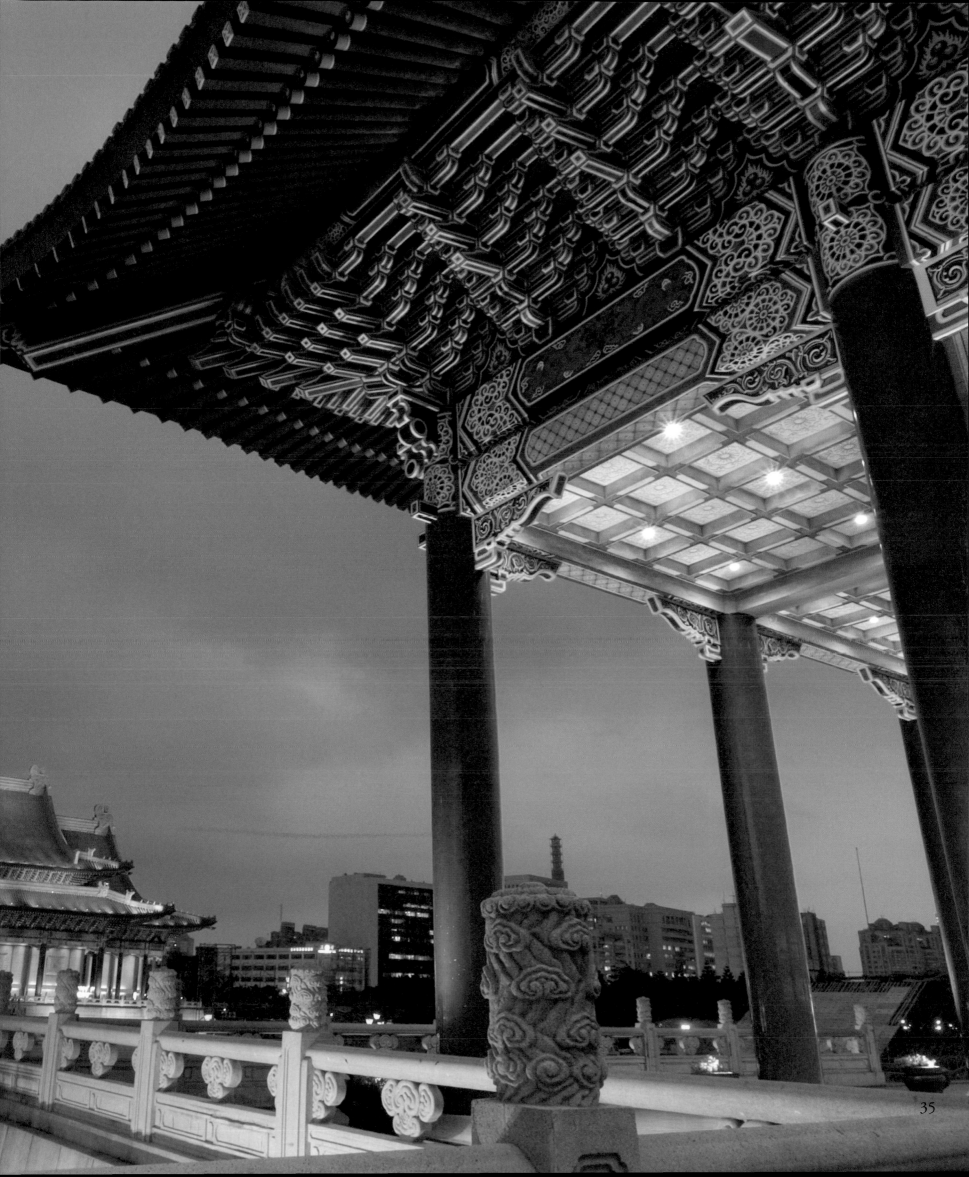

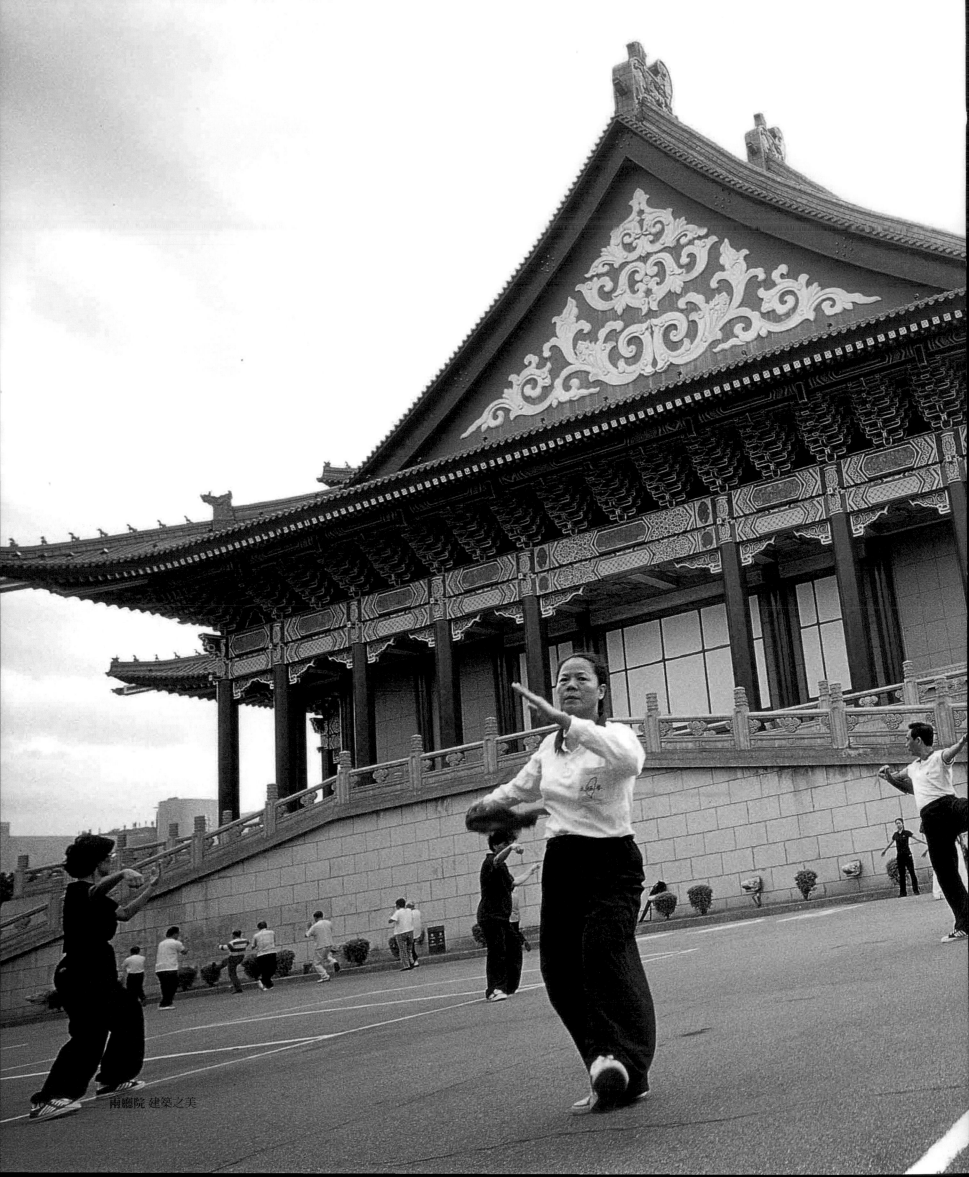

兩廳院 建築之美

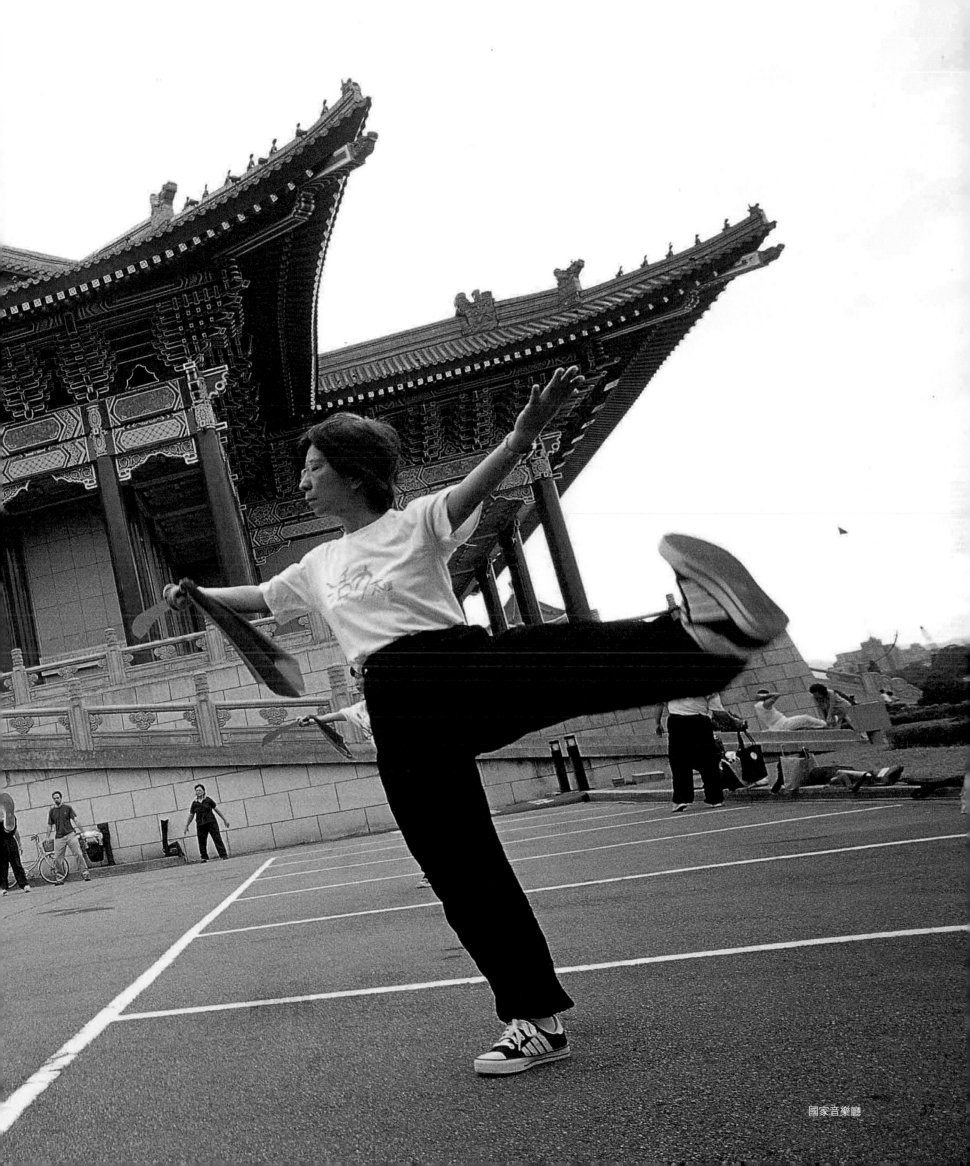

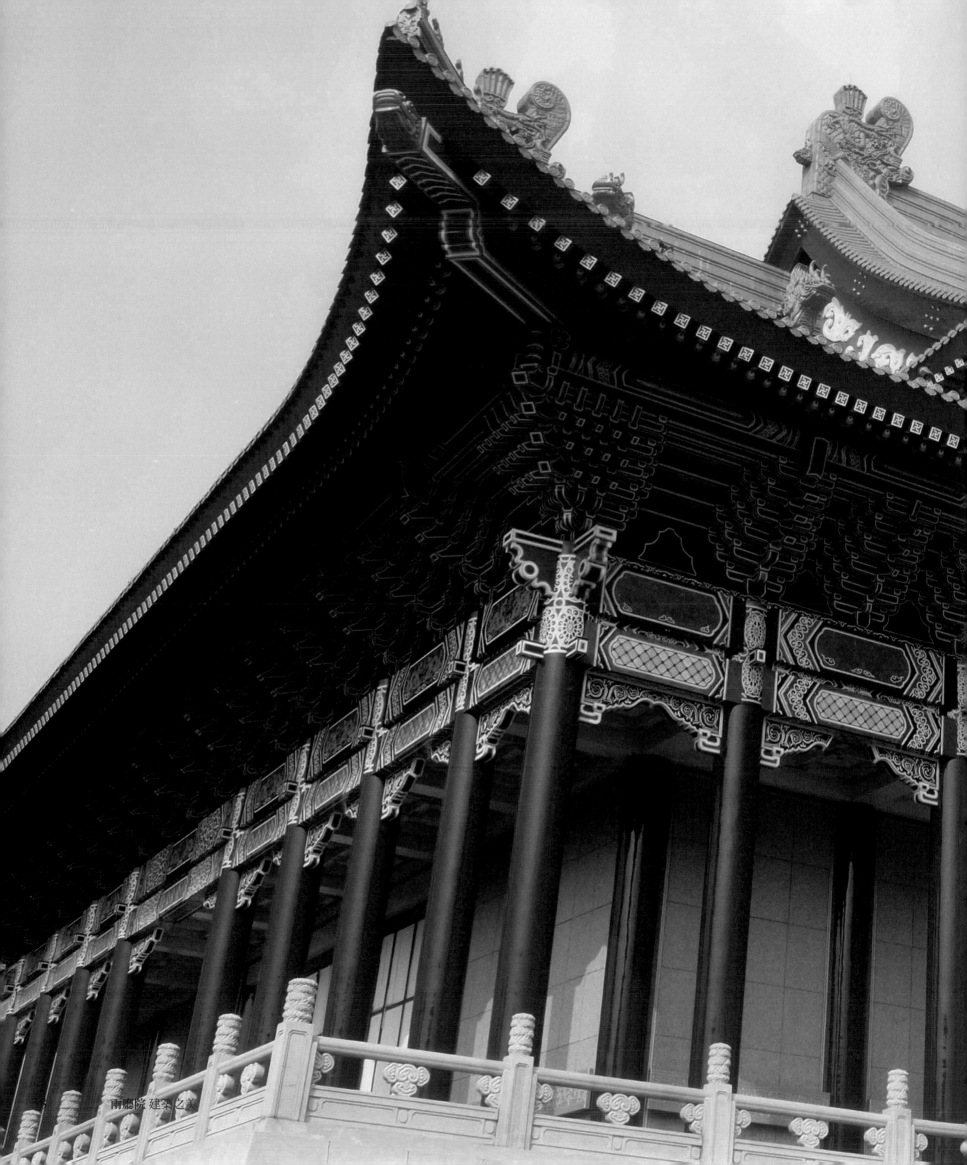

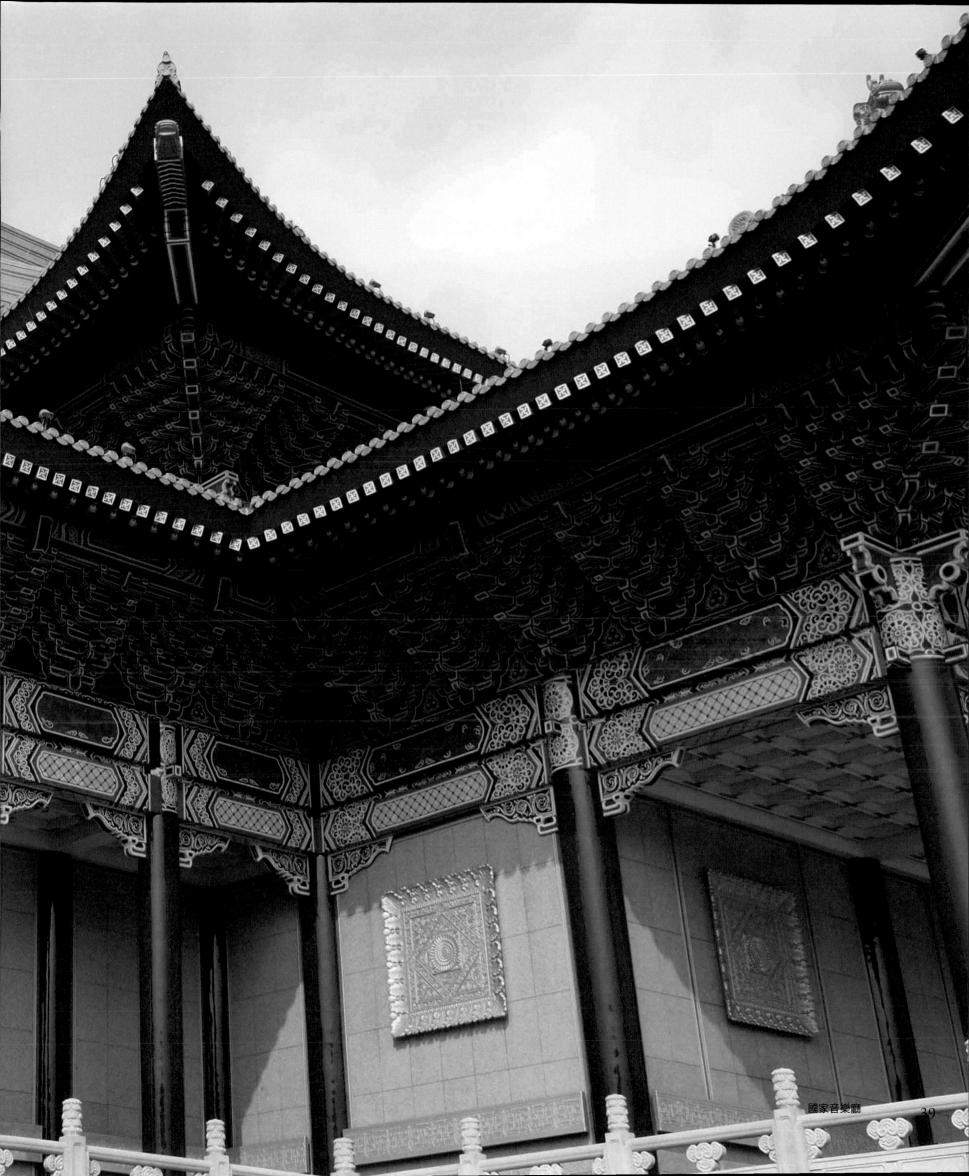

國家音樂廳

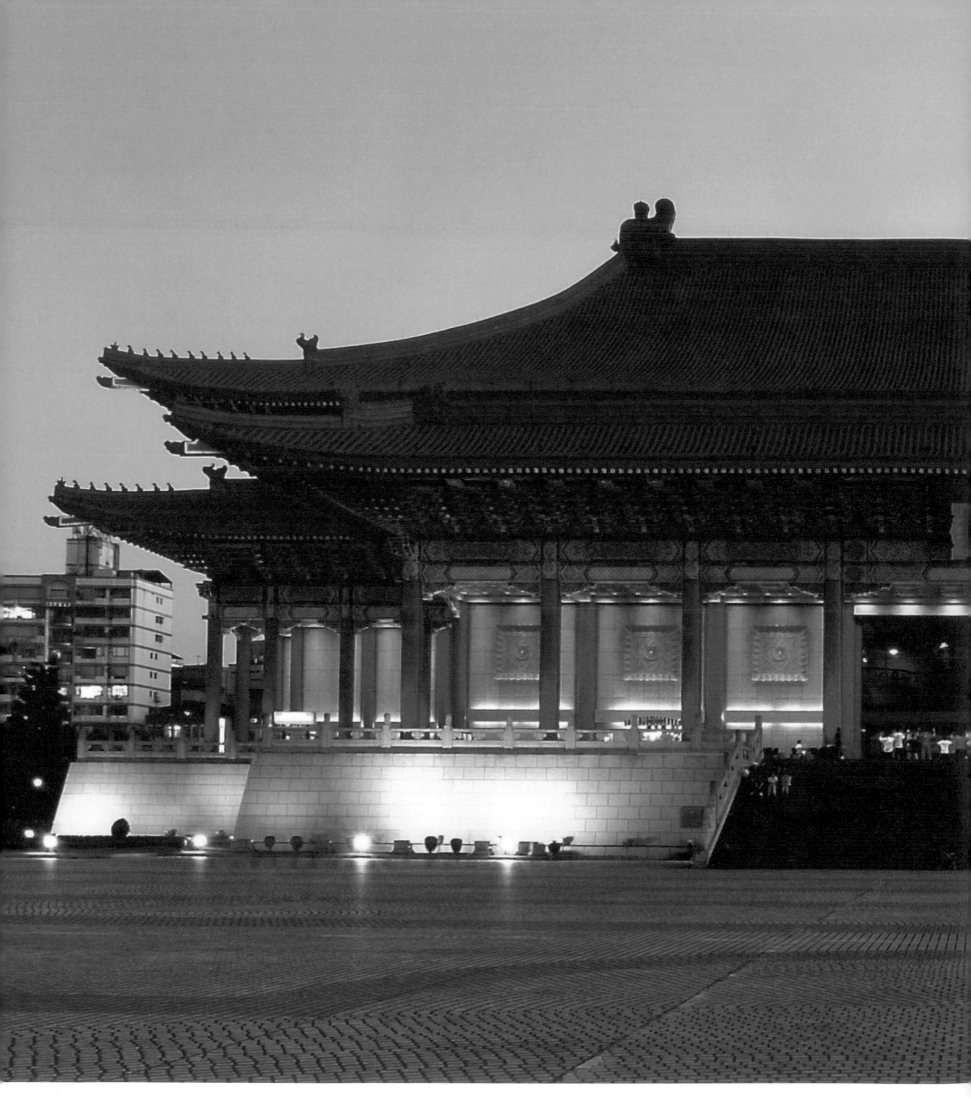

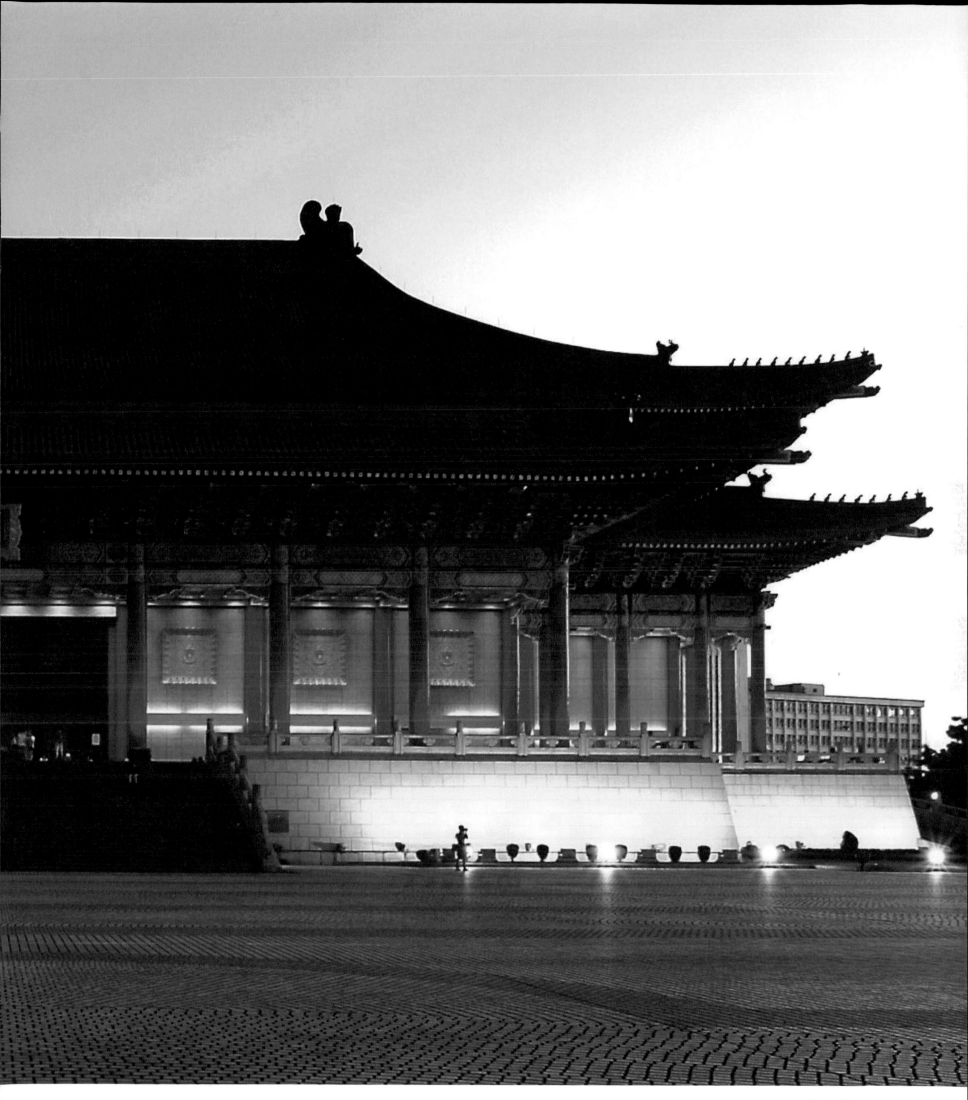

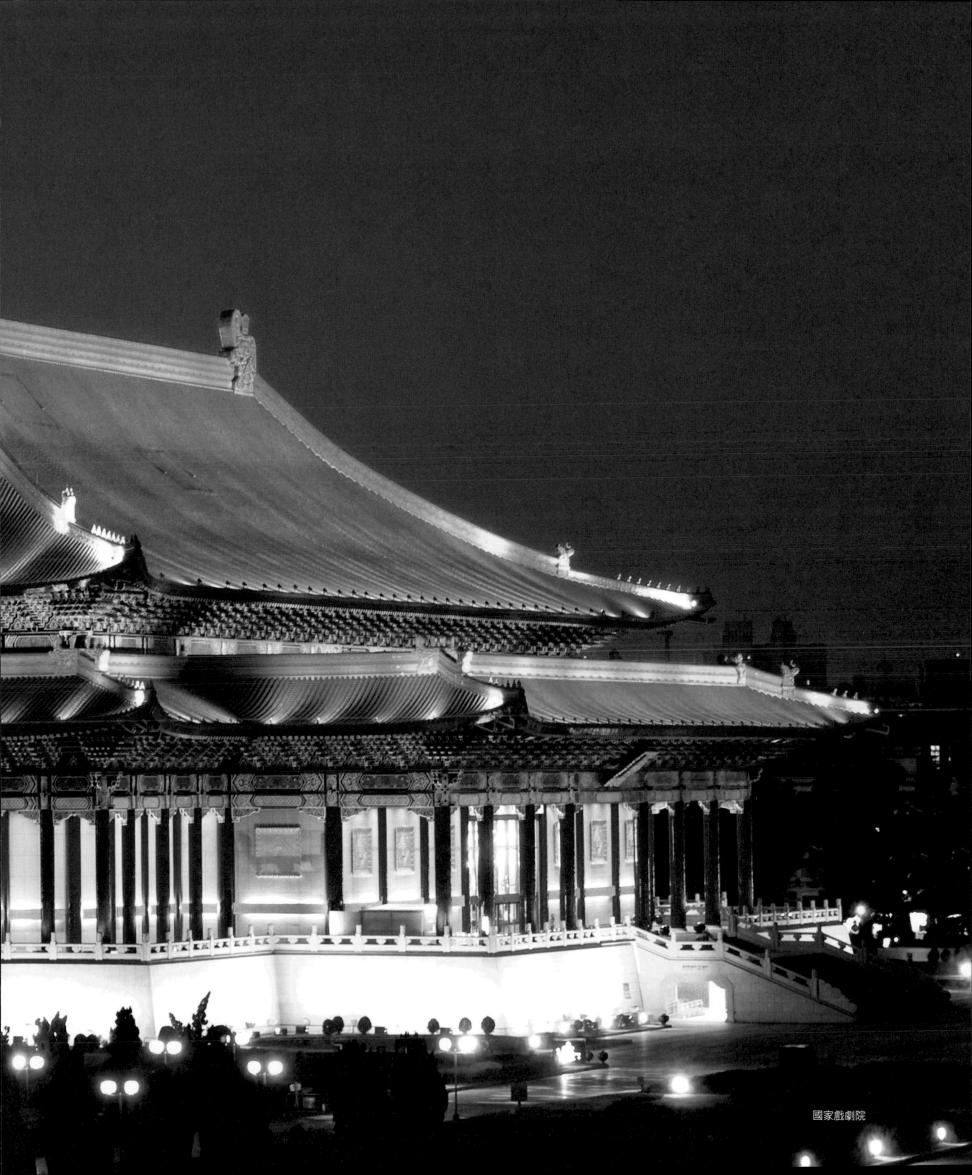

國家戲劇院

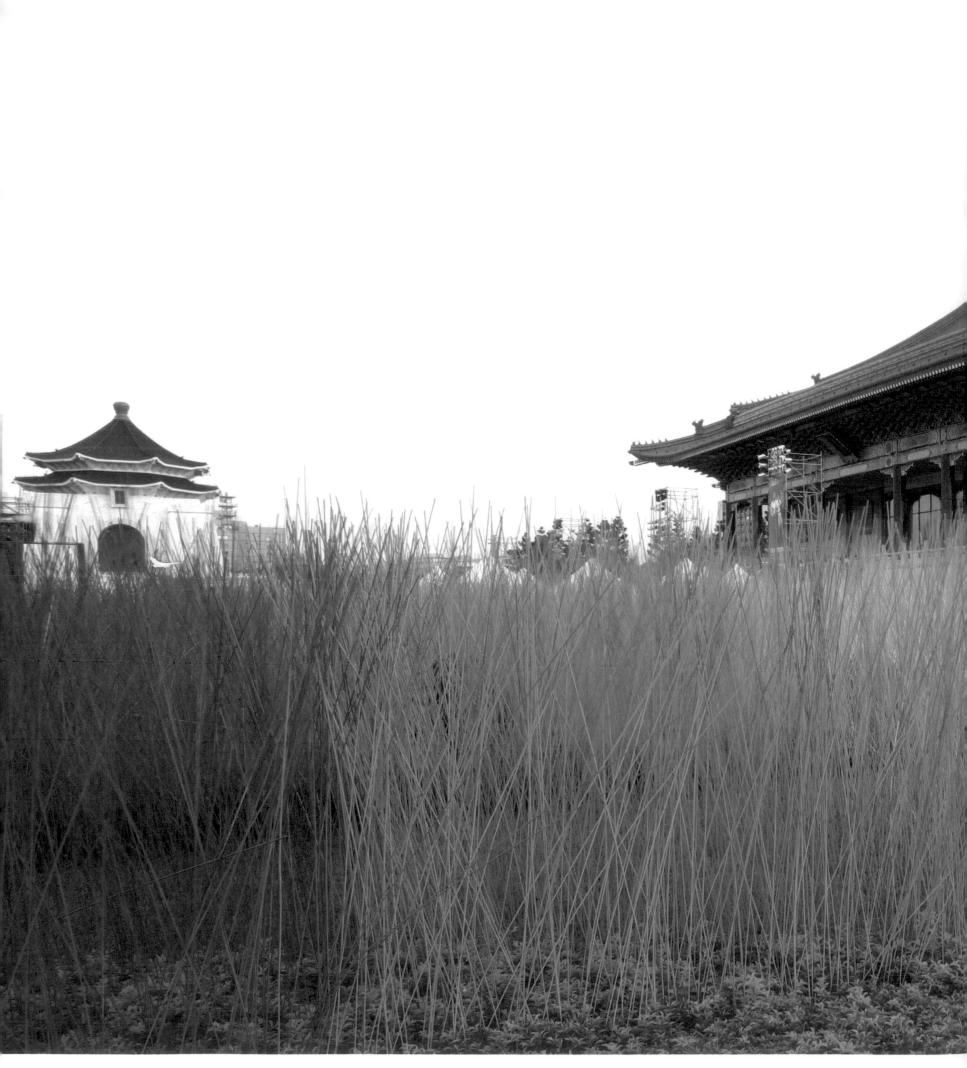

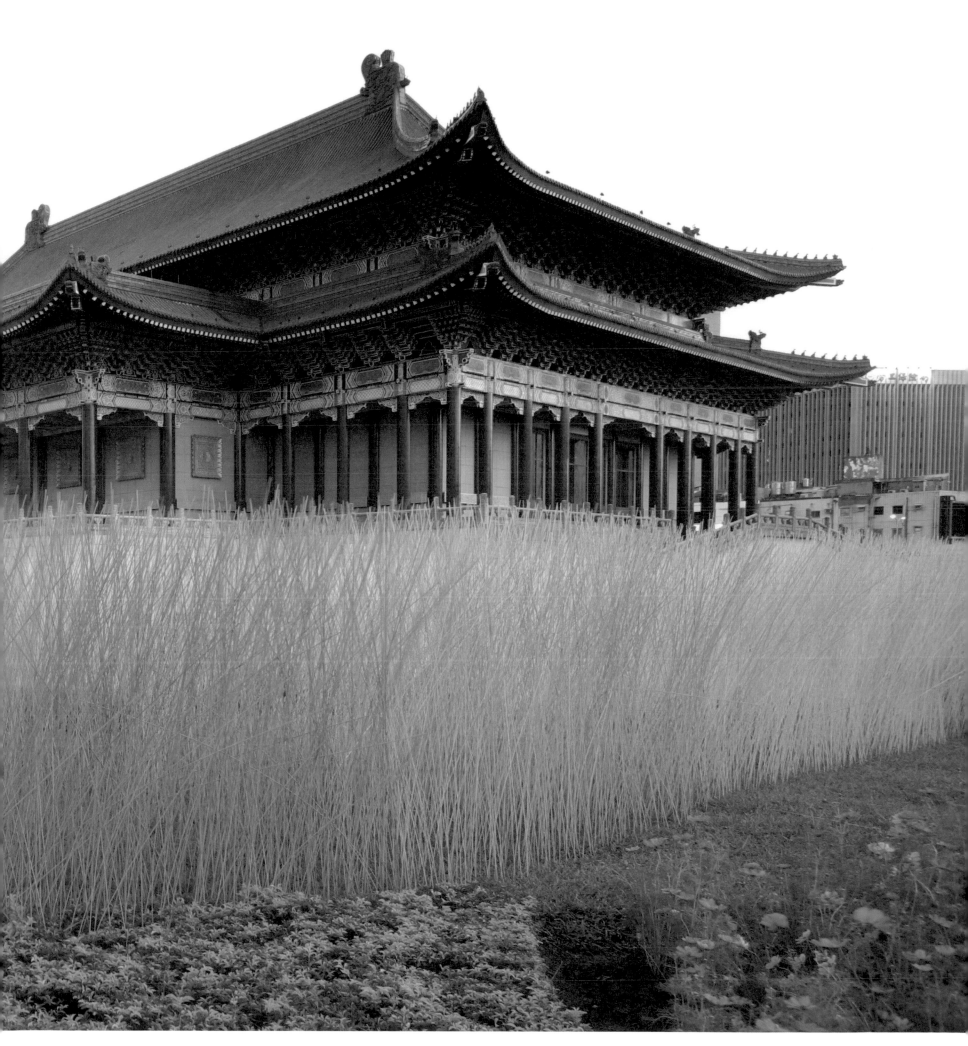

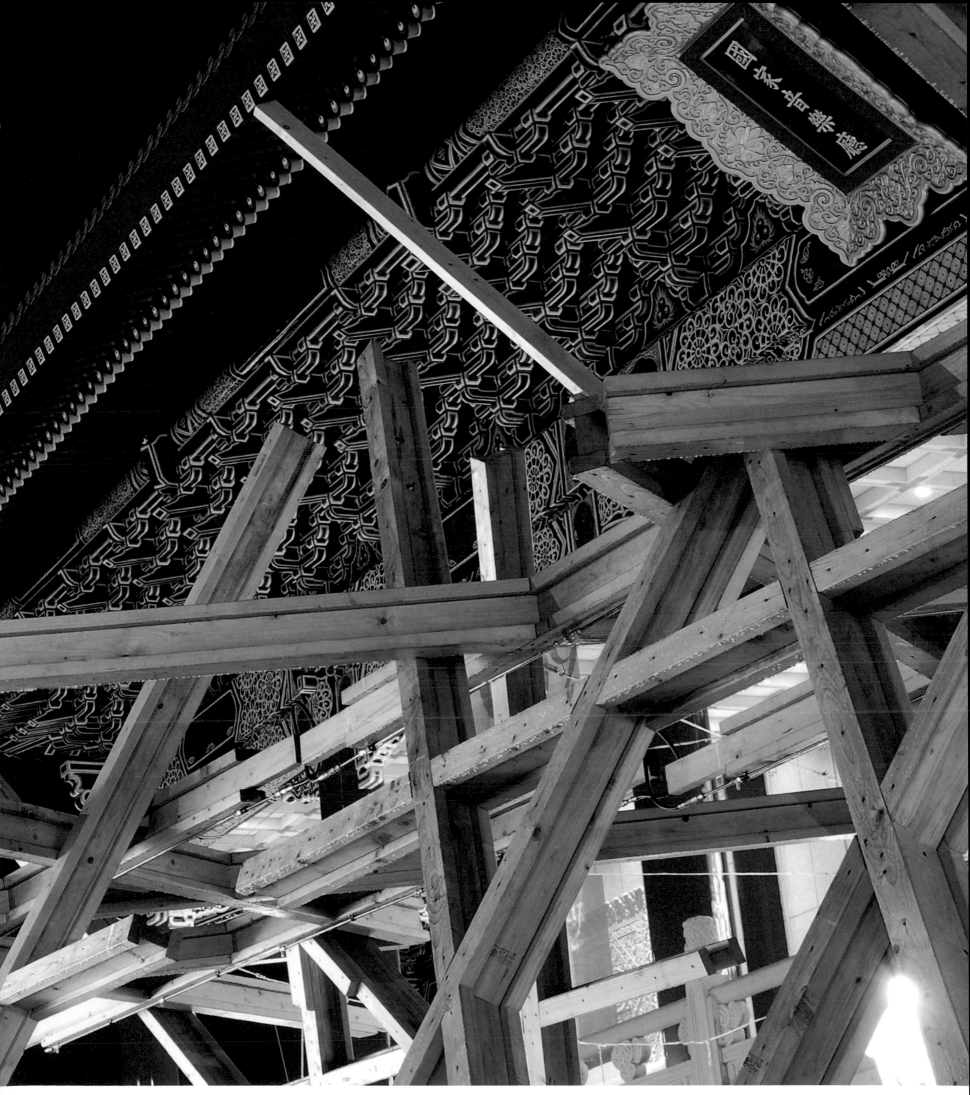

兩廳院外部裝潢

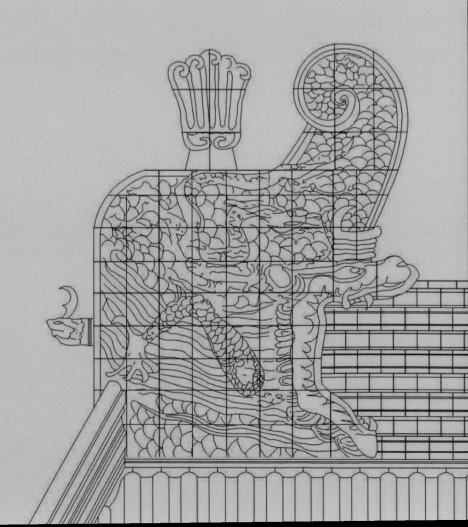

The beauty of the roofs

屋頂之美

兩廳院分立於廣場兩側，國家戲劇院在右，採廡殿重簷式建築，國家音樂廳在左，採歇山重簷式建築。

廡殿式屋頂是指前後左右成四坡的屋頂，是所有屋頂中，等級最高的一種，只准宮殿及寺廟使用。

歇山重簷式屋面，特色是上半部為硬山而下半部為廡殿的屋頂，從側面可以看到三角形的山牆面。

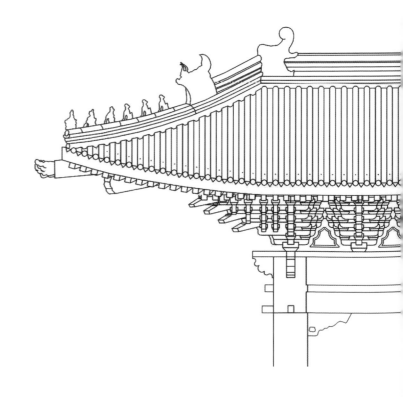

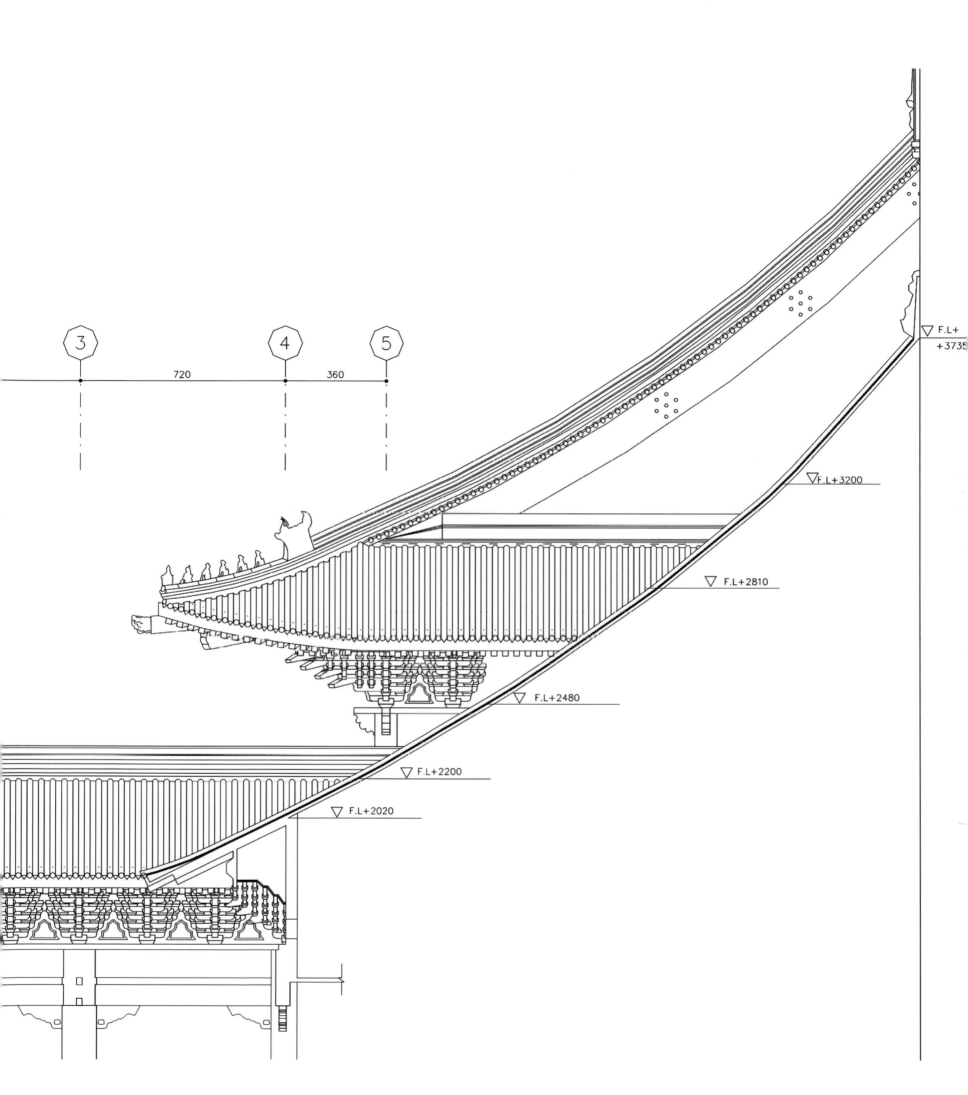

③ ④ ⑤

720 360

▽ F.L+
+3735

▽ F.L+3200

▽ F.L+2810

▽ F.L+2480

▽ F.L+2200

▽ F.L+2020

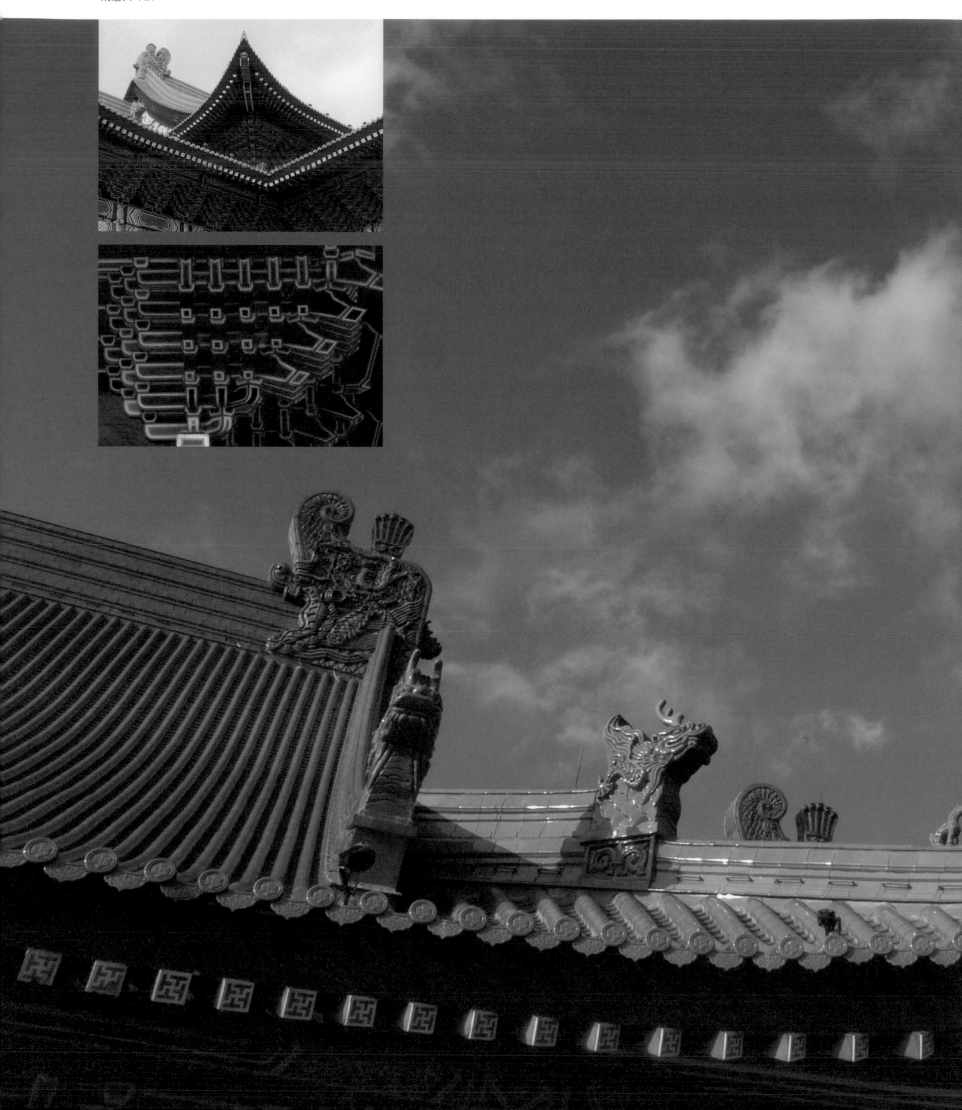

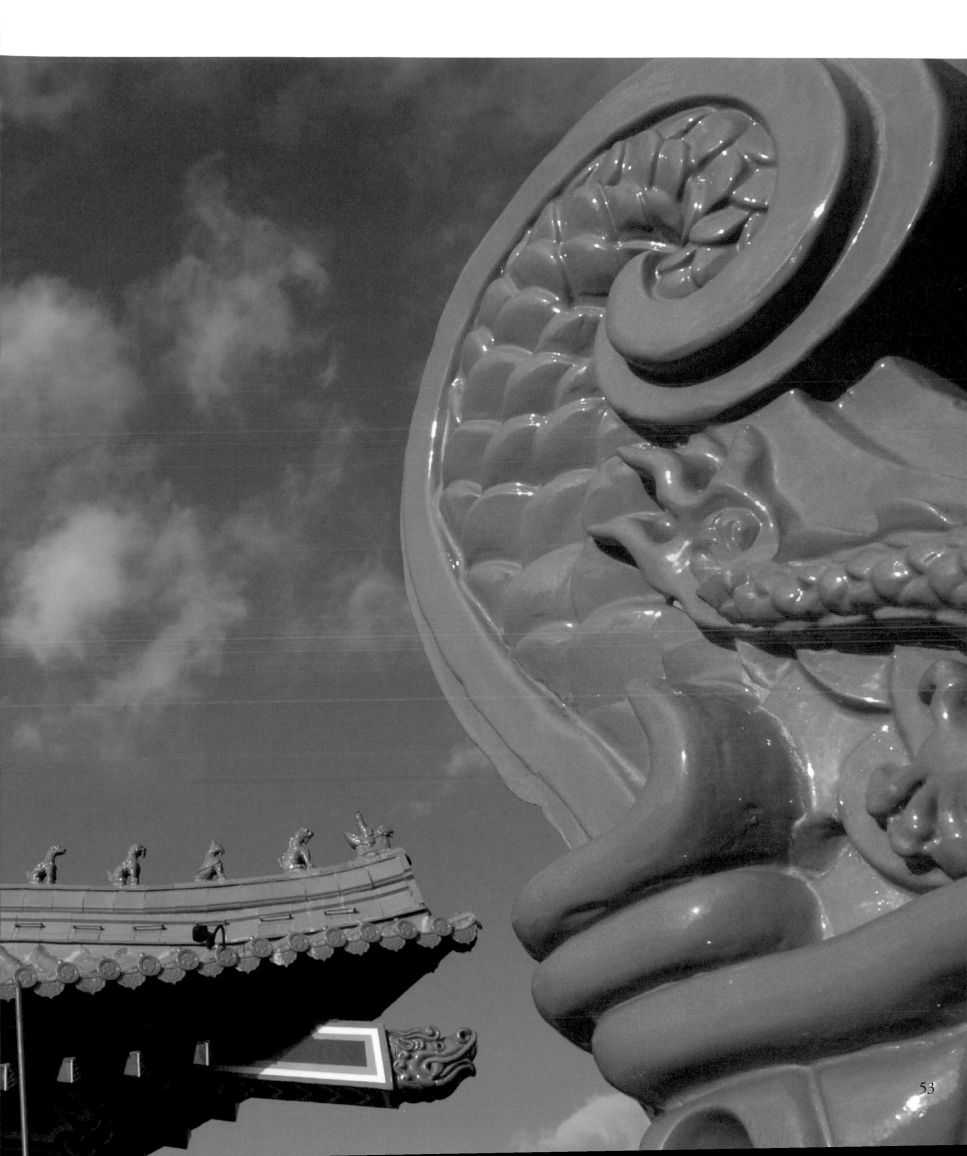

53

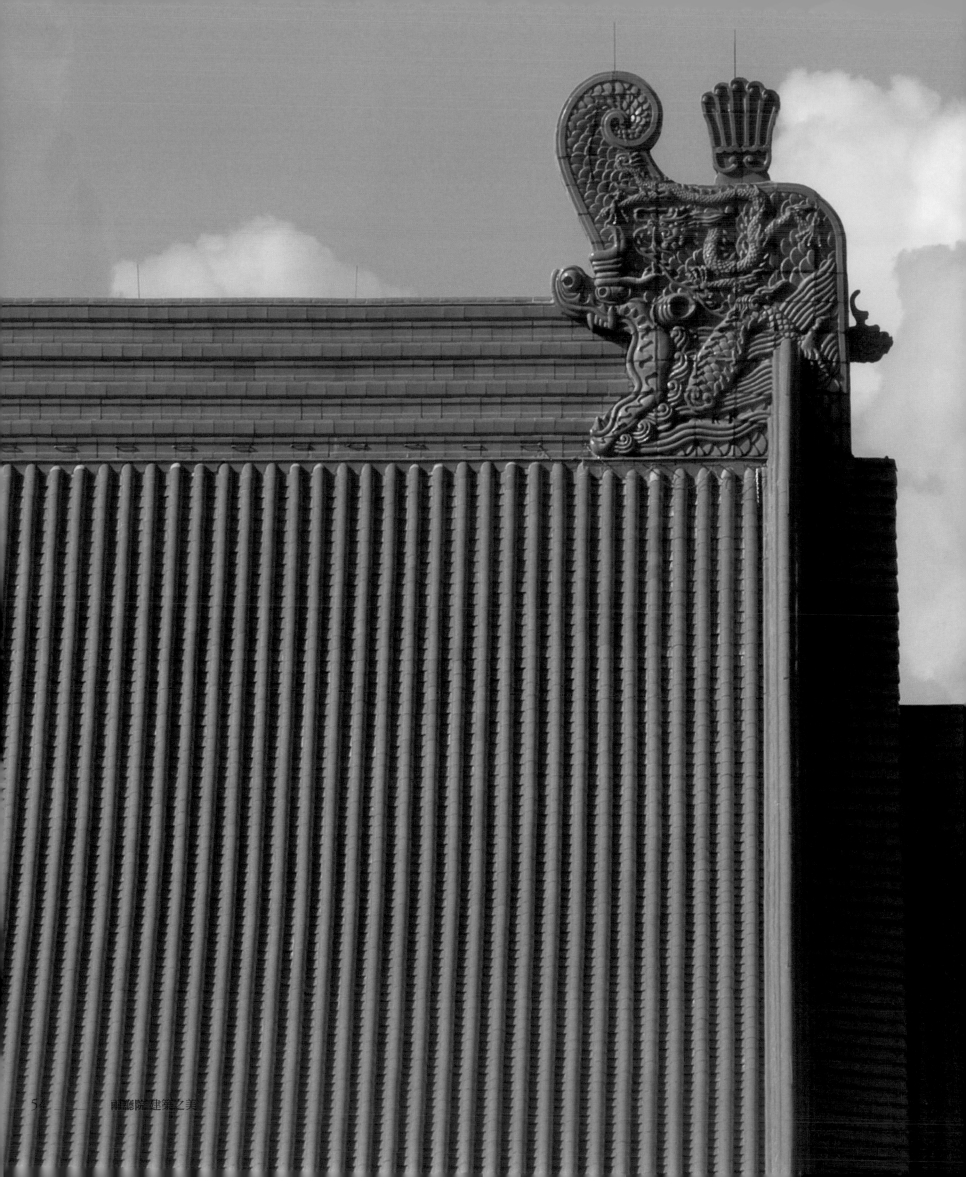

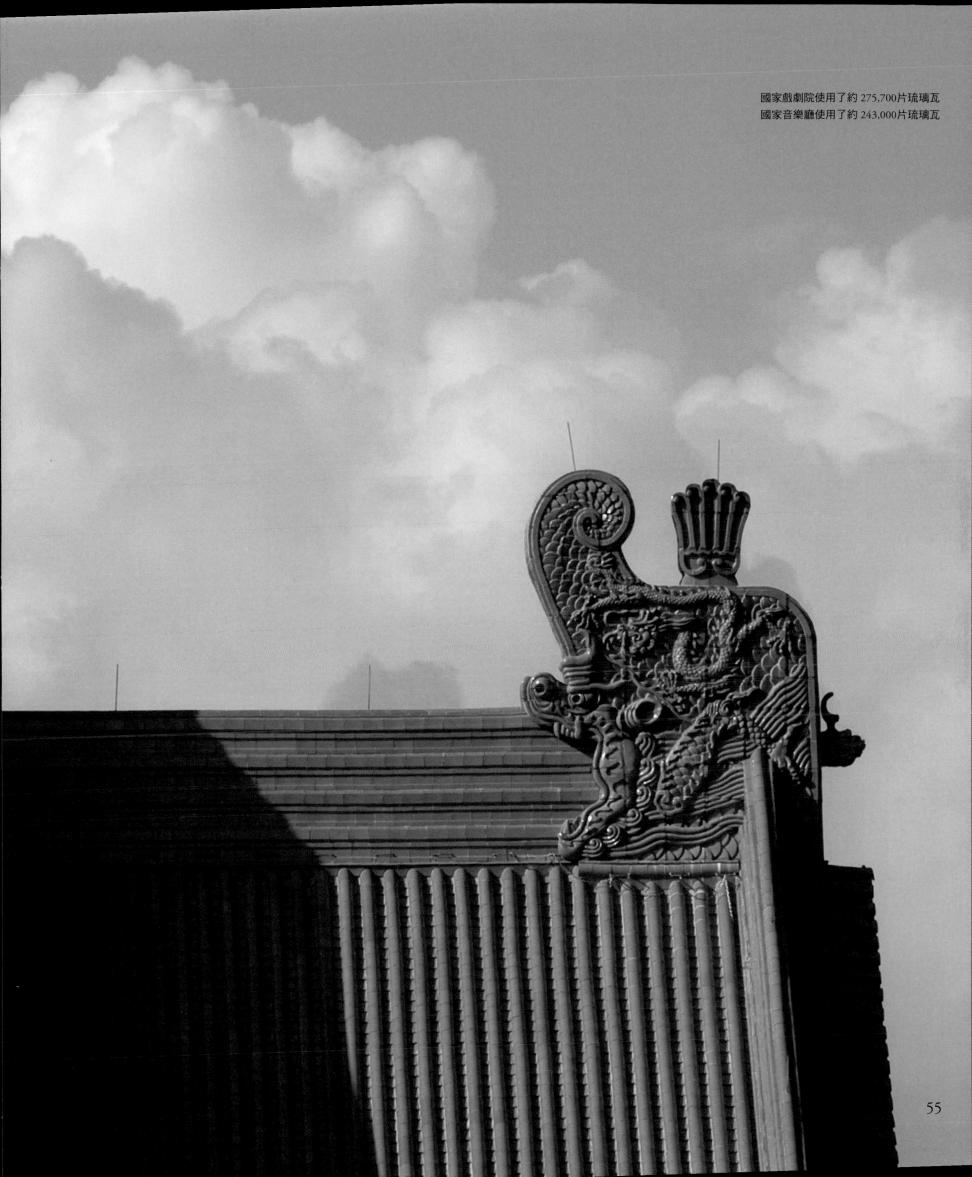

國家戲劇院使用了約 275,700 片琉璃瓦
國家音樂廳使用了約 243,000 片琉璃瓦

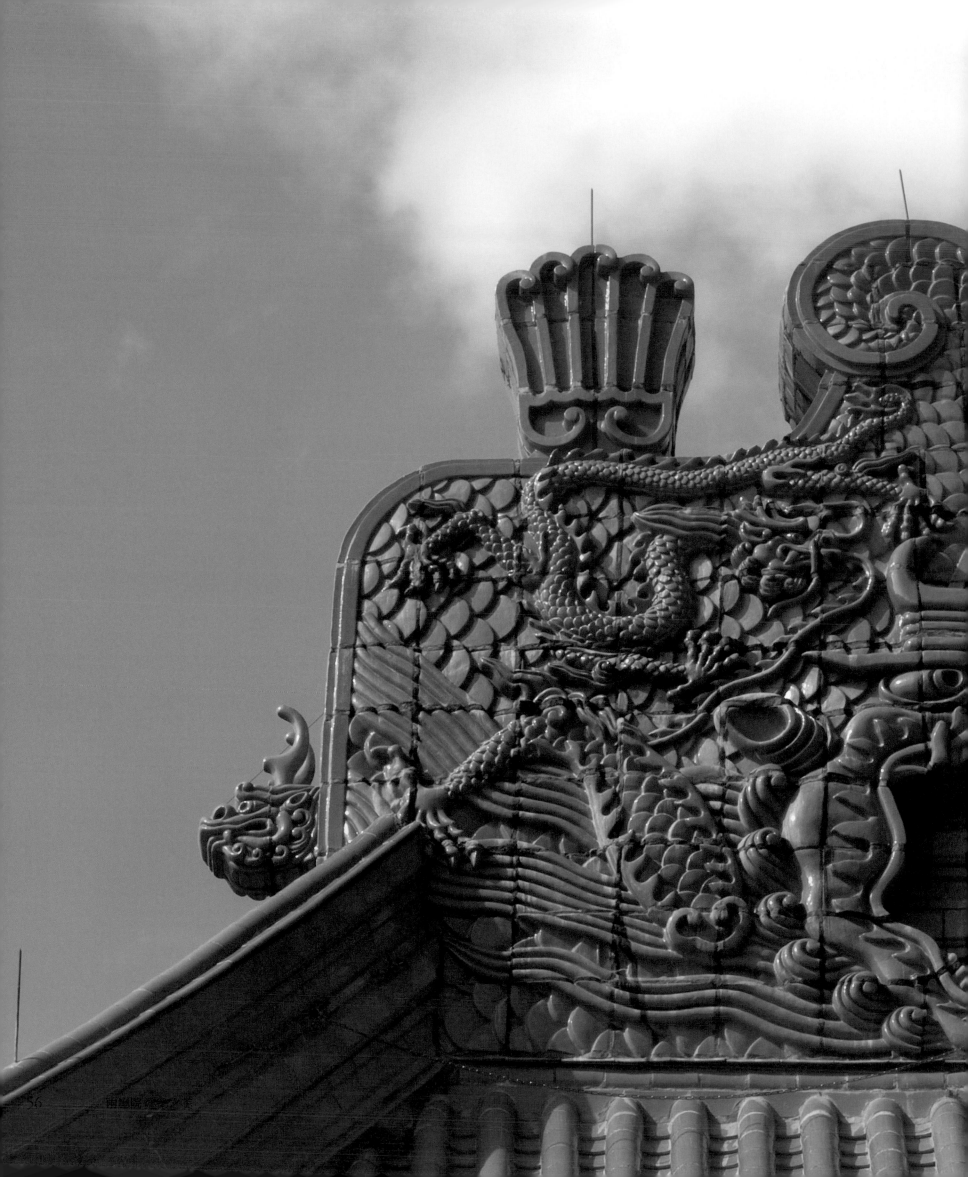

鴟吻

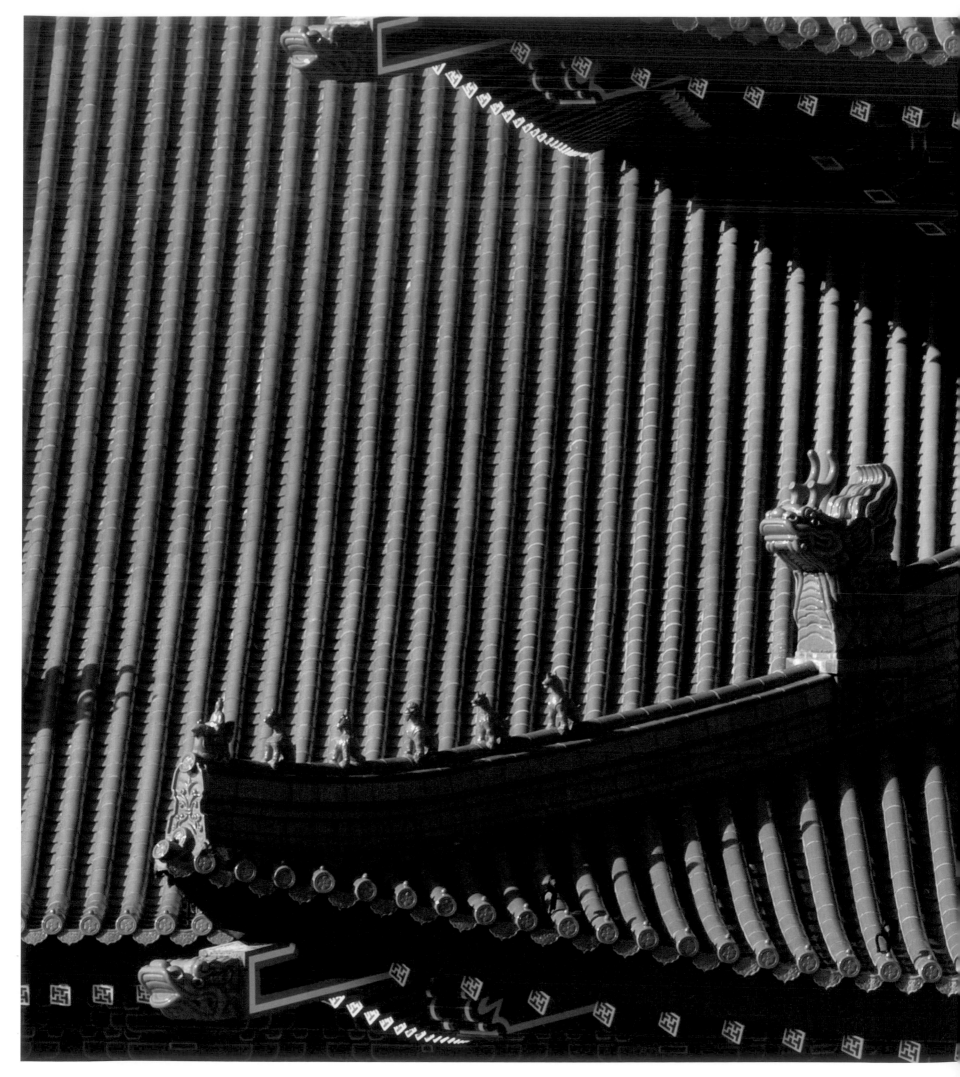

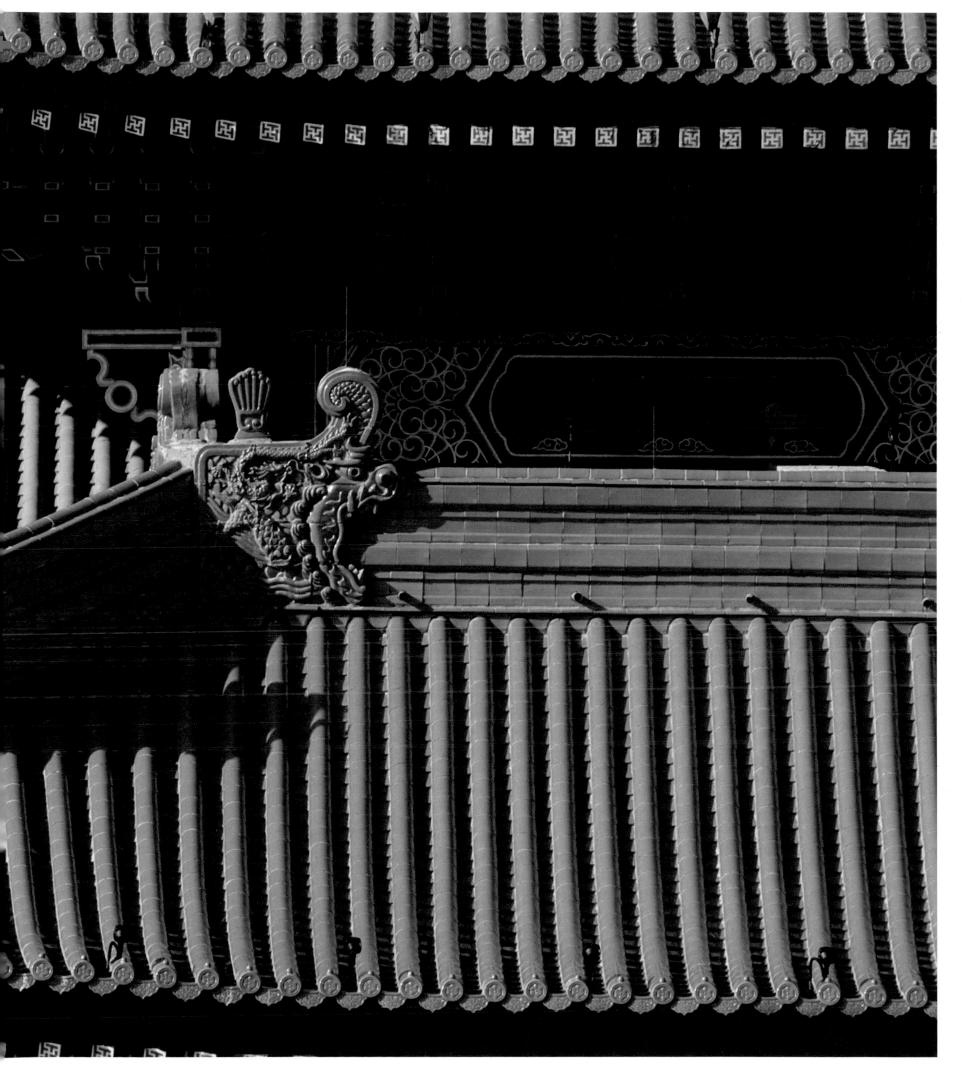

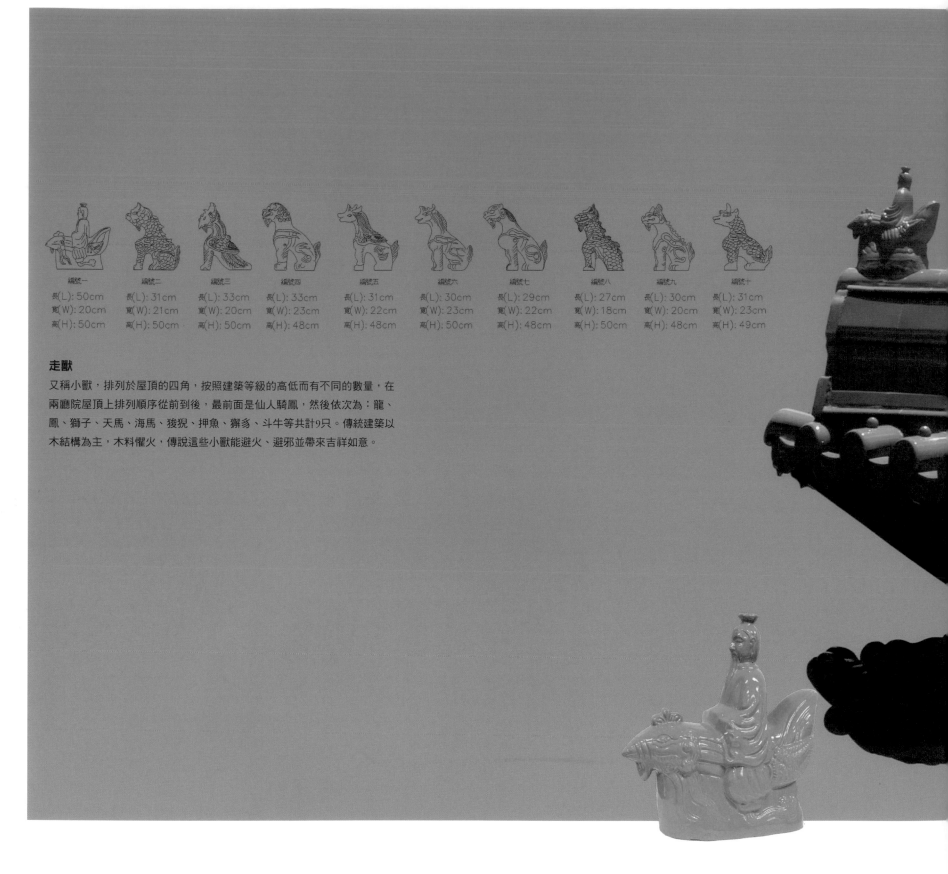

編號一
長(L): 50cm
寬(W): 20cm
高(H): 50cm

編號二
長(L): 31cm
寬(W): 21cm
高(H): 50cm

編號三
長(L): 33cm
寬(W): 20cm
高(H): 50cm

編號四
長(L): 33cm
寬(W): 23cm
高(H): 48cm

編號五
長(L): 31cm
寬(W): 22cm
高(H): 48cm

編號六
長(L): 30cm
寬(W): 23cm
高(H): 50cm

編號七
長(L): 29cm
寬(W): 22cm
高(H): 48cm

編號八
長(L): 27cm
寬(W): 18cm
高(H): 50cm

編號九
長(L): 30cm
寬(W): 20cm
高(H): 48cm

編號十
長(L): 31cm
寬(W): 23cm
高(H): 49cm

走獸

又稱小獸，排列於屋頂的四角，按照建築等級的高低而有不同的數量，在
兩廳院屋頂上排列順序從前到後，最前面是仙人騎鳳，然後依次為：龍、
鳳、獅子、天馬、海馬、狻猊、押魚、獬豸、斗牛等共計9只。傳統建築以
木結構為主，木料懼火，傳說這些小獸能避火、避邪並帶來吉祥如意。

一. 仙人騎鳳

脊飾最前方是騎著鳳凰的仙人，又稱真人或冥王。據說這位仙人是齊惛王的化身，民間
有「日曬潛王，走投無路」的說法，說東周列國時的齊潛王，被燕將樂毅所敗，倉皇出
逃四處碰壁，走投無路，危急之中一隻鳳凰飛到眼前，齊潛王騎上鳳凰渡過大河。所以
在屋簷的頂端安置這個「仙人騎鳳」即有絕處逢生，逢凶化吉的含意。

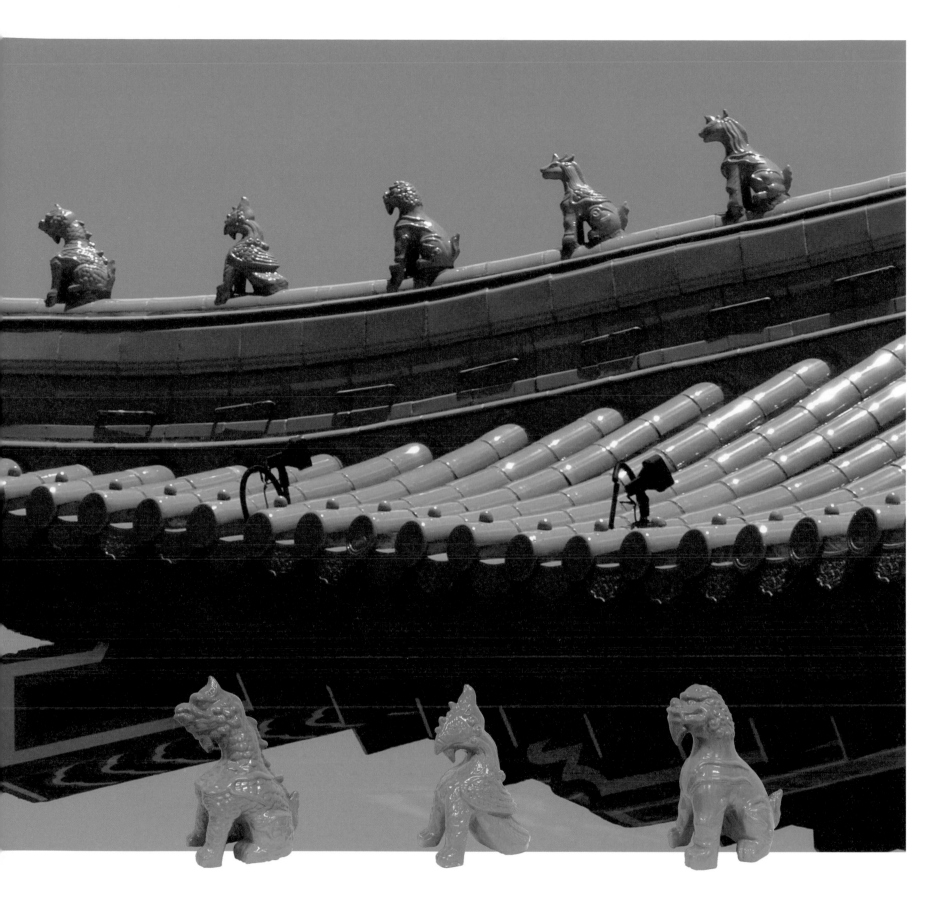

二. 龍

龍是權力、富貴與帝王之象徵,龍又能興風作雨;龍飾物在傳統觀念中可避火災、調風雨。

三. 鳳

鳳凰是吉瑞的象徵,是皇后的象徵。

四. 獅

俗稱龍生九子必有一獅,是百獸之王。獅字因與師同音,所以有祝福官運亨通之意,同時也有避邪的功能。

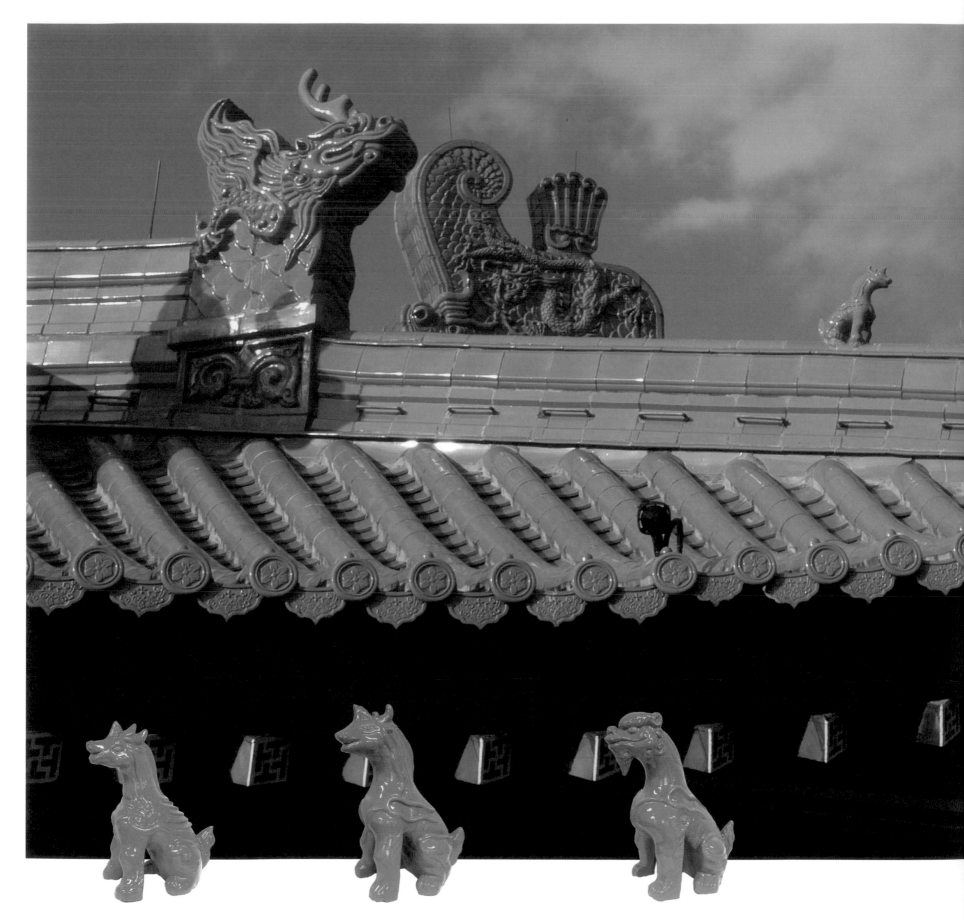

五. 天馬

意為神馬。是漢朝時來自於西域的良馬。其能追
風逐日，凌空照地有若天馬行空。

六. 海馬

屋脊上的海馬並非一般所稱的「落籠子」，而是
傳說中的吉獸，四肢腋下有火紋，能入海入淵，
逢凶化吉。

七. 狻猊

為龍生九子之一，又稱金猊、靈猊，狀似獅子，
能伏百獸，故用以避邪。因為狻猊喜歡火煙，又
好蹲坐，一般都當作香爐爐腳的裝飾。

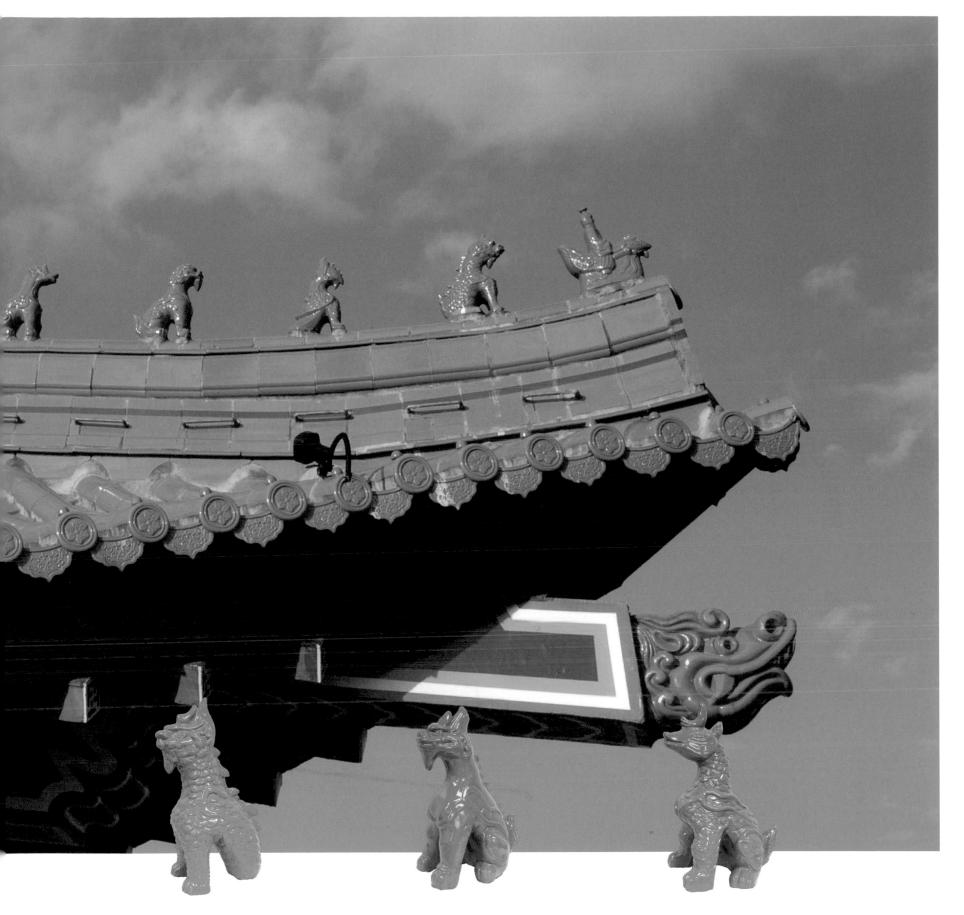

八. 押魚

押魚狀似虯龍，身覆鱗片，尾部有鰭，因而成魚
形，居住在海中，能呼雲喚雨，因此視為消災防
火的吉祥物。

九. 狴犴

傳說中狴犴喜好正義，會用其獨角觸碰甚至推倒
爭訟之中理屈的一方，有公正又能辨曲直之寓
意，因而成為屋脊上的祥獸之一。

十. 斗牛

亦稱鬥牛，也屬龍生九子之一「虯龍」的傳說，
其外型似牛。斗牛也是猛獸，故在屋脊上被視為
可除禍滅災的吉祥物。

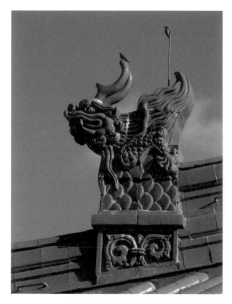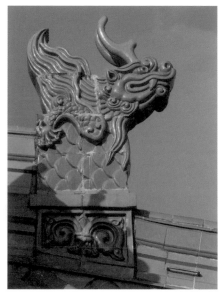

戧脊獸

戧脊獸為龍形,昂著頭露出獠牙,鬃毛向後飄,爪向後抓,力感十足。相傳戧脊獸原為螭龍,在漢代的時候,張天師為了鎮火災,敕封十龍,螭龍被敕封後便長出角來,而成為戧脊獸。

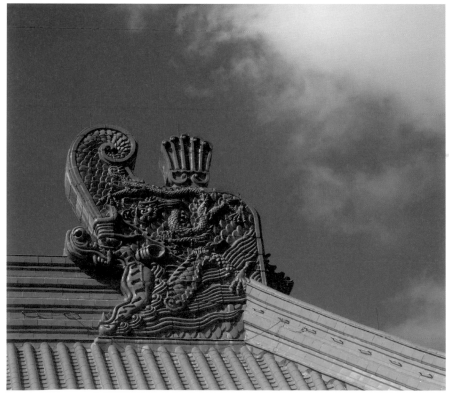

鴟吻

屋脊是固定兩個屋面交接處的突出物,因為容易受風,所以要加厚及固定,而成為屋脊。而屋脊的末端更是垂脊與正脊的交接處,為了結構上的需要,而往上升起,逐漸演變成為鴟吻。

鴟吻,或名螭吻、龍吻、正吻,俗稱吞脊獸,是龍生九子中的一員,其形似獸,其性好望,因此通常作為殿宇屋頂上的獸頭。

上：瓦當與滴水，中：方椽，下：圓椽

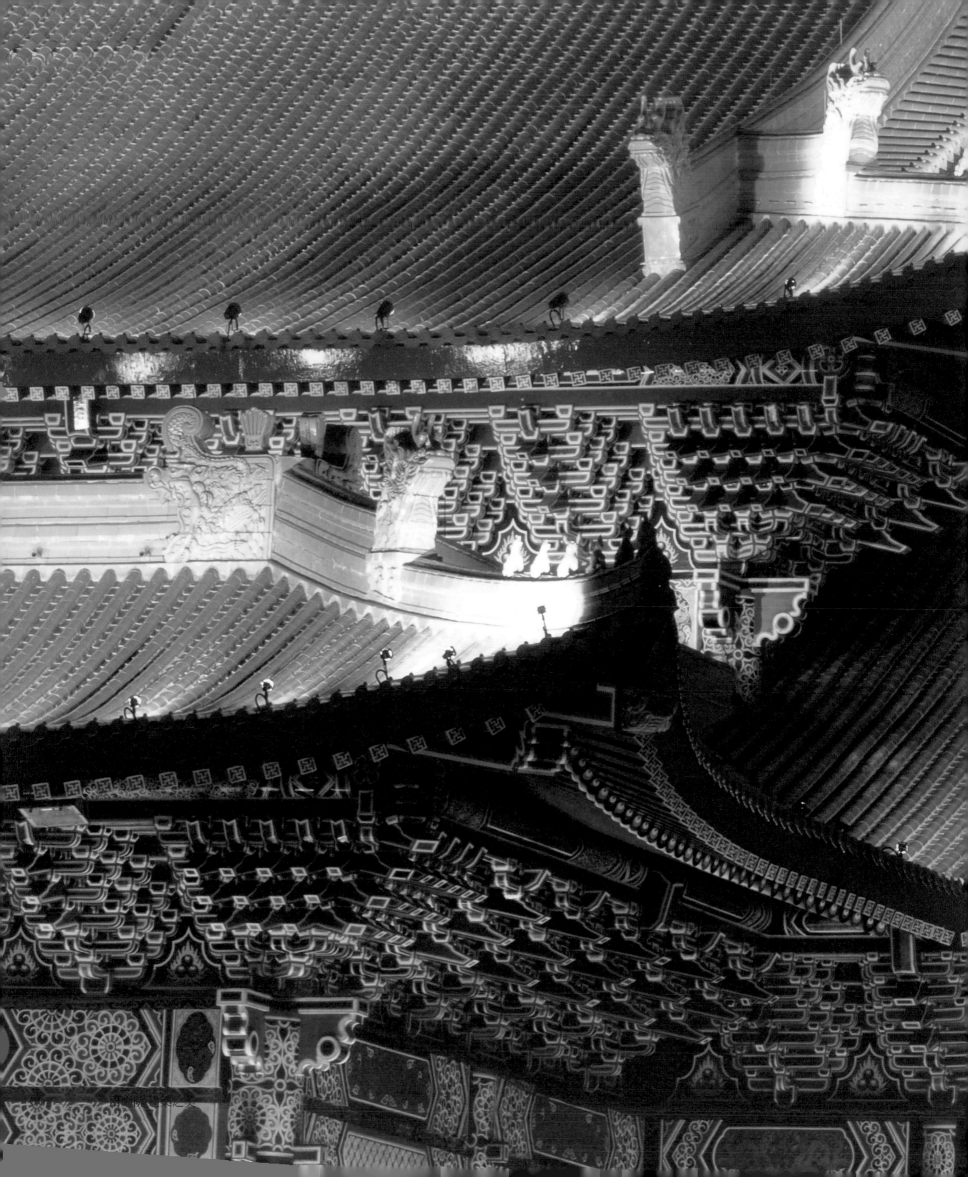

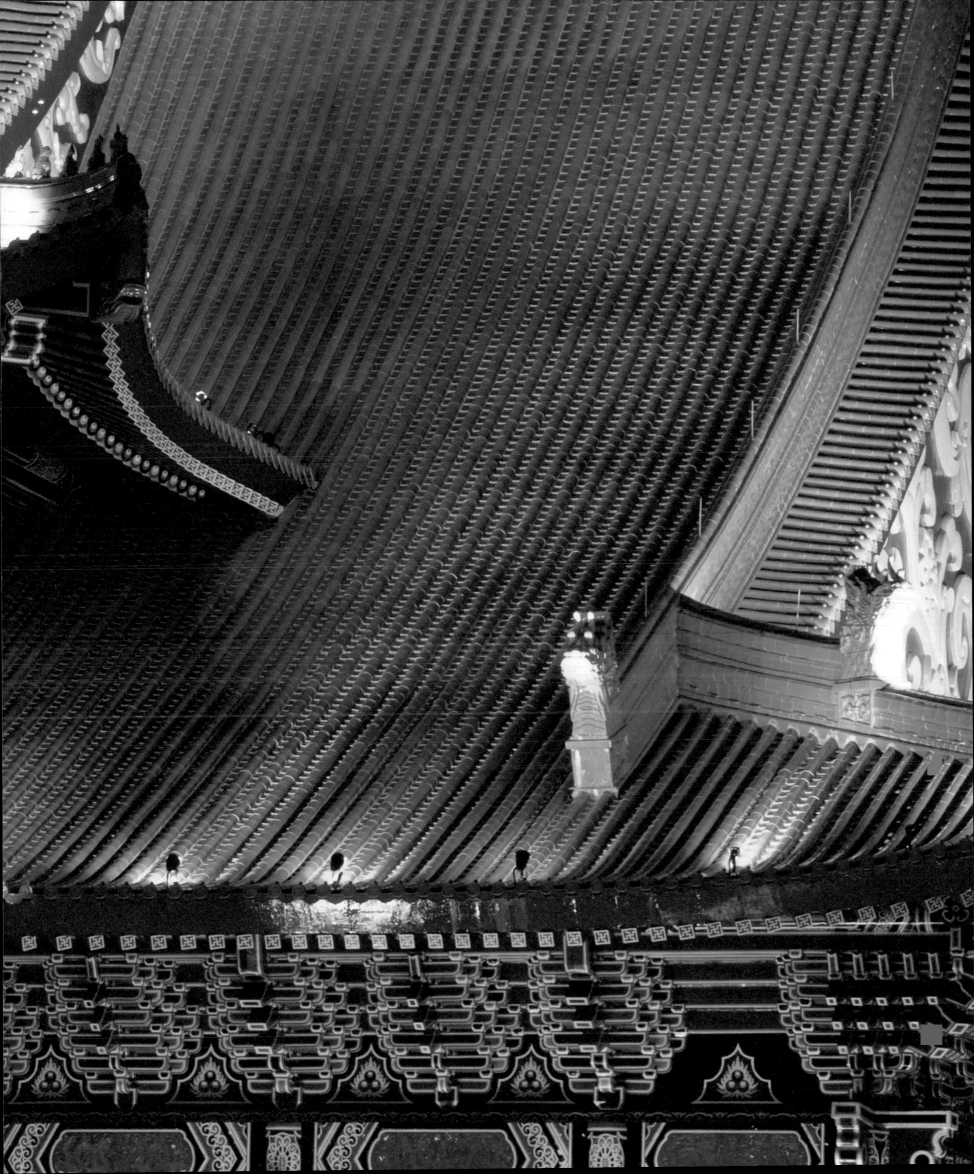

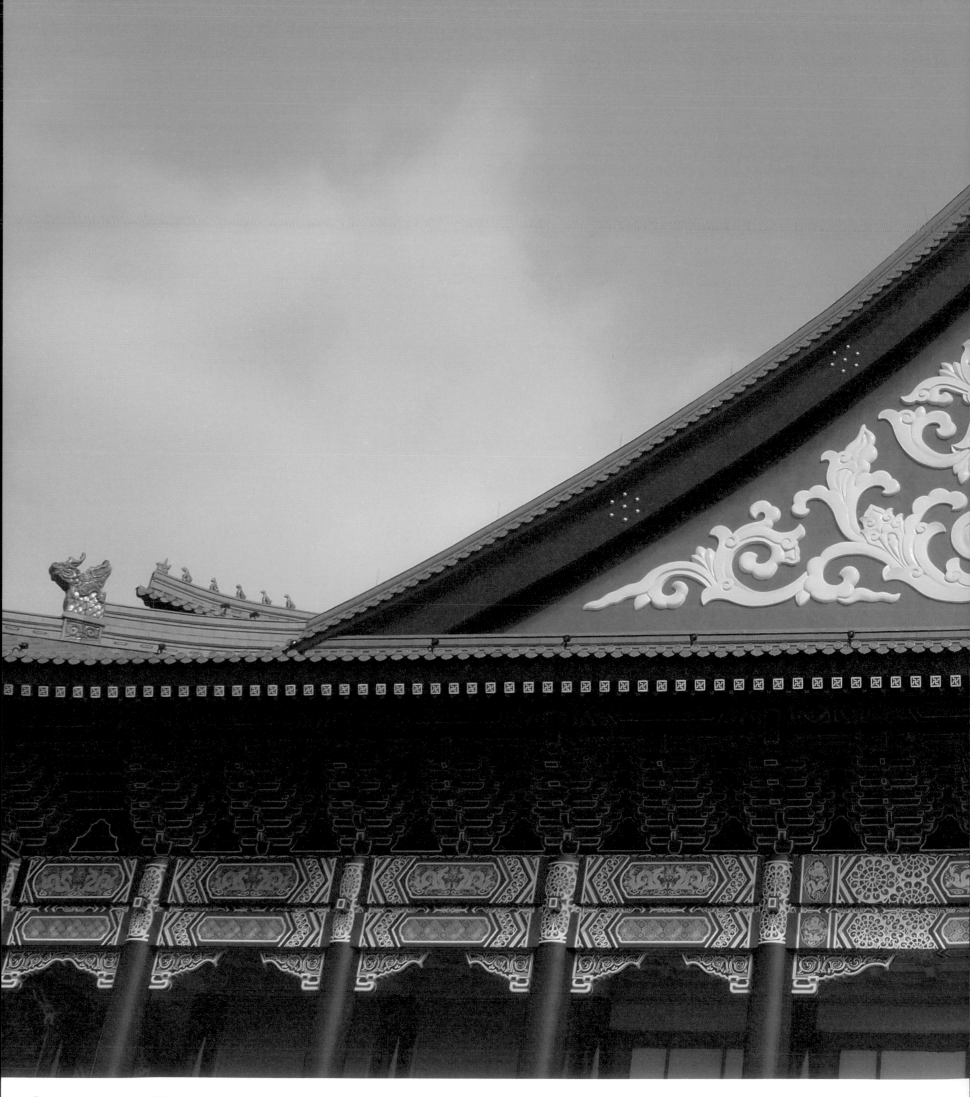

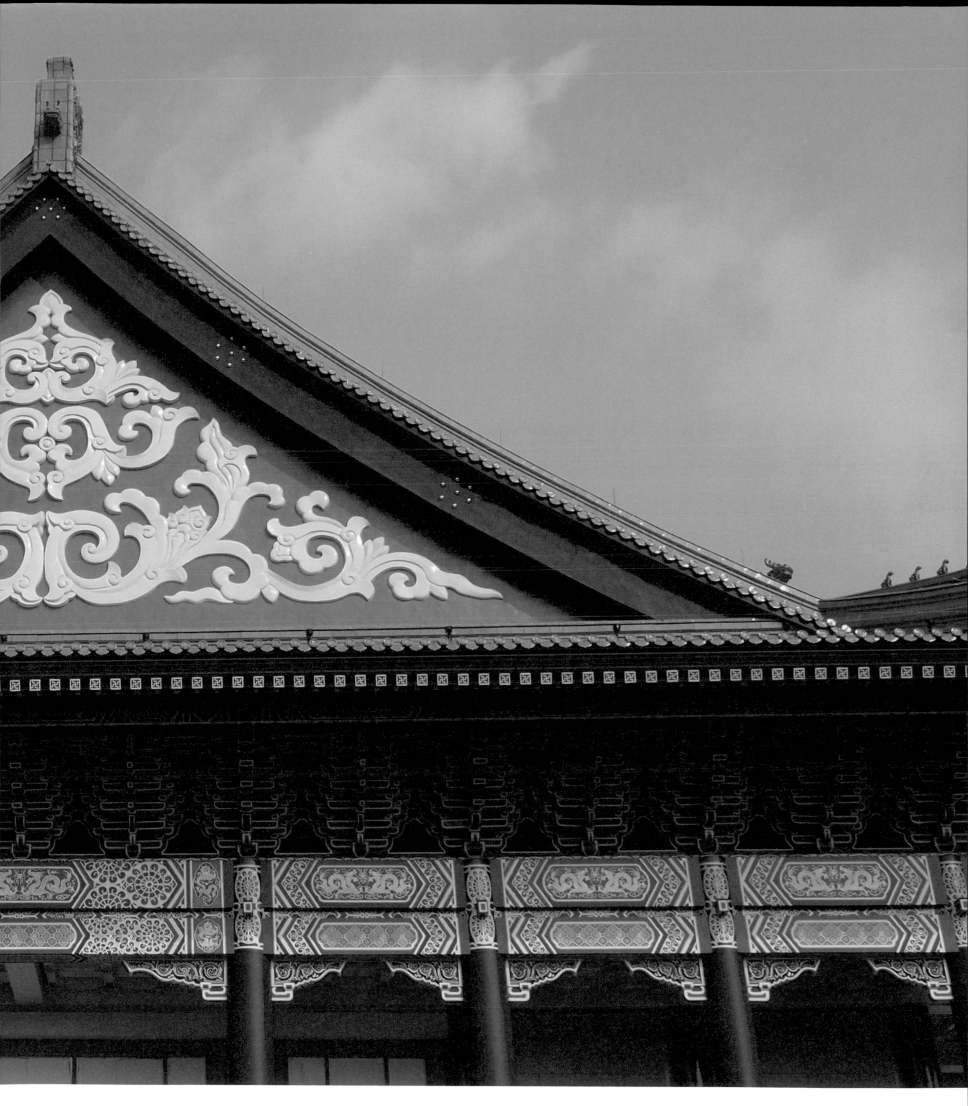

The beauty of colored patterns

彩繪之美

彩繪或稱彩畫，是中國木構造建築的特色之一，早期為了保護木頭，防腐、防蠹，所以在木頭表面塗刷油漆，後來更為了美觀，而有色彩與花紋。彩即是上油漆，畫即是繪畫，統稱彩繪。

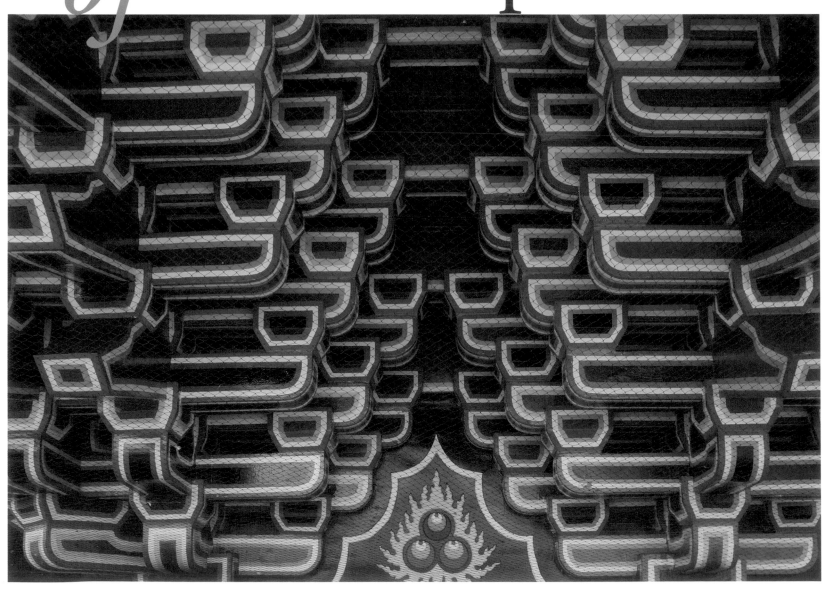

柱子上頭的旋子彩繪，在枋端作「箍頭」，兩端以豎線區隔，內畫金色坐龍，是等級很高的彩繪方式。在箍頭旁邊稱為藻頭，花紋以旋子為主。

旋子花紋呈圓形，中心稱為花心，也稱為旋眼，花心周圍環以花瓣，外圈再加上旋渦狀的花紋，所以稱為旋子彩繪。

枋下的雀替彩繪以五色草為主，有五彩繽紛，吉祥綿延不斷的象徵。

額枋是柱間的橫樑，上頭是大額枋，底下則是小額枋。傳統彩繪的特色是約把枋分成三等份，中央稱為枋心，兩端稱為藻頭。

習慣上額枋底色為藍綠二色，上下互相搭配。大額枋的枋心以金色行龍的彩繪為主，小額枋的枋心則畫錦紋，也是吉祥圖案，兩者合稱為「龍錦枋心」。

枋心兩端則是藻頭部位，施以旋子彩繪。

角科的斗栱構件，以青色、綠色、朱色為主色，並加金色框線，屬於五彩遍裝的效果。

此處的彩繪不但注意到色彩的對比，而運用了退暈的手法，讓色彩不會過於濃重；同時也注意色彩的穿插應用，而不會有呆板重複的感受。如此間色、對比的運用，使彩畫的表現更為強烈，達到繽紛華麗的效果。

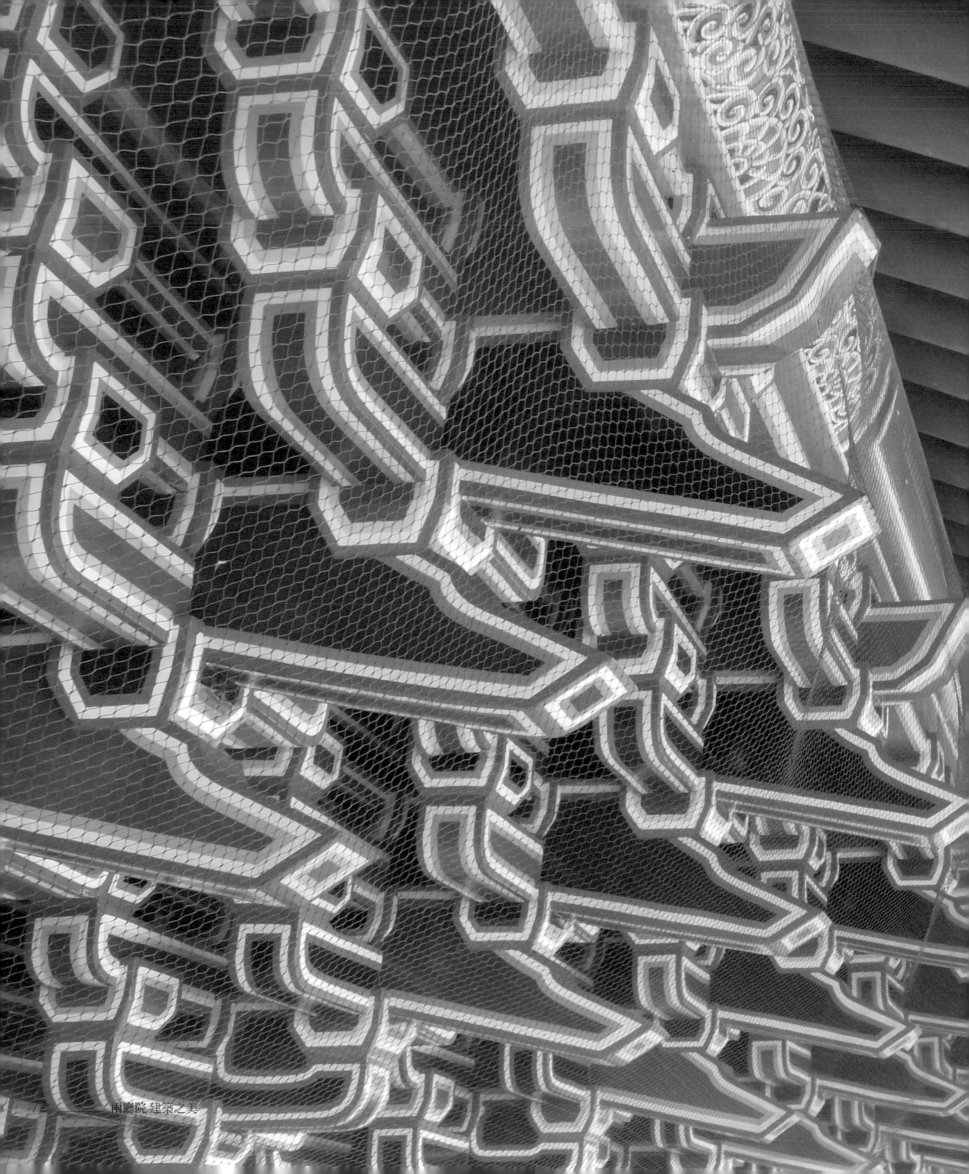

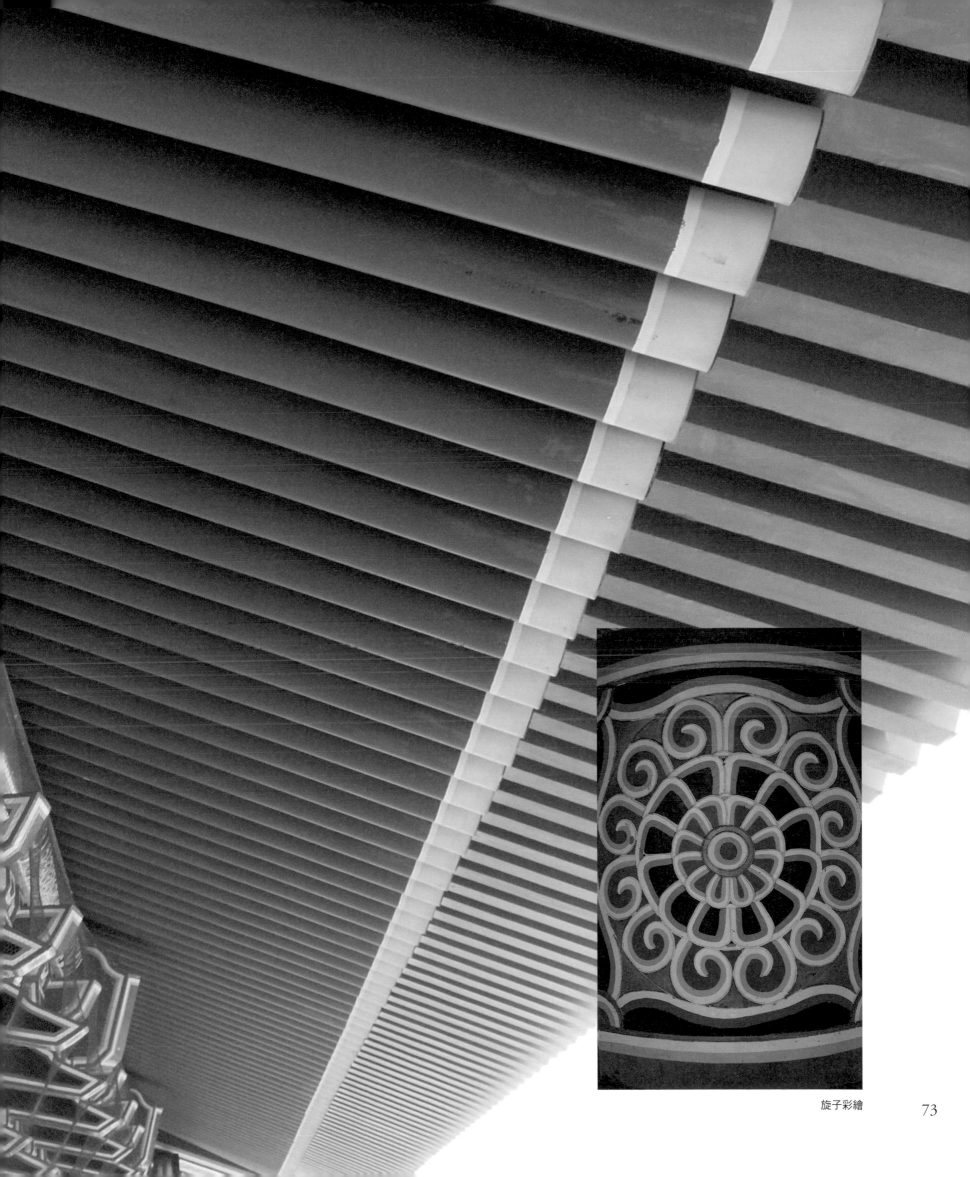

旋子彩繪　　73

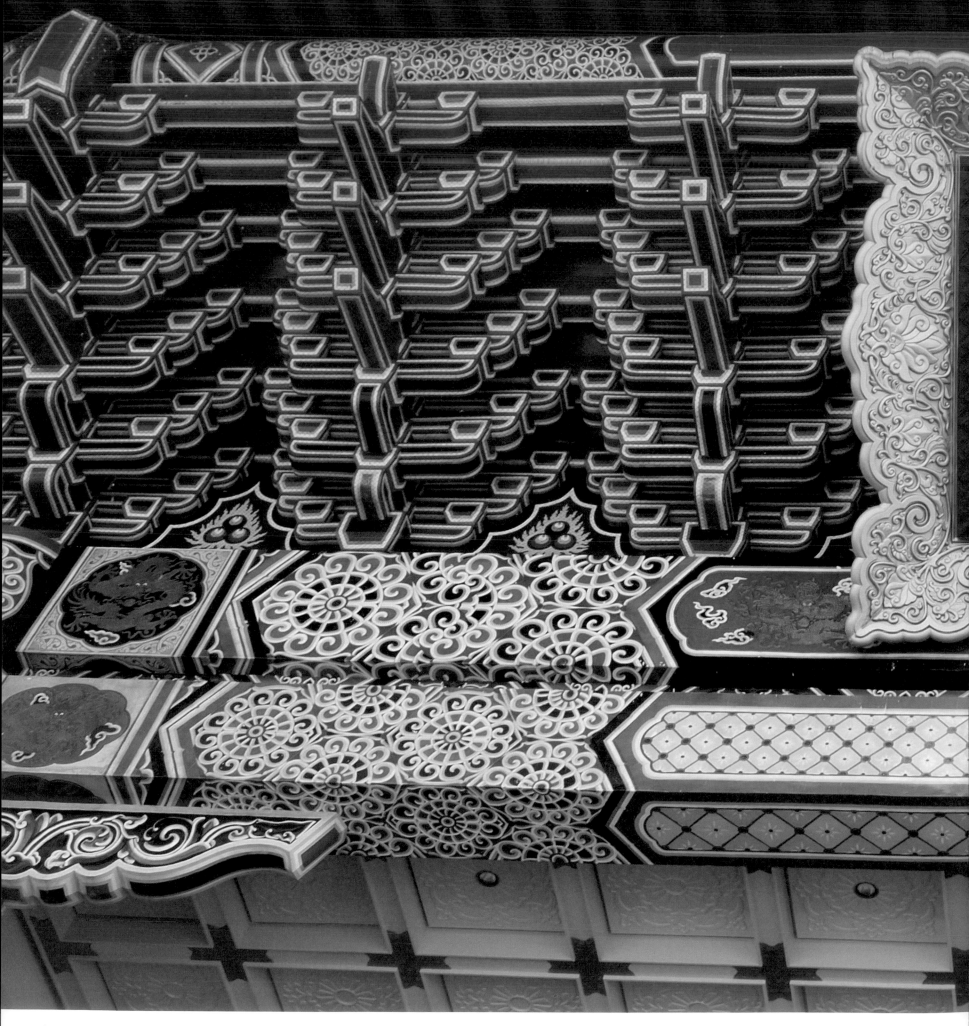

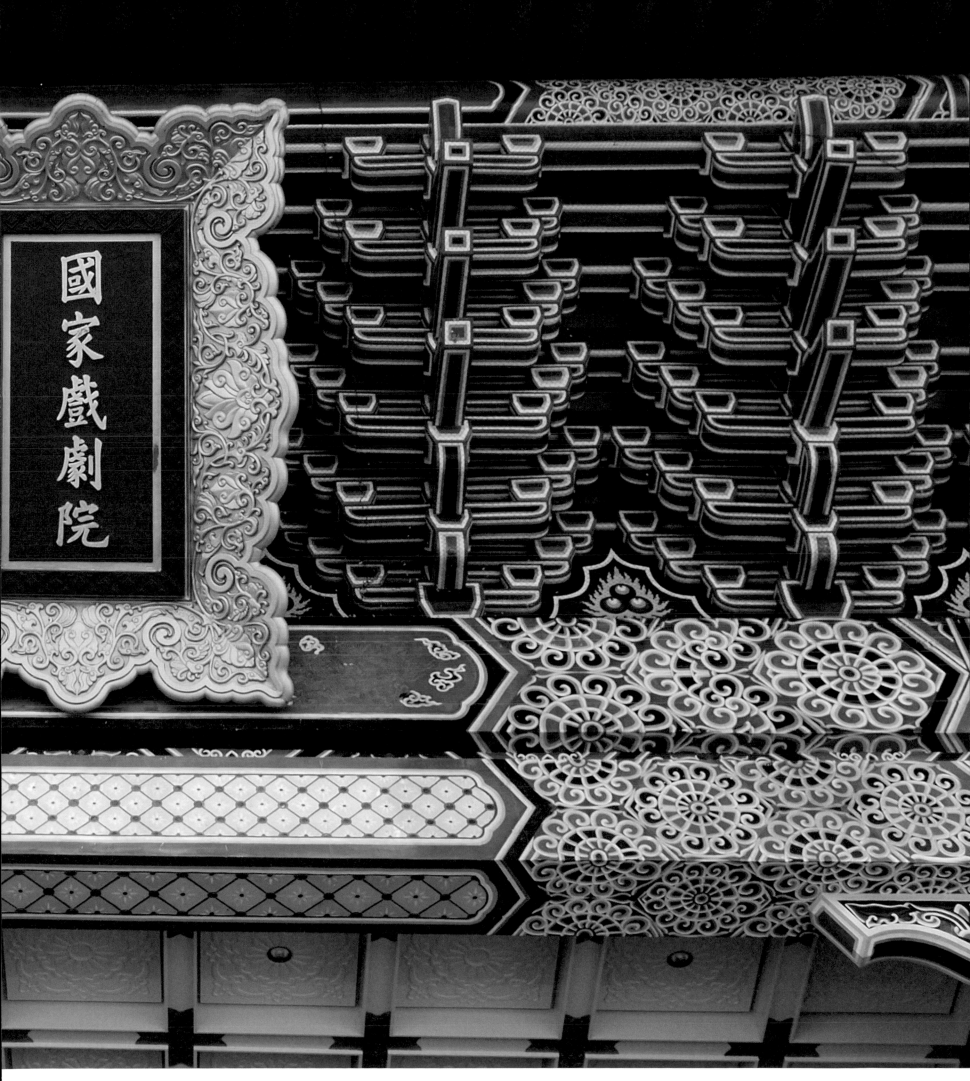

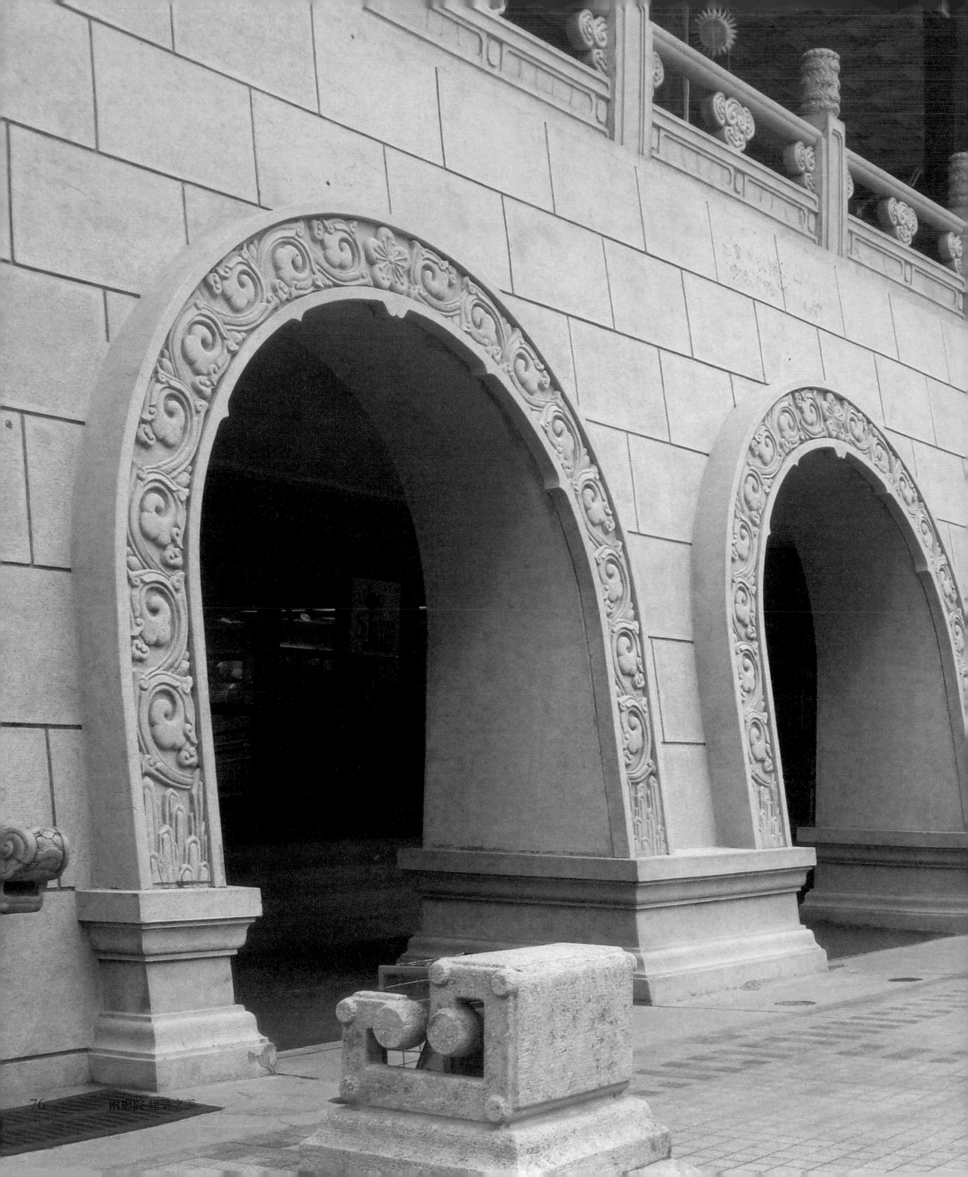

兩腿建築之美

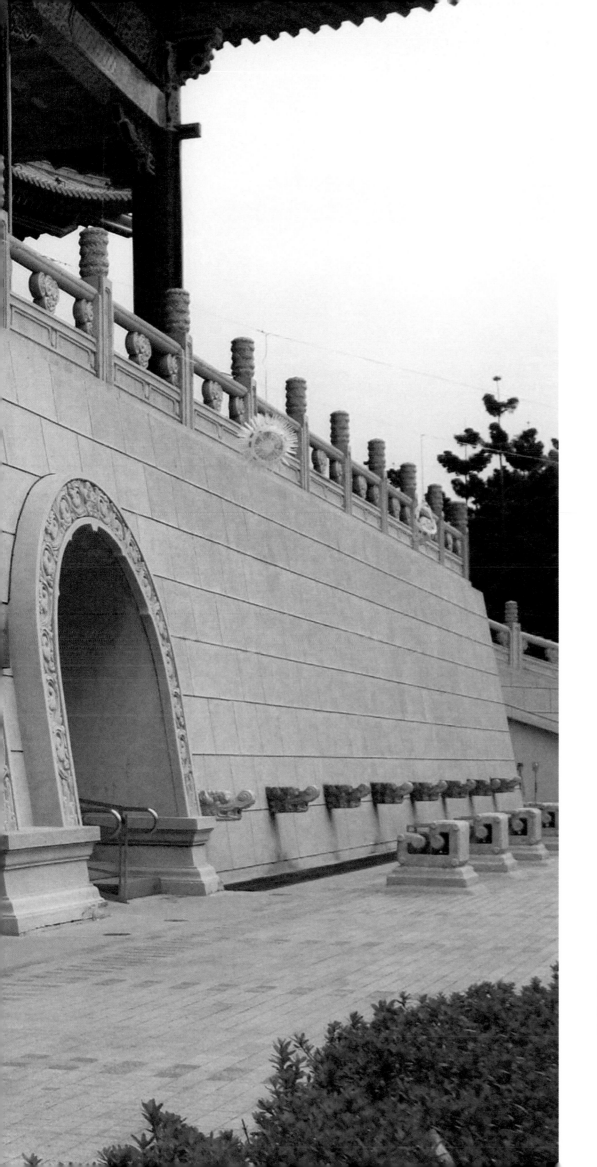

臺基

傳統建築為了防水，多將基礎墊高，而形成臺基。通
常臺基上下較為突出，中間向內收縮，稱之為「須彌
座」。須彌座是佛教用語，須彌是山的名稱，即世界的
中心，在印度將須彌山作為佛像的基座，意思是佛坐在
聖山之上，以顯示地位之崇高。之後逐漸演變成須彌座
的形式。

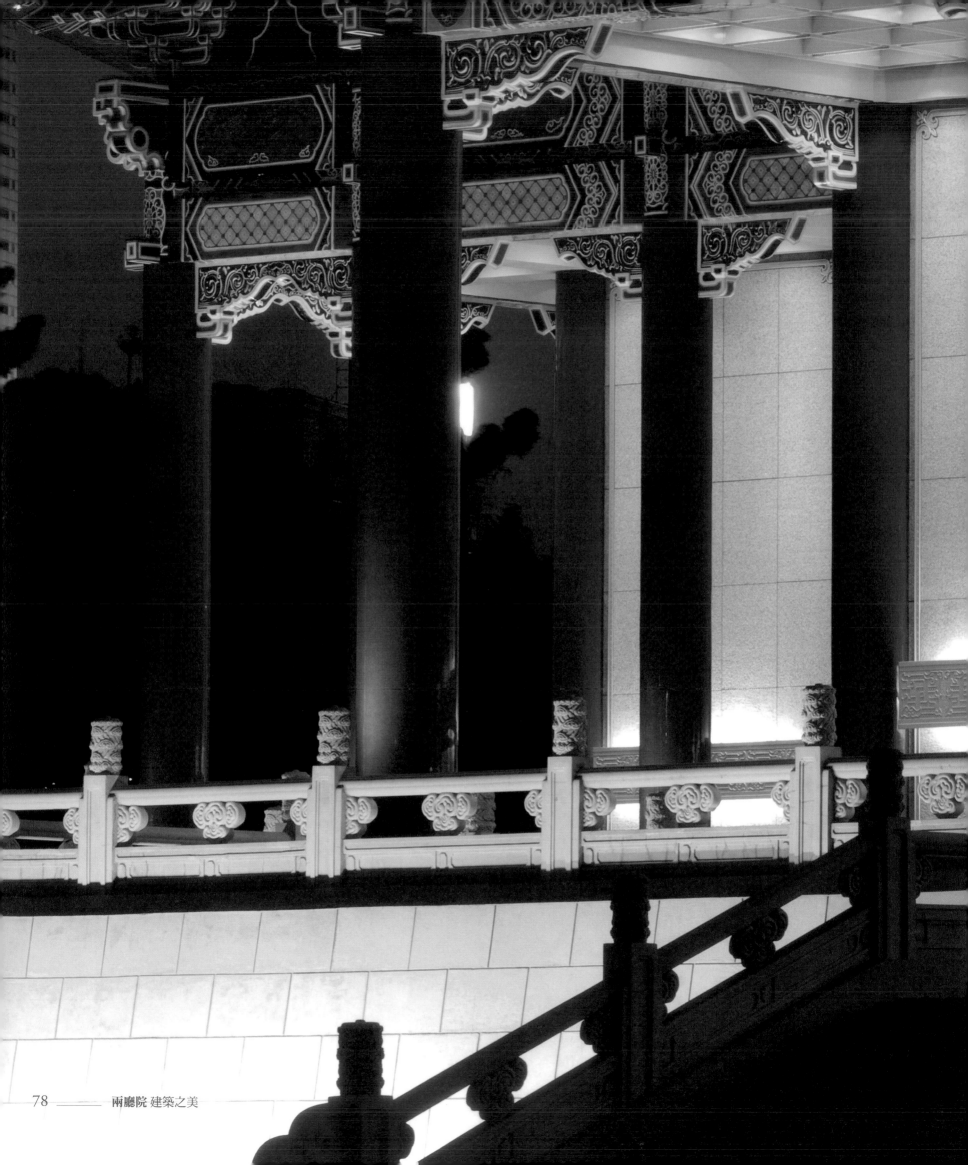

欄杆

或稱勾欄，宮殿建築多以石造為主，欄杆包含柱頭、望柱、欄板等部分，欄杆立於臺基上方邊緣，可防止人墜落，亦有憑藉倚靠之用。

底部高起的條狀石稱為地伏，其上立望柱，兩根望柱間加欄板，並加上祥雲裝飾。

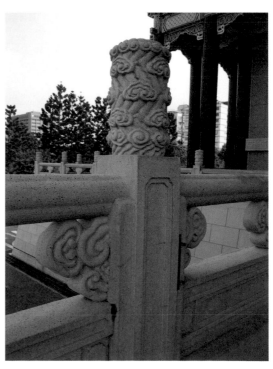

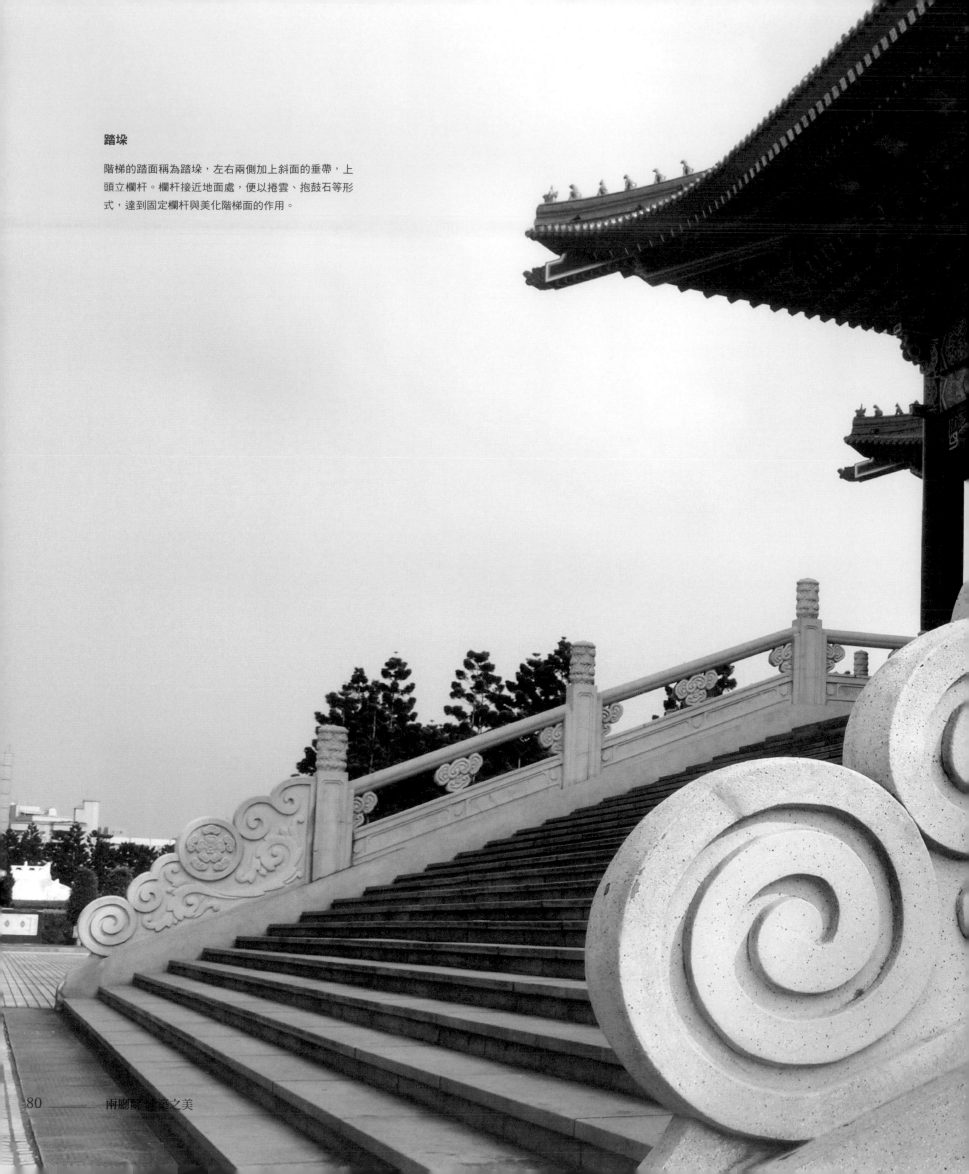

踏垛

階梯的踏面稱為踏垛，左右兩側加上斜面的垂帶，上頭立欄杆。欄杆接近地面處，便以捲雲、抱鼓石等形式，達到固定欄杆與美化階梯面的作用。

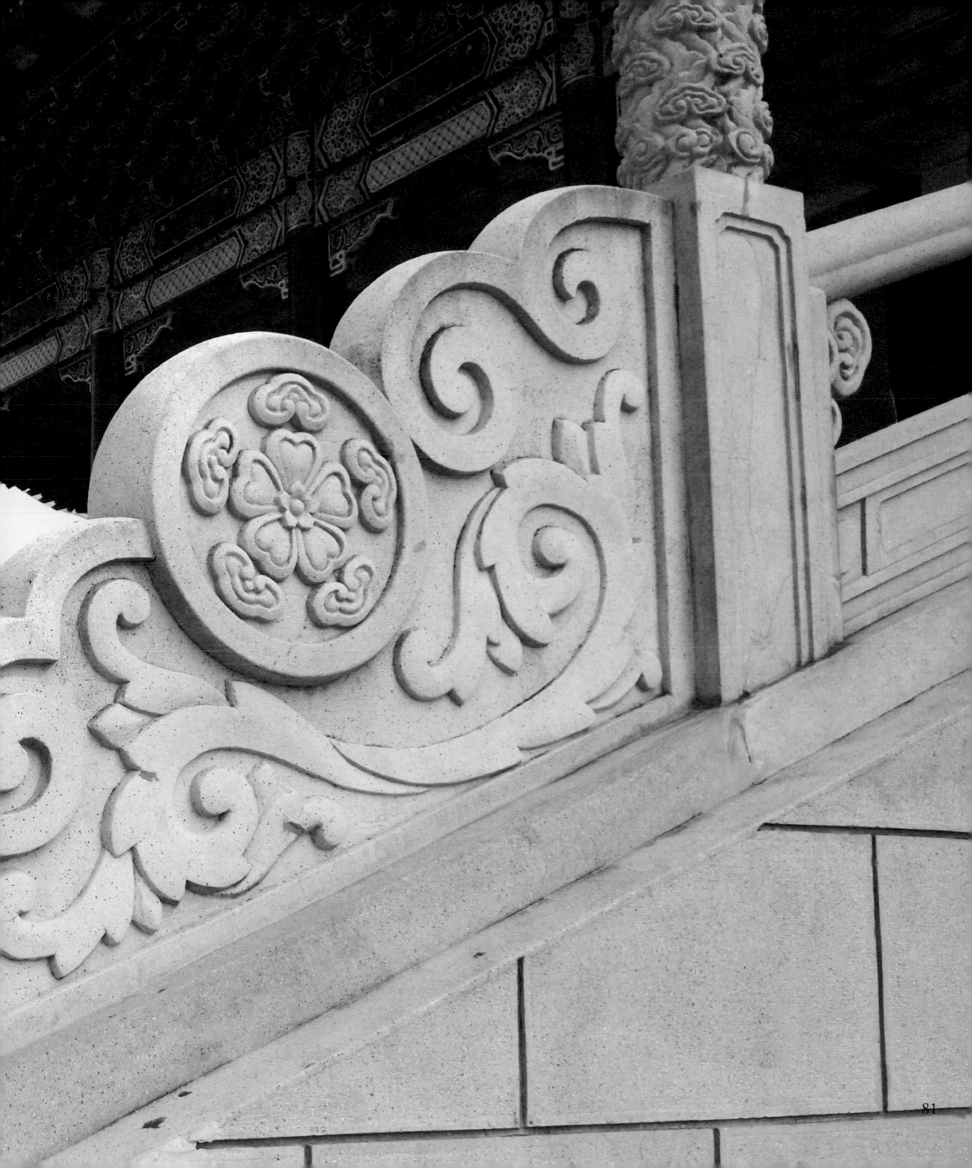

柱礎

古代建築以木柱為主，為了防止柱子受潮而腐朽，因此接地部位均設柱礎。在營造法式中，柱礎大小四方為柱徑的兩倍。

柱礎的形式不一，有覆盆式、鋪地蓮花等，一般廟宇多喜用蓮花瓣形式，兩廳院建築物的柱礎則以簡化的方式處理，方圓之間一體成形，具有幾何線條之美。

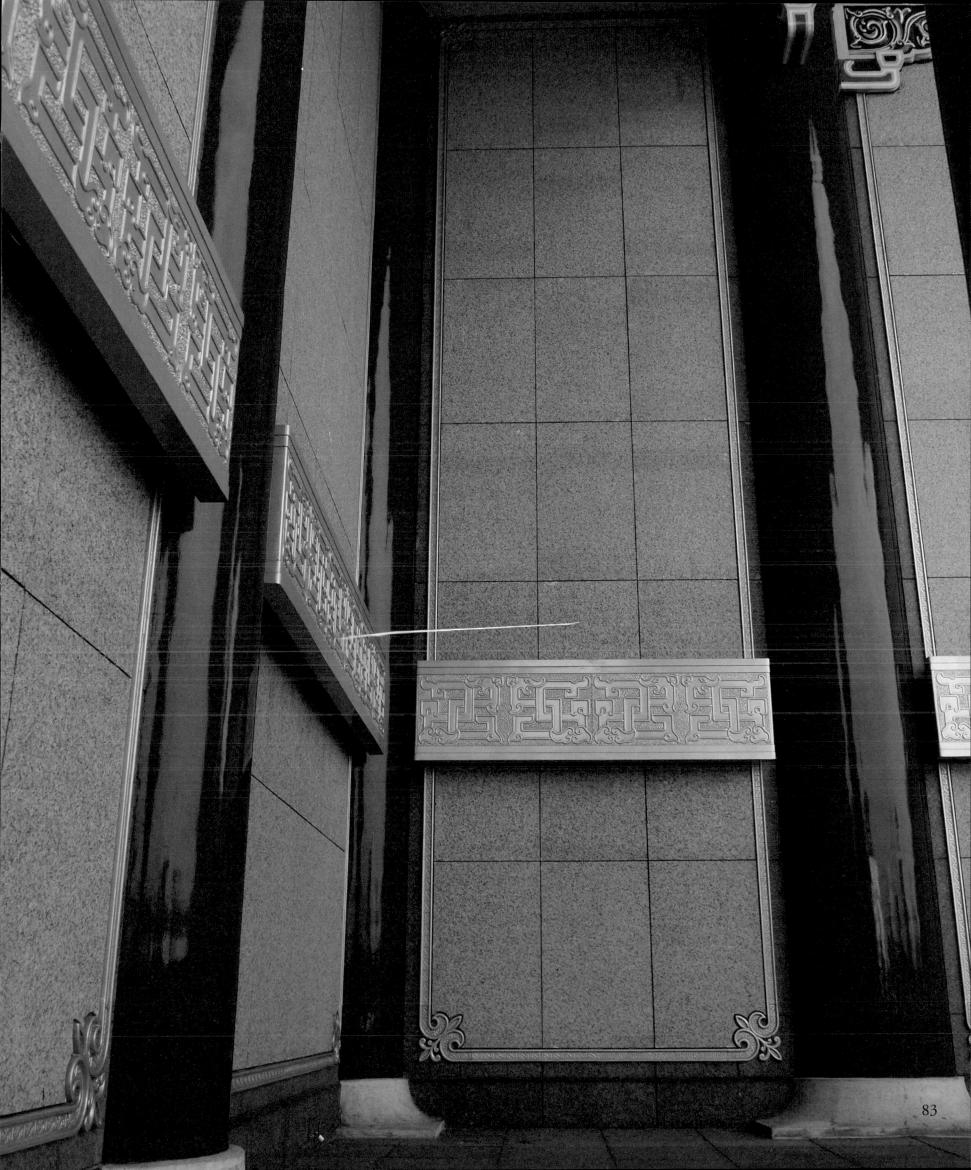

The beauty of ceiling
天花之美

天花是清代對於木構建築中室內頂棚的總稱，在宋代《營造法式》中有平棊、平闇、藻井等名稱，至清代才統稱為天花。

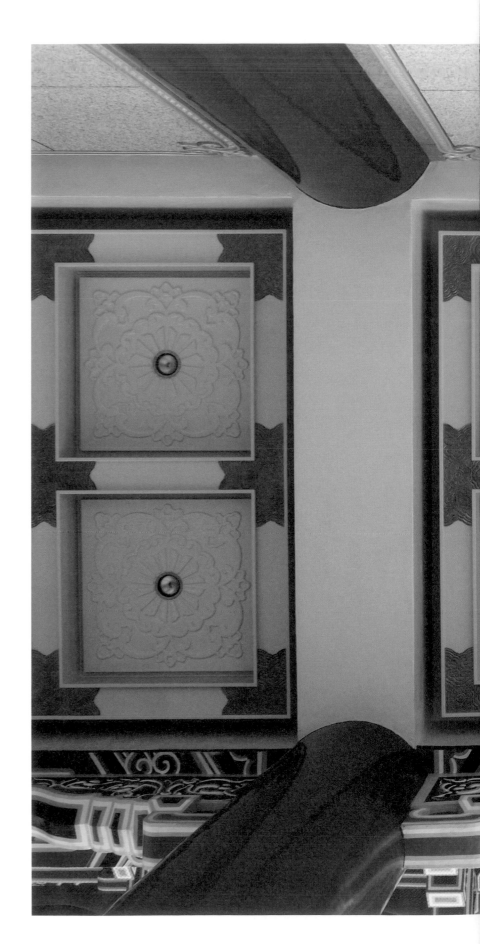

燕尾

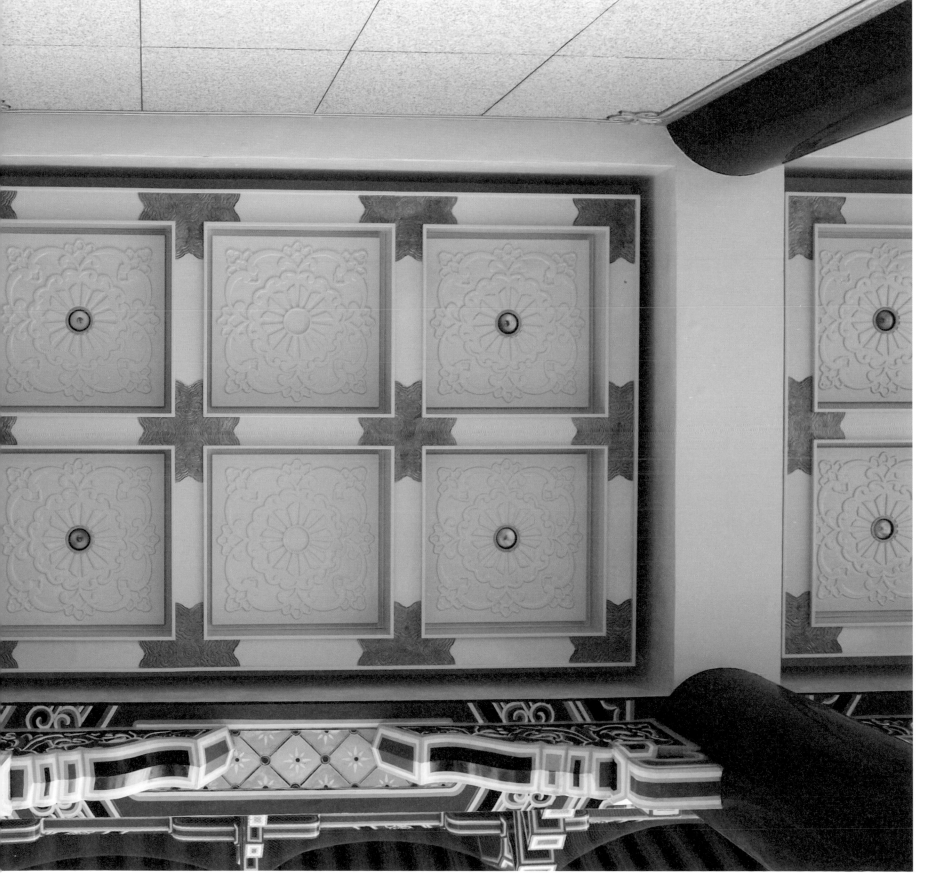

井口天花

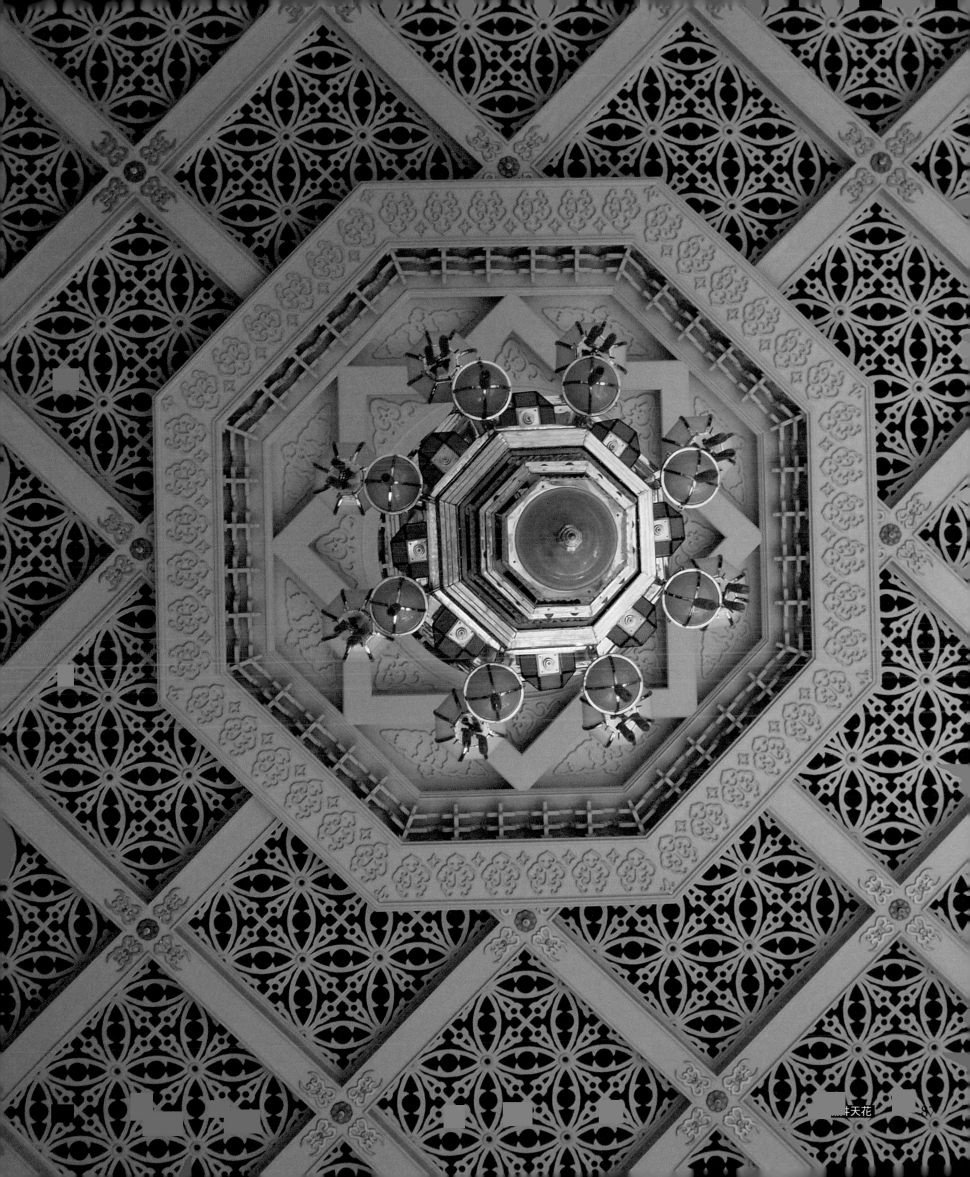

在園林建築中，花窗是重要的元素，它不但有點綴景觀的效果，同時也是開啟另一個視野的通道，透過多個花窗，而產生借景的功效，讓空間充滿變化與趣味性。花窗之稱也在於它的變化性，各式的器物、圖騰均可作為花窗，具有多變與繁複的特性。

兩廳院所見的花窗有以下幾種：

The 花窗之美 beauty of floral windows

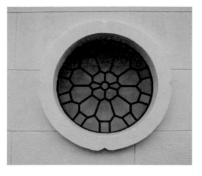

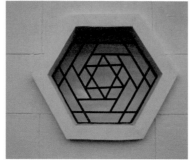

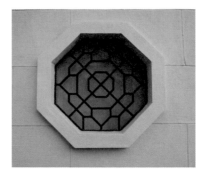

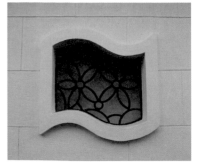

圓窗

圓形有圓滿之意，是民間喜用的形狀，它有寶珠、銅錢等相關的衍生圖案，有光明、財富的象徵。

六角窗

六角也是常見的裝飾圖形，六角形指的是六合，即天、地及東、西、南、北四方，也就是天地與四方和合，是吉祥和諧的意思。

八角窗

窗框做成八卦形，象徵天、地、雷、風、水、火、山、澤八種自然現象，並孕生萬物，是中國社會重要的文化圖騰，具有趨吉避凶之功能。

書卷窗

窗框做成展開的書卷形，是傳統民間常見的裝飾主題，或展現在木雕及泥塑上，它具有開卷有益、文采、智慧及文化修養的意涵。

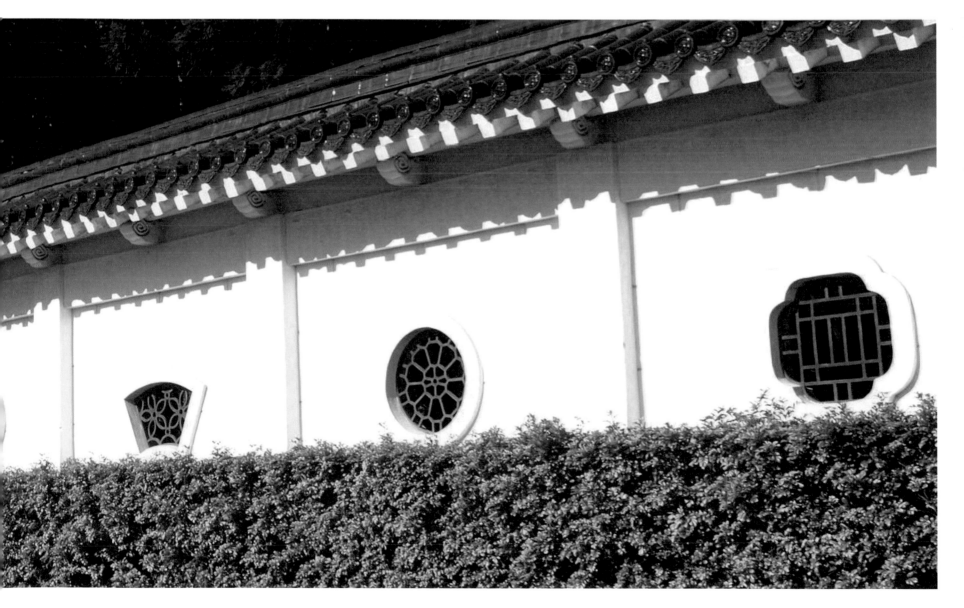

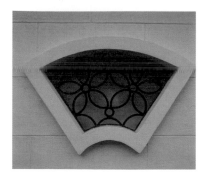

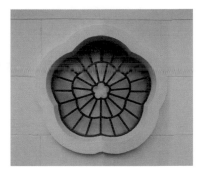

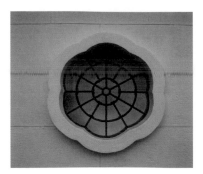

扇形窗

扇子是文人雅士喜好使用的器物，因此有文采、地位及禮儀的象徵，扇面上更可加書畫，也是裝飾的藝術品。

方勝窗

兩個方形相疊合的花窗，可以稱為方勝窗。方勝是八寶之一，意為連續不斷，因此有美好不斷的吉祥意義。

梅花窗

梅花不僅有清雅俊逸的風度，更因它冰肌玉骨、凌寒留香，而象徵高潔、堅毅、謙虛的品德，是常見的花窗形式。

花窗

六瓣的圓窗，通稱花窗，有美麗、繁茂、豐盛等意涵。

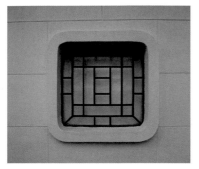

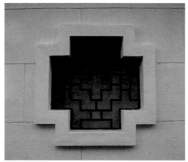

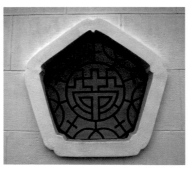

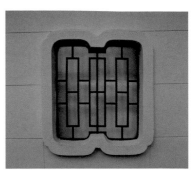

方窗

方形是窗戶的基本形式，有平穩、公正的意思。

十字窗

為方窗的變化形，十字有十全十美的意思。也可以換個角度成為菱形，一樣有美好的意思。

五角窗

五角形可視為金、木、水、火、土五行之象徵，是構成宇宙的重要元素，也可視為五福，即壽、富、康寧、攸好德、考命終等五福，也是國人希望可以長壽、富貴、平安、積德、得善終的象徵性圖形。

銀錠窗

古代的銀錠有一定的形狀與成色，是有價值與重量的銀貨，因此也被視為重寶之一，有吉祥富貴的含意。

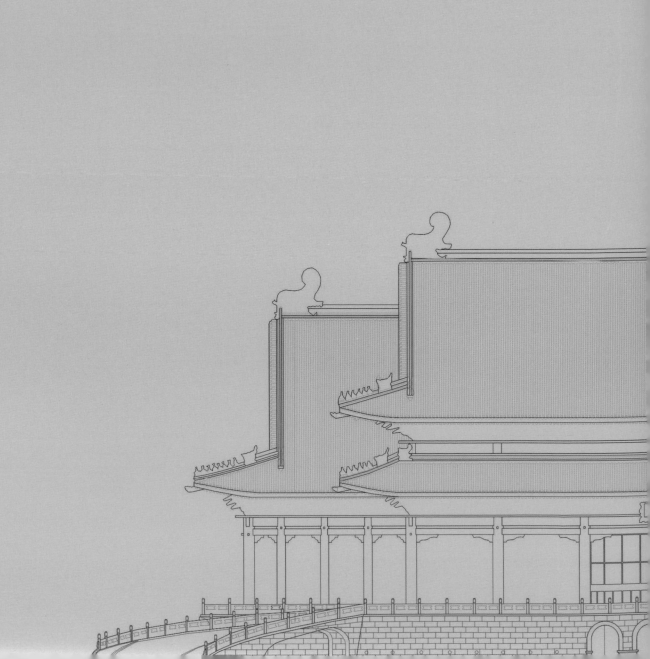

兩廳院內部設施與裝潢

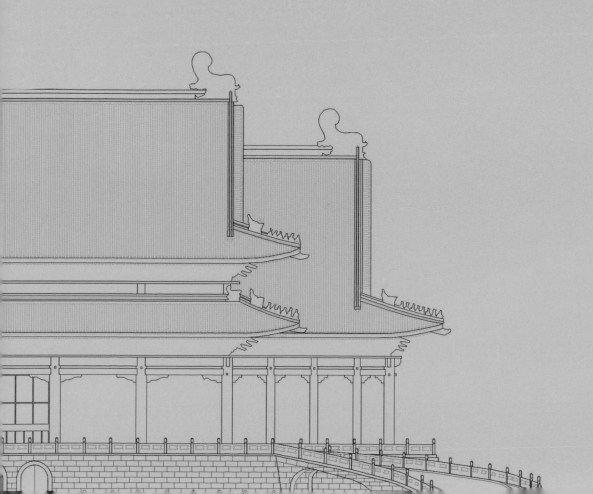

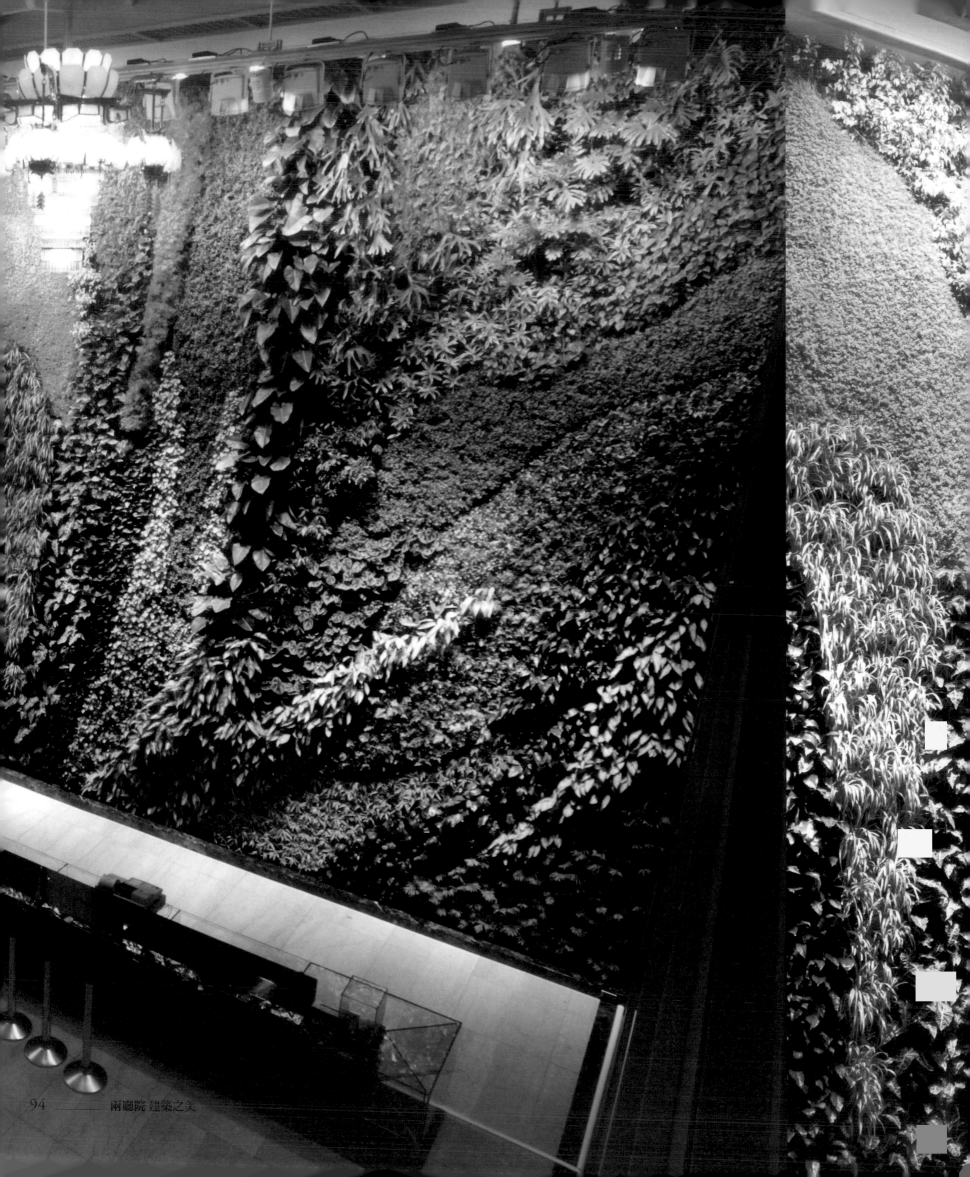

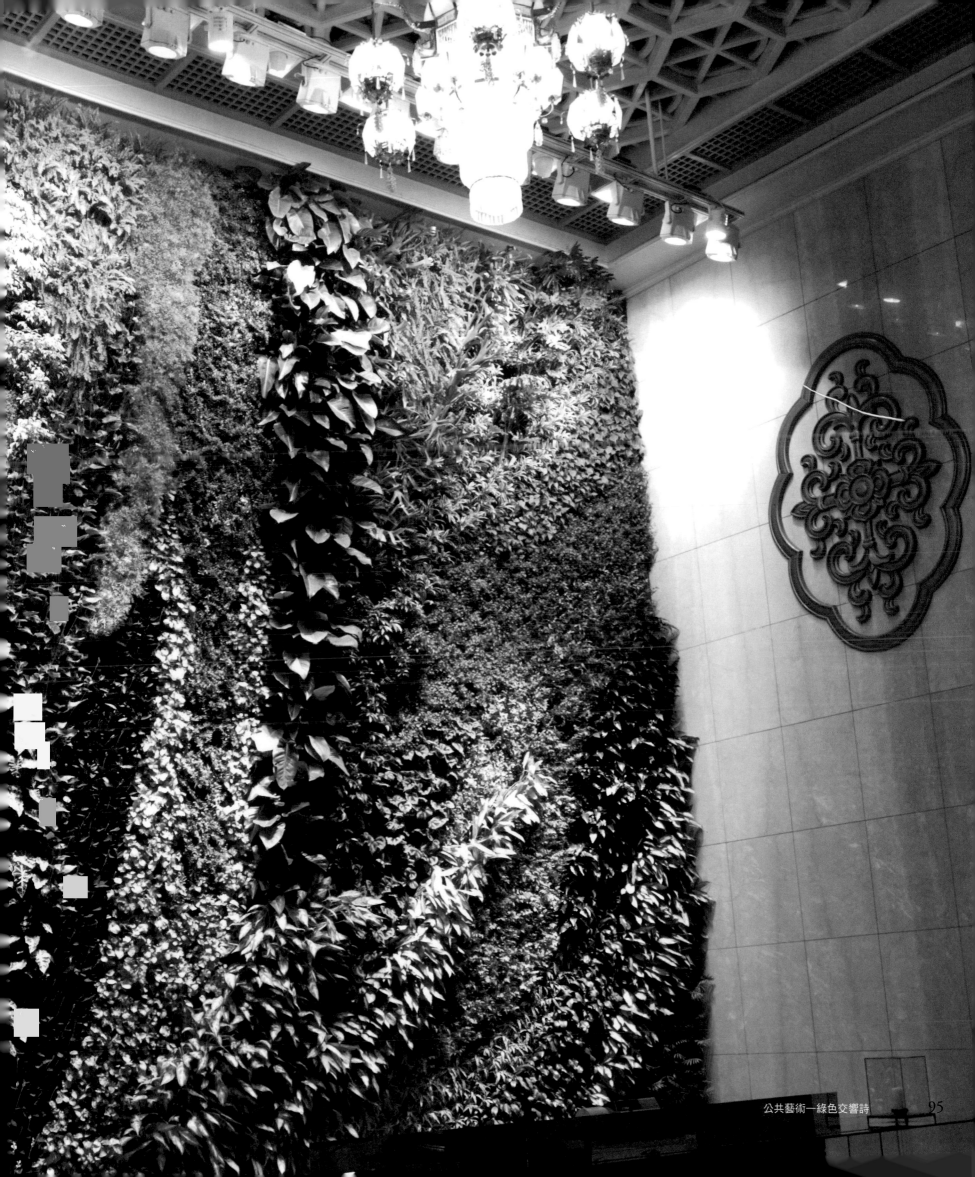

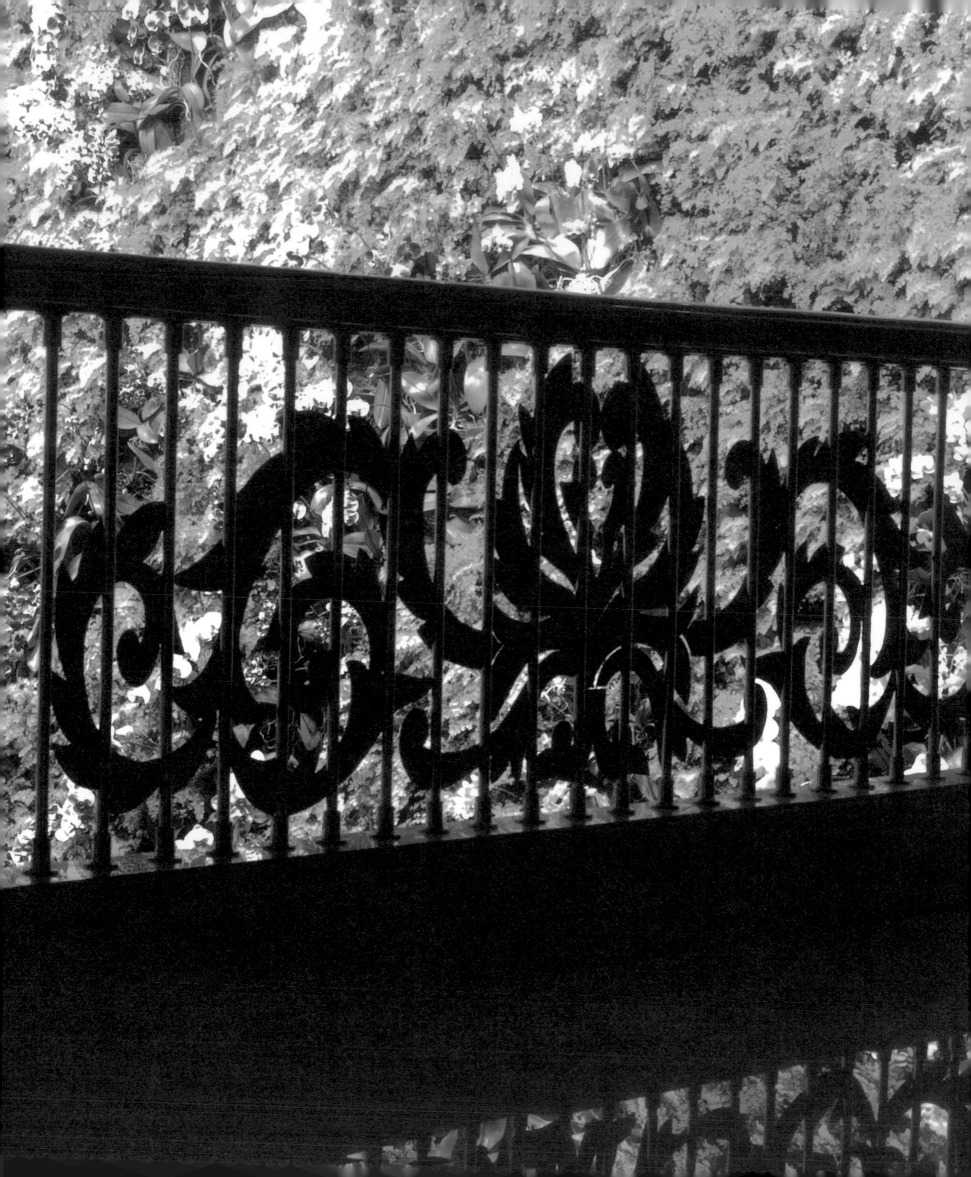

公共藝術—蘭花圓舞曲 蝴蝶之舞

公共藝術一蘭花圖舞曲 原始之舞

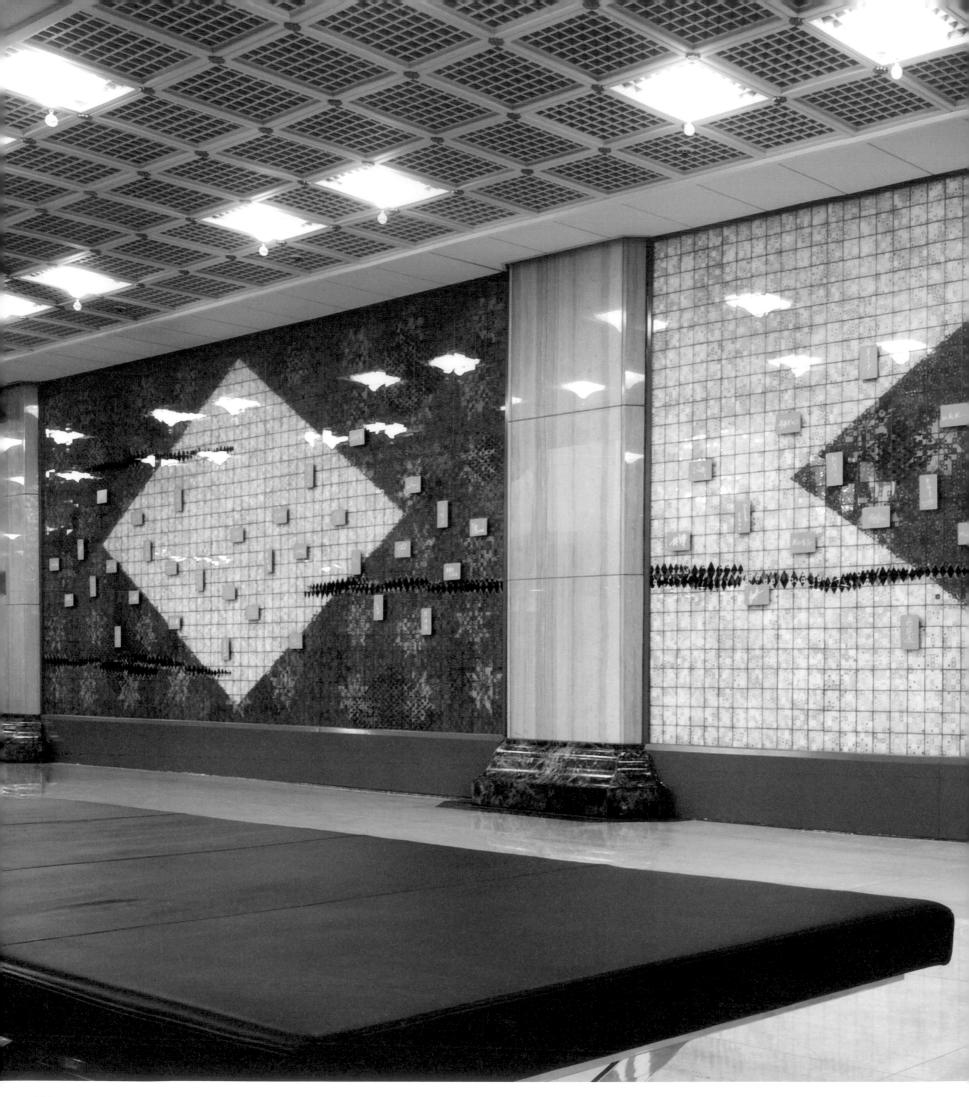

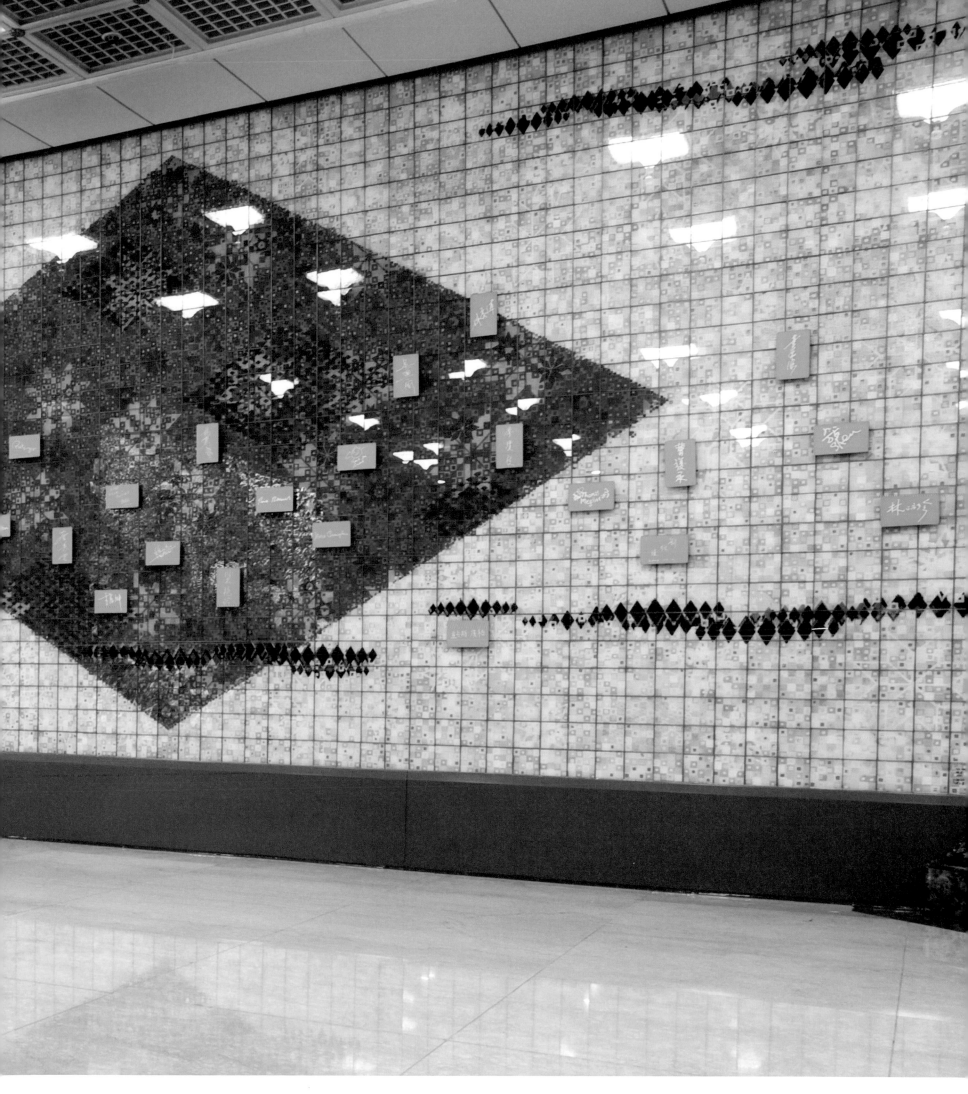

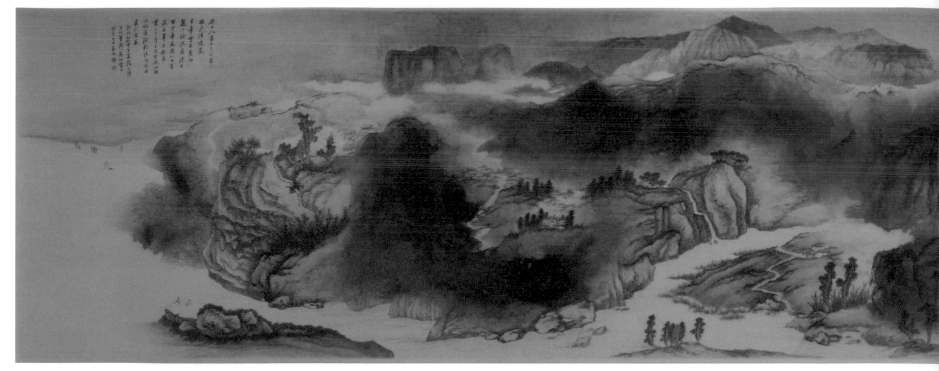

潑水畫—谷口之家，作畫者：孫雲生

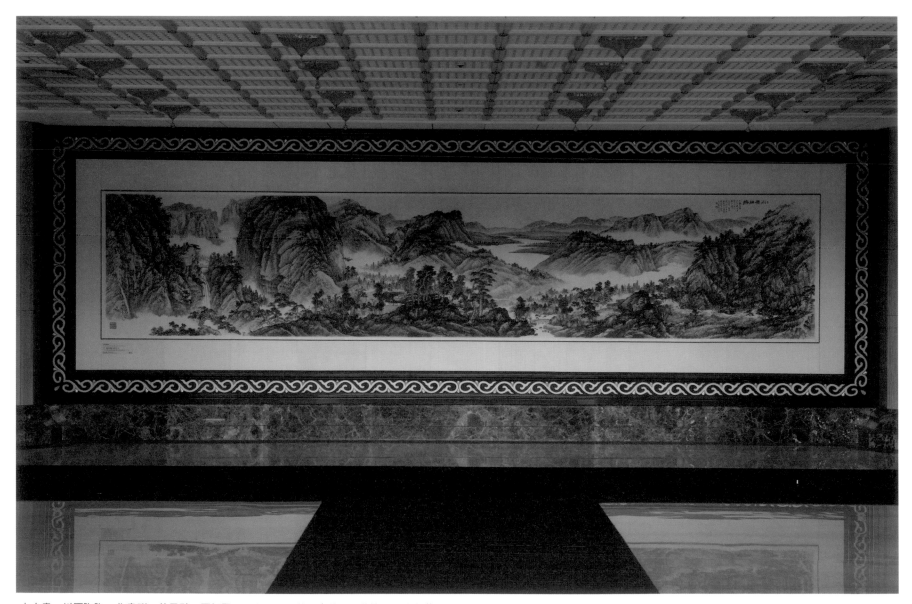

山水畫—川原朧朧，作畫群：黃君璧、羅振賢、江兆申、羅芳、李義弘、蘇峰男、涂璨琳、周澄

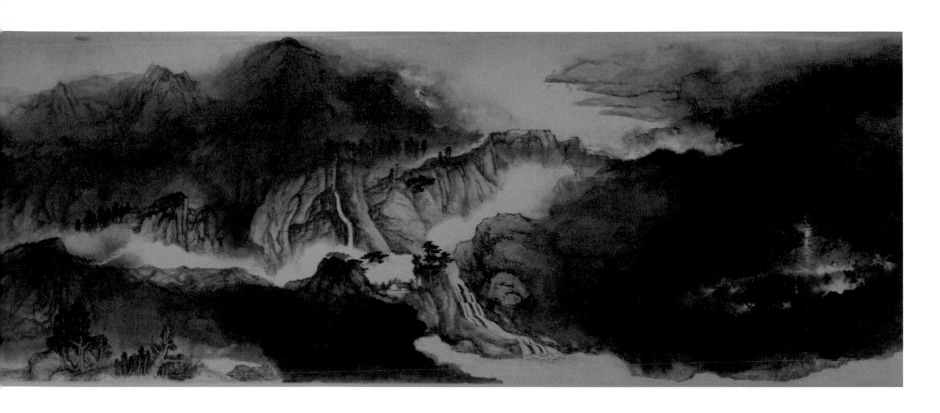

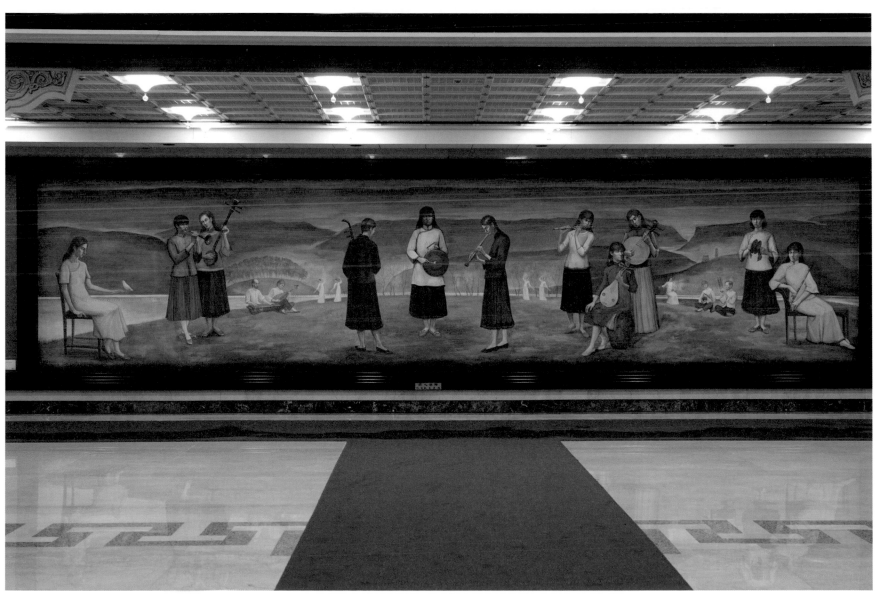

溼壁畫—樂滿人間，作畫者：陳景容

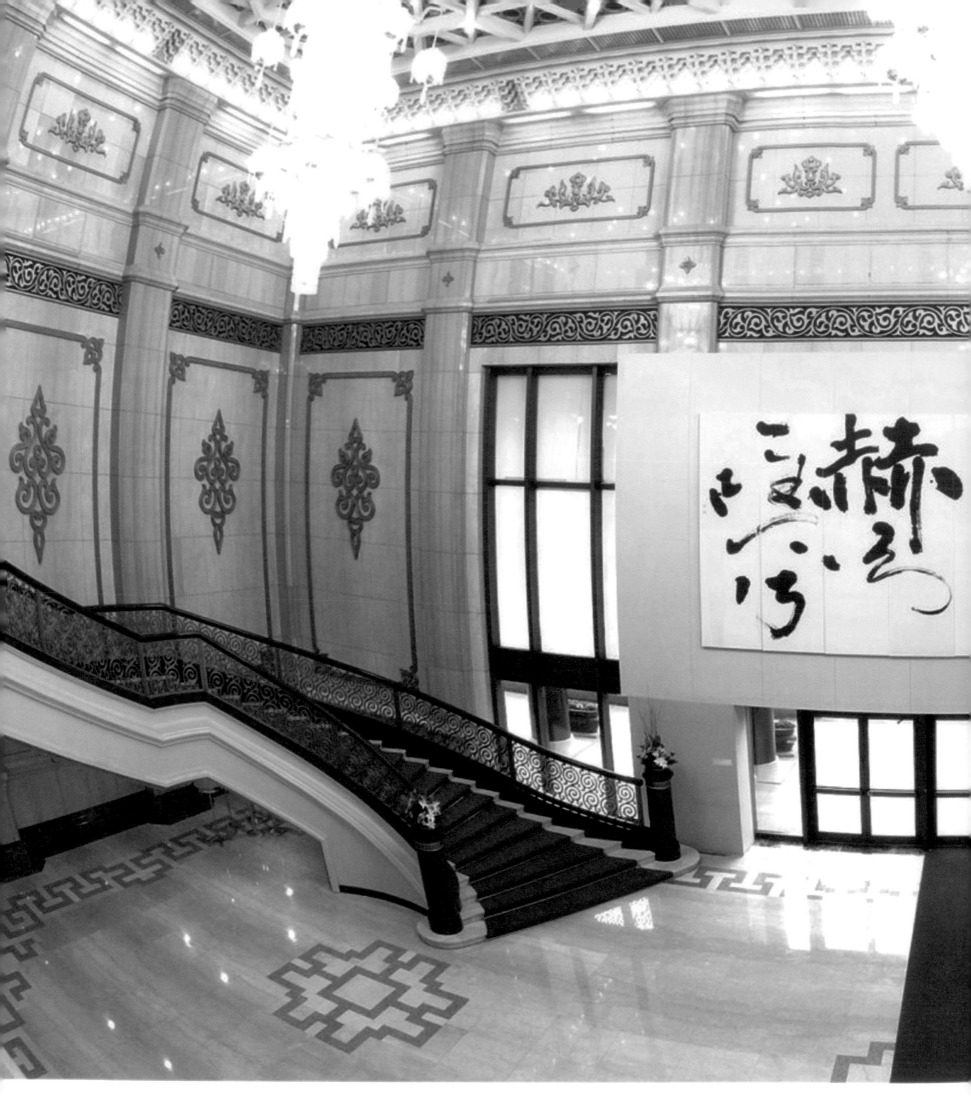

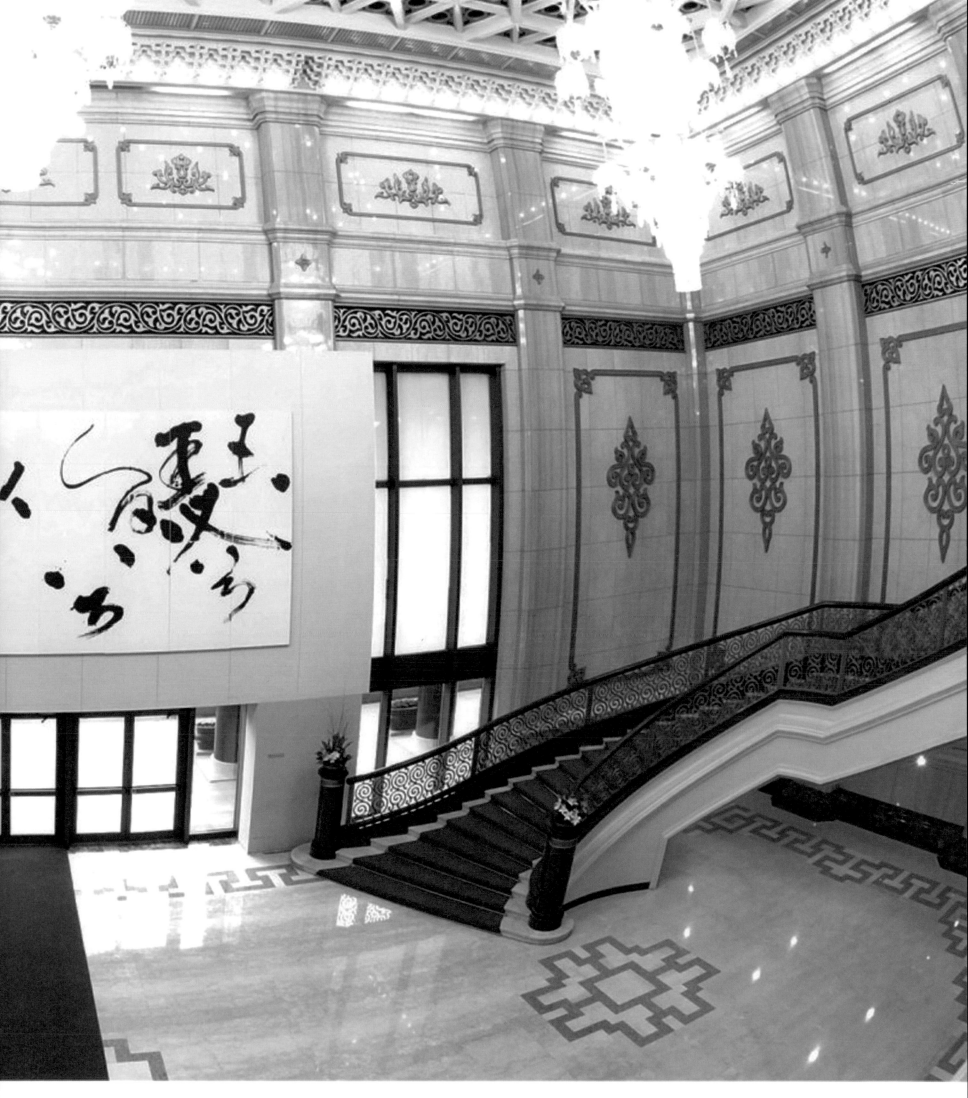

弦 / 音 / 繚 / 繞

Vibrating Rhythms: The Violoncellists, Violinists and Violists

不管是沈靜低調的大提琴，或是渾厚高揚的小提琴，弦樂大師們以熟練的弓法與精湛的詮釋，表現出音階的多樣層次與豐富內涵，絲絲扣人心弦，教人難以忘懷。

No matter if it is the calming viola or the enthusiastic violin, musicians of string instruments are all experts of controlling their musical pieces in fluent matter. Their splendid rhythms always offer their audience an unforgettable feast.

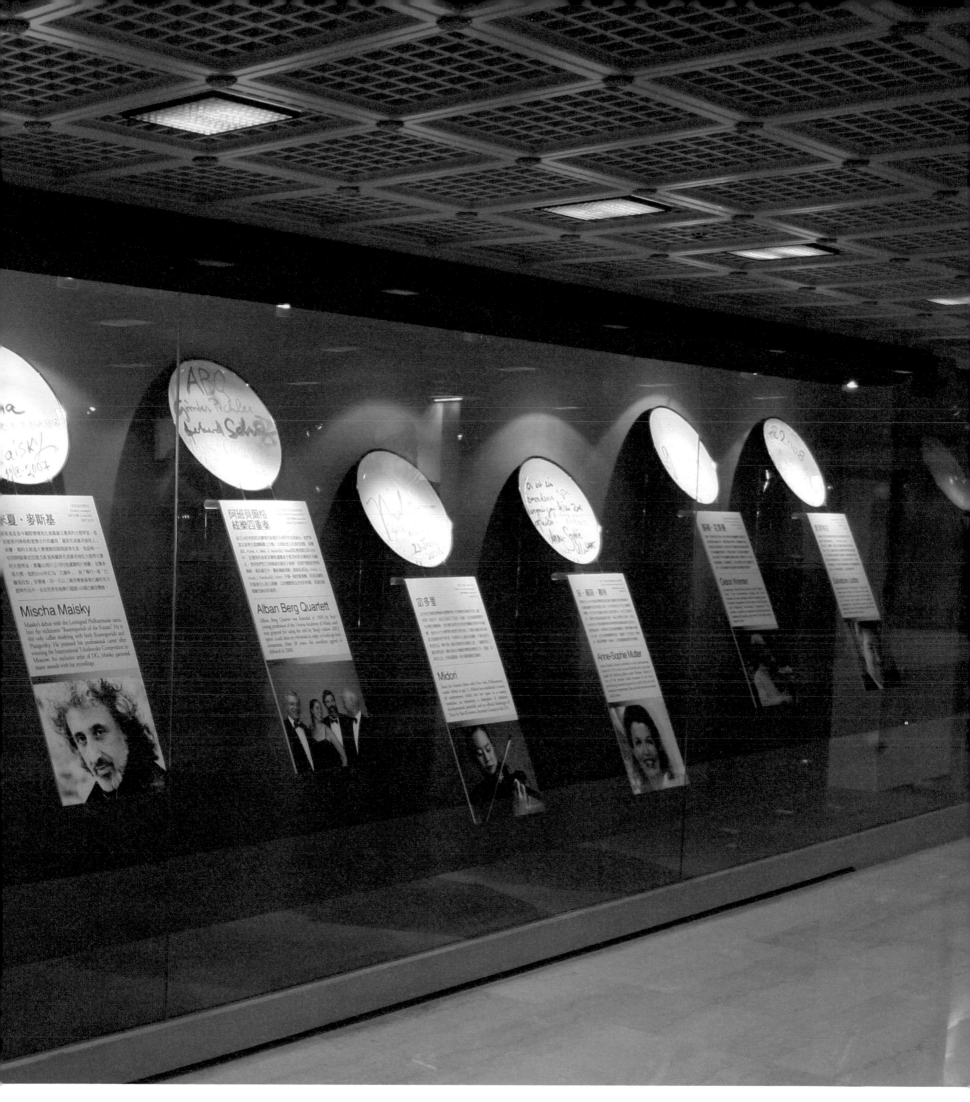

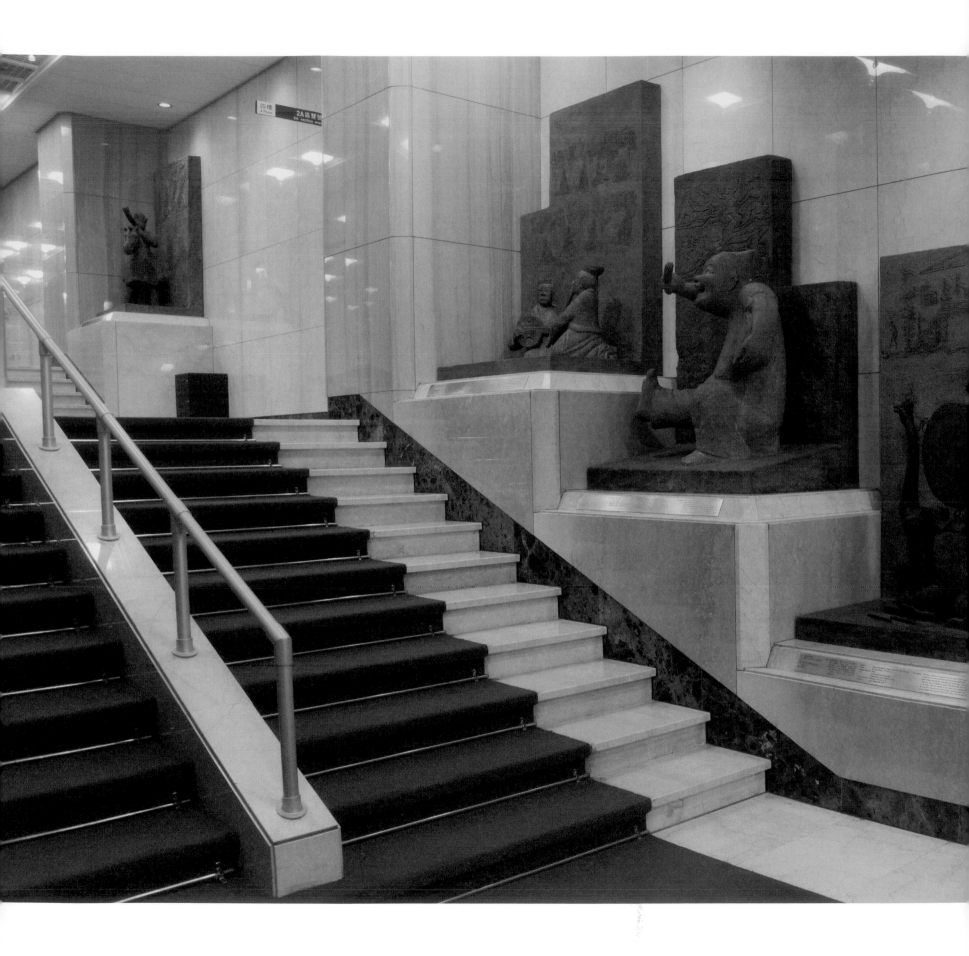

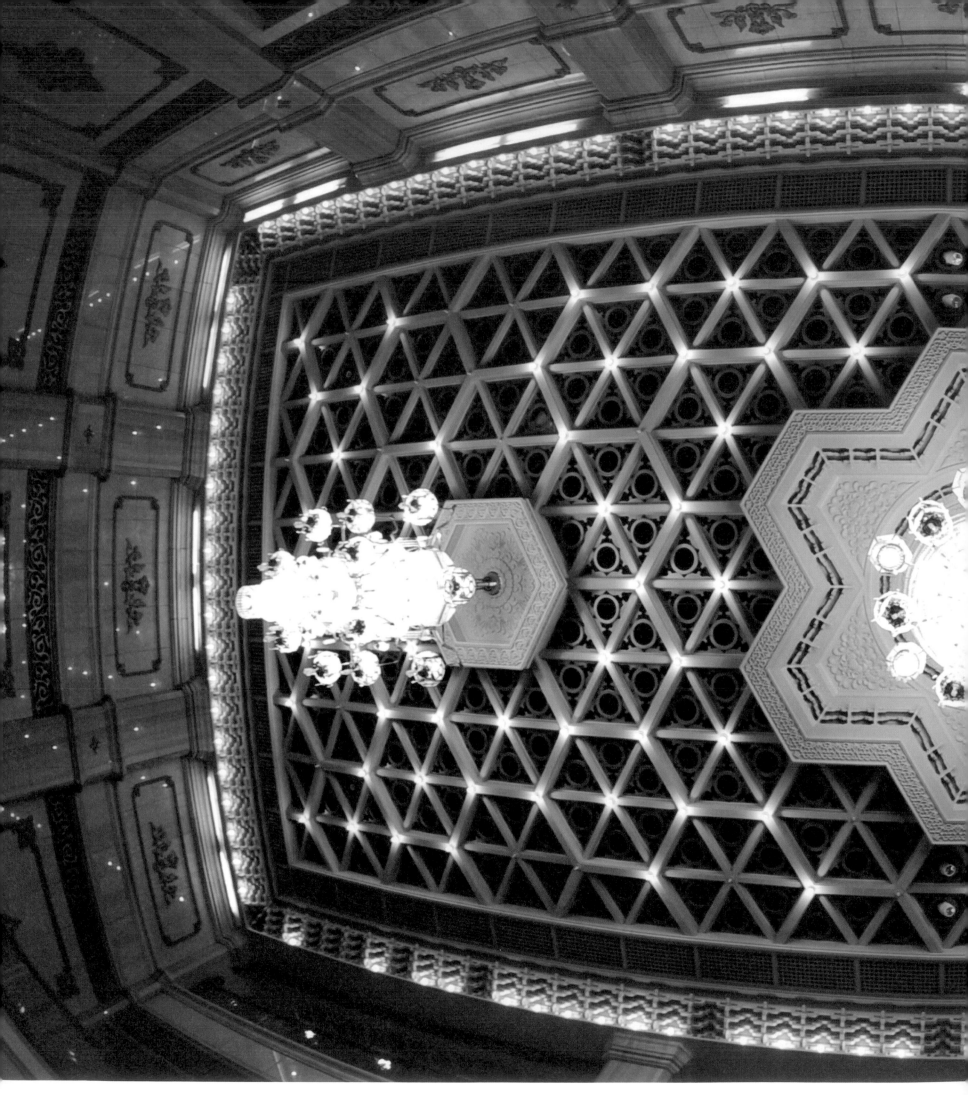

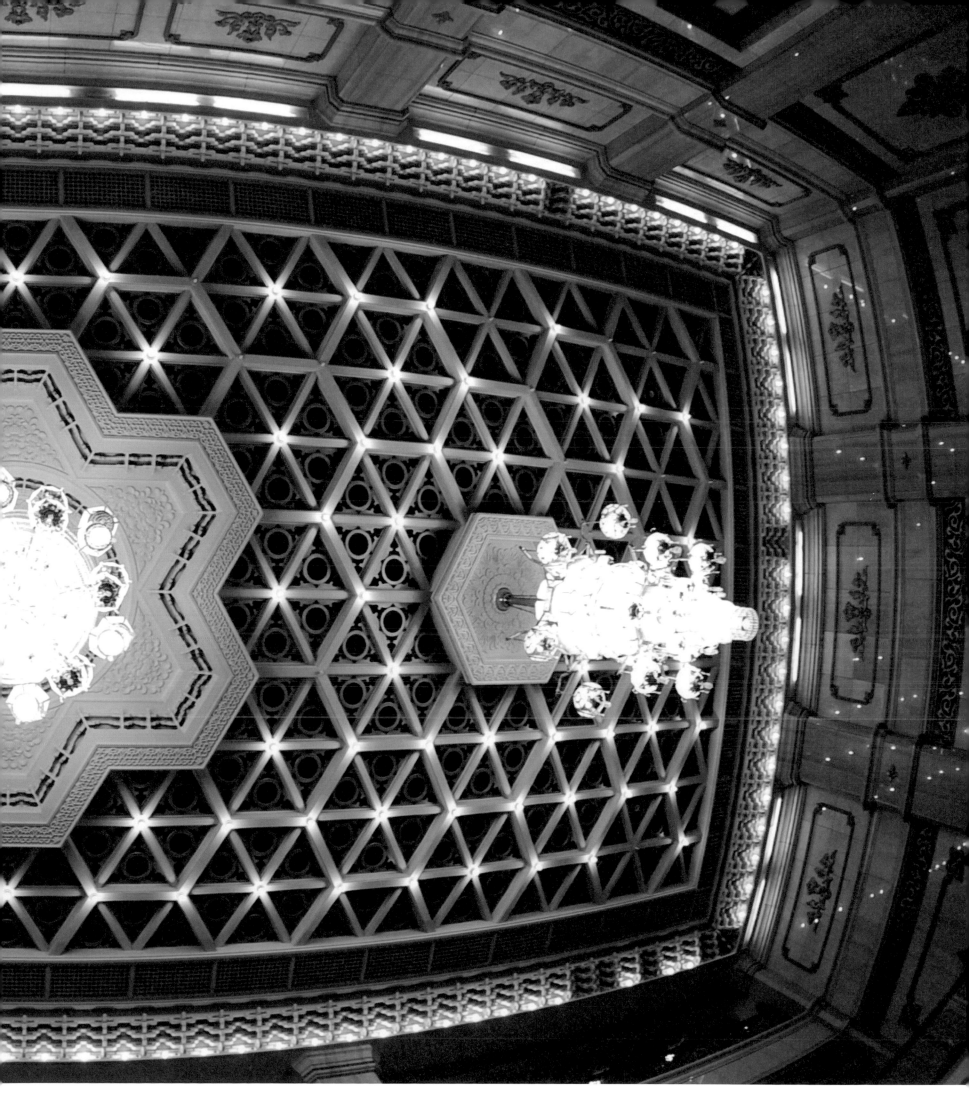

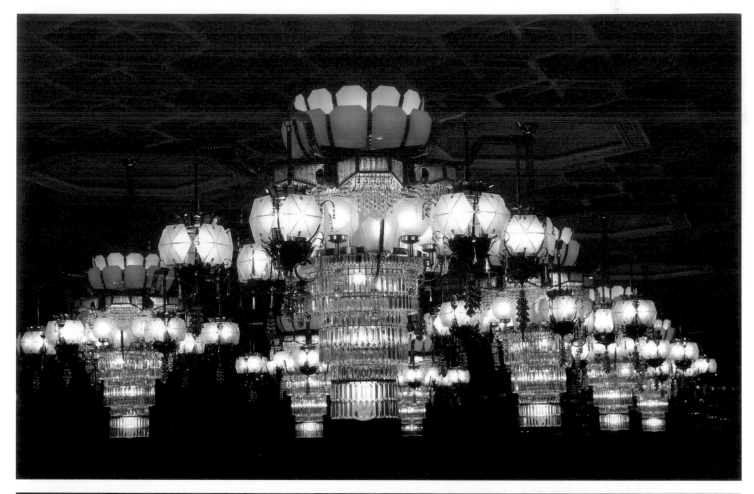

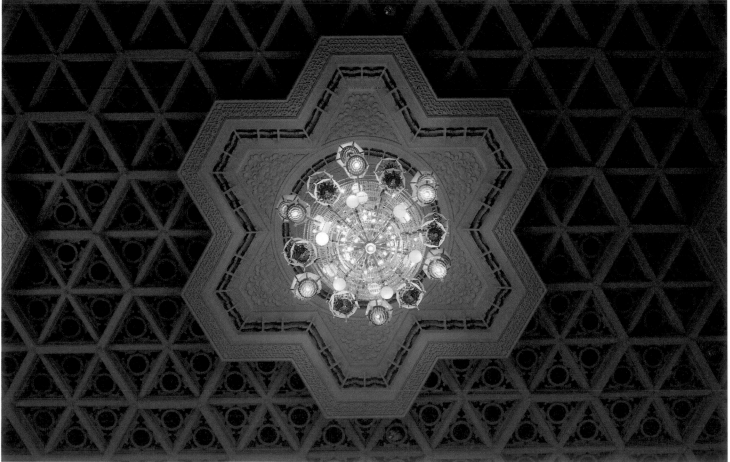

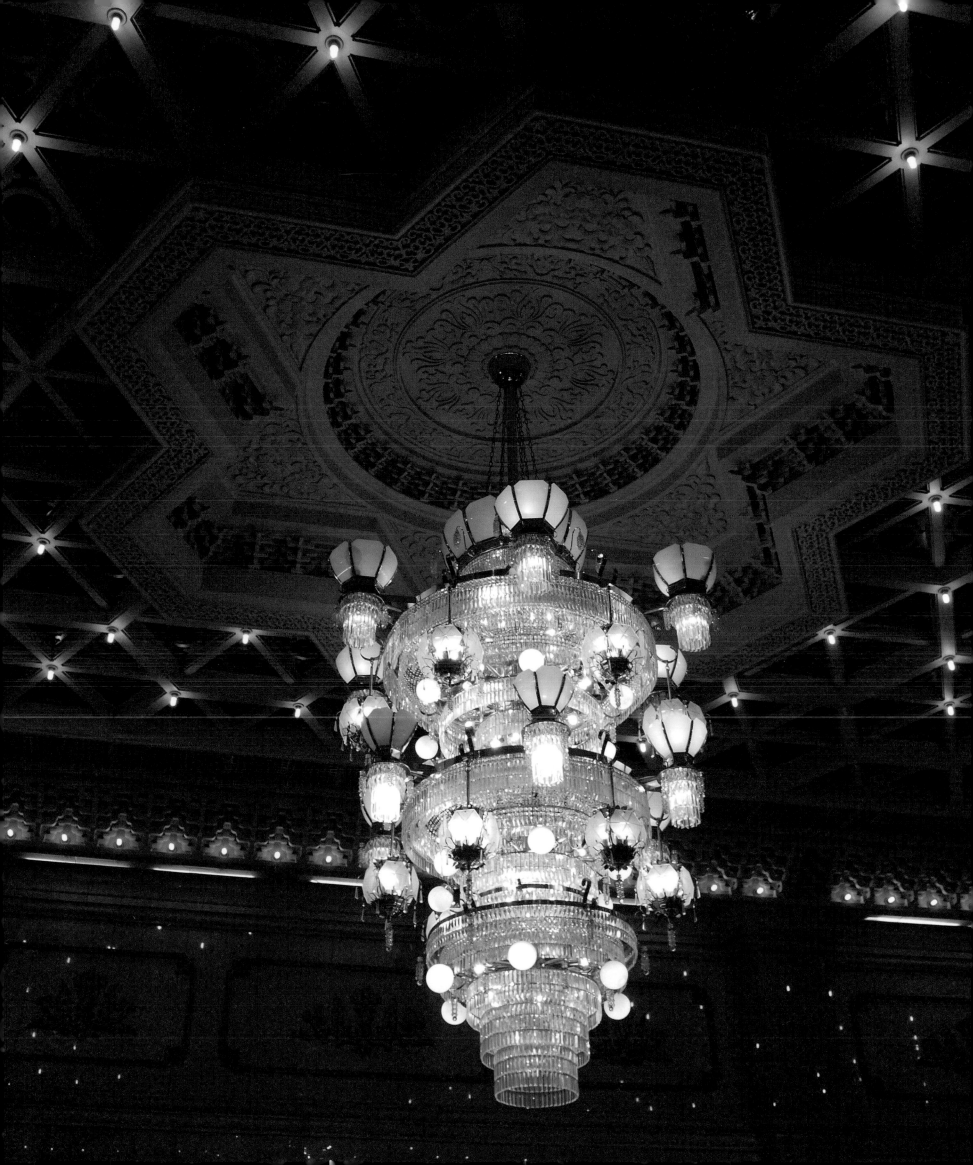

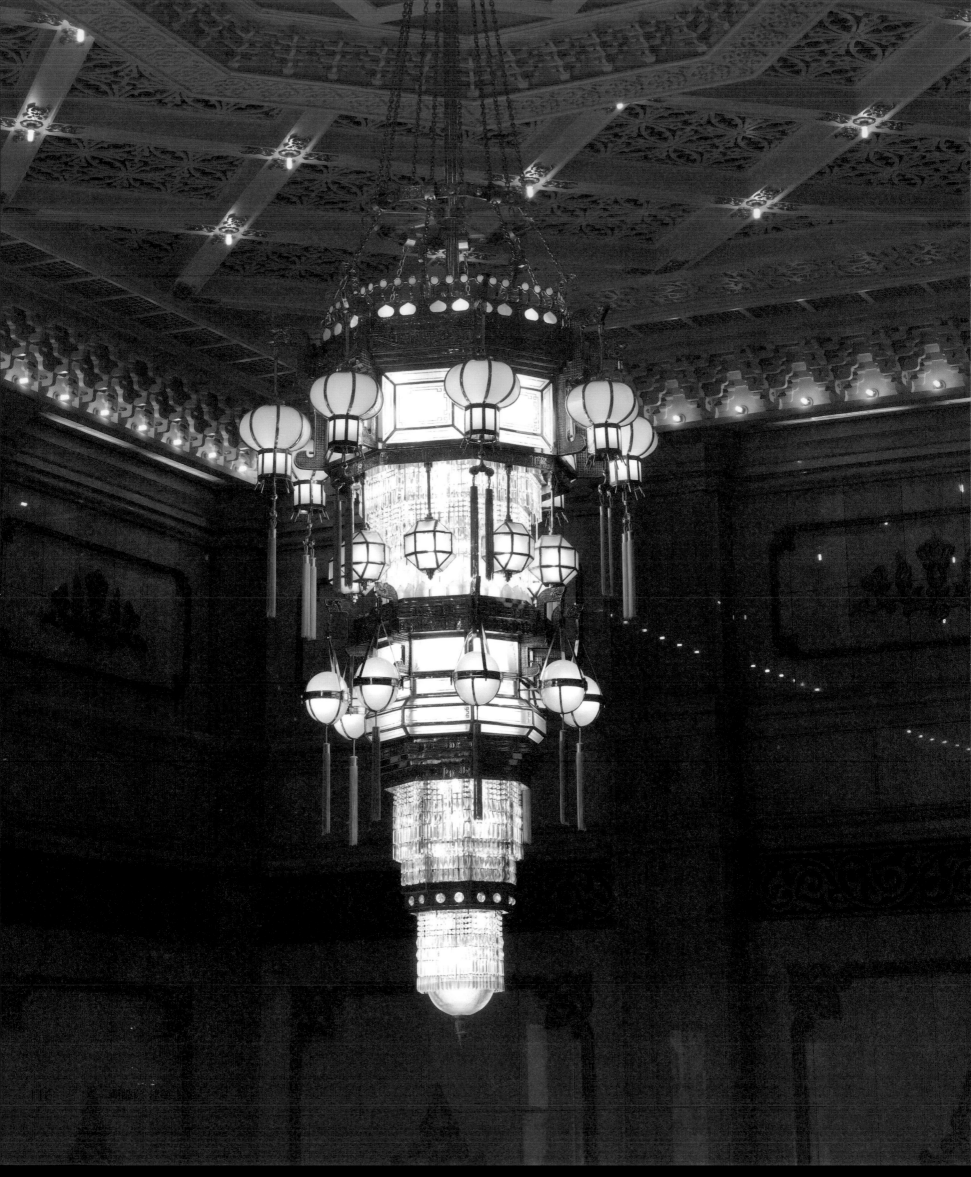

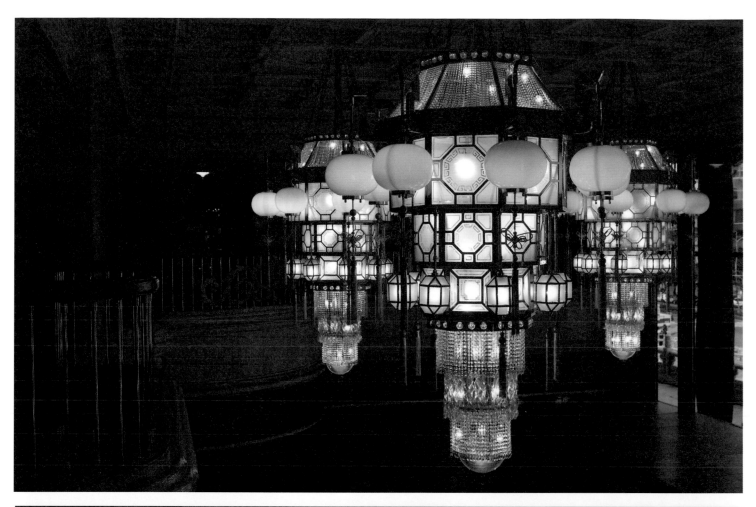

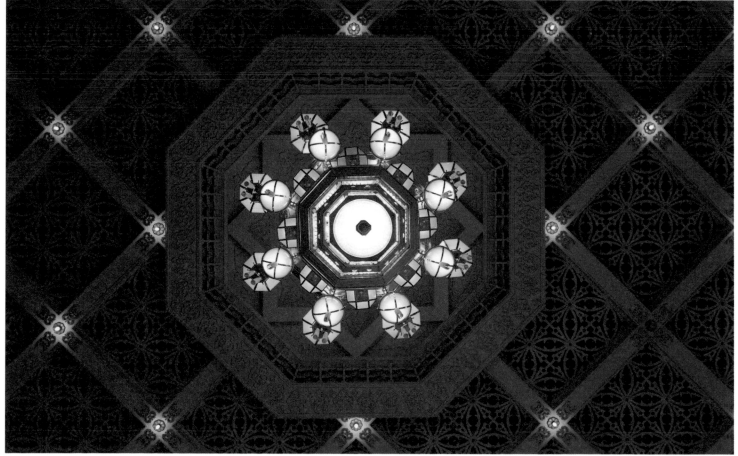

戲劇院水晶燈

The beauty
of decorative motifs

裝飾之美

1

1 | 菱花

也可以說是菱形的花，其特徵在於花朵略成菱形，通常運用於門窗的木格子或窗欞間的裝飾。

2 | 藻紋

也就是水草，藻紋是水草繁茂的形象。藻也有美麗文采的喻意，古代也常出現在服飾上，有高貴、美麗、潔淨的意思。

2

3 | 蔓草

蔓是蔓生的草，也稱為捲草或惹草，蔓指的是蔓生植物的枝莖，由於它滋長延伸不斷，且蔓帶與「萬代」相近，因此有茂盛、長久且萬代不斷的吉祥寓意。

4 | 祥雲

兩廳院欄杆上的祥雲，以如意造型出現，白色的石材，突顯雲朵的瑞氣。

5 | 飛天

是佛教天神，又稱香音神、天歌神、散花神，是以香為食，能散發香氣的樂神。兩廳院的外牆上，即以銅盤雕飾飛天及各種吉祥紋樣，來表現戲劇、音樂之美。（右頁圖）

3 4

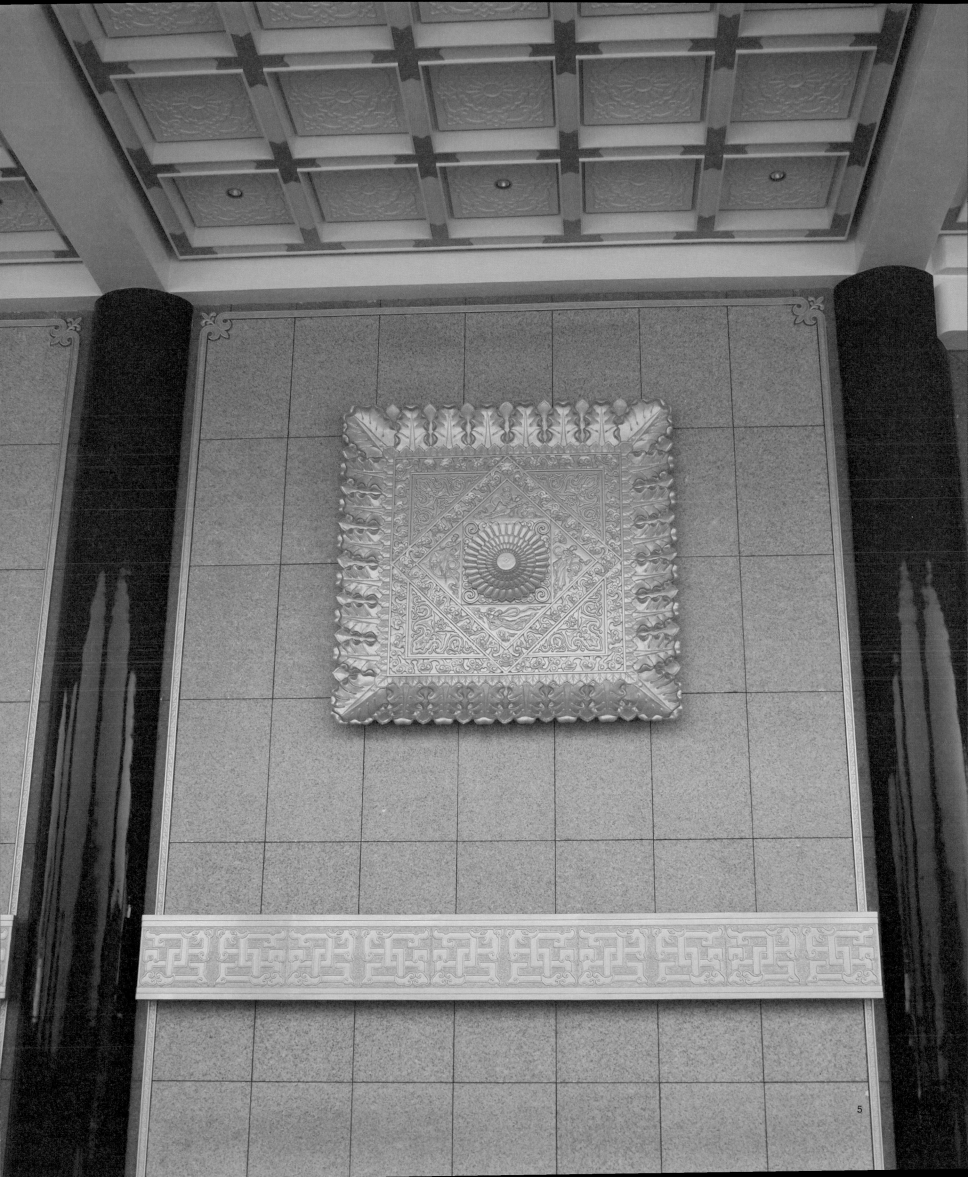

6

6 | 銅器紋飾

中國古代青銅器不但造型嚴謹、優美,而且上頭刻有各種富有想像力的裝飾圖案,統稱為銅器紋飾。

7

7 | 法輪

法輪是佛家八寶之一。壁飾中結合法輪、劍環、花草等紋樣,形成連續不斷的吉祥裝飾,有如音樂廳內常飄仙樂之感。

8

8 | 盤長

是八寶之一。盤長是以腸形繪成連續迴繞的圖案,不僅象徵綿延不斷,而腸與長同音,有吉祥長久不斷的意思。

兩廳院地面裝飾屬於方勝盤長,以方形變化為主,另有較為簡單的回繞曲折紋路稱為回紋或雷紋,是傳統建築中常用的收邊紋路。亦常使用於器物表面的紋路。

9

9 | 石榴花

石榴的果實內有很多籽,因此是多子多福的象徵。在兩廳院的牆上出現連根石榴花,根部又結合石榴子、佛手瓜的圖像,有多福多子、貴壽無極的意義。

10

10 ｜ 蓮花

蓮花不但造型優美，並有花開並蒂之意，且因為結蓮子，而有豐年之兆，故有美、愛、長壽、聖潔的綜合象徵。

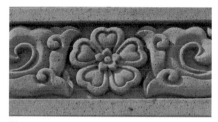

11

11 ｜ 梅花

是我國國花，不僅有清雅俊逸的風度，更因它冰肌玉骨、凌寒留香，而象徵高潔、堅毅、謙虛的品德。

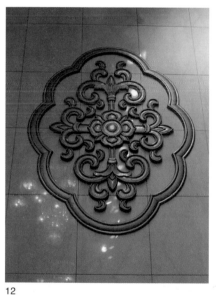

12

12 ｜ 柿蒂紋

柿子也是傳統紋樣中常見的，柿字因與「事」字同音，因此引用作為事事如意的意思。兩廳院牆壁上的裝飾，結合柿蒂、與忍冬紋，忍冬象徵永生，因此有事事如意、永生不斷之意。

13

13 ｜ 海水江牙

也稱「海水江涯」，是古代龍袍下擺的吉祥紋飾。也見於御路石雕，其底部有水紋，水上有浪花，並立著山石，有一統山河的含意。

兩廳院臺基入口拱門底部裝飾的海水江牙，省略了水紋，僅飾以山石，也有著江山穩固的意思。

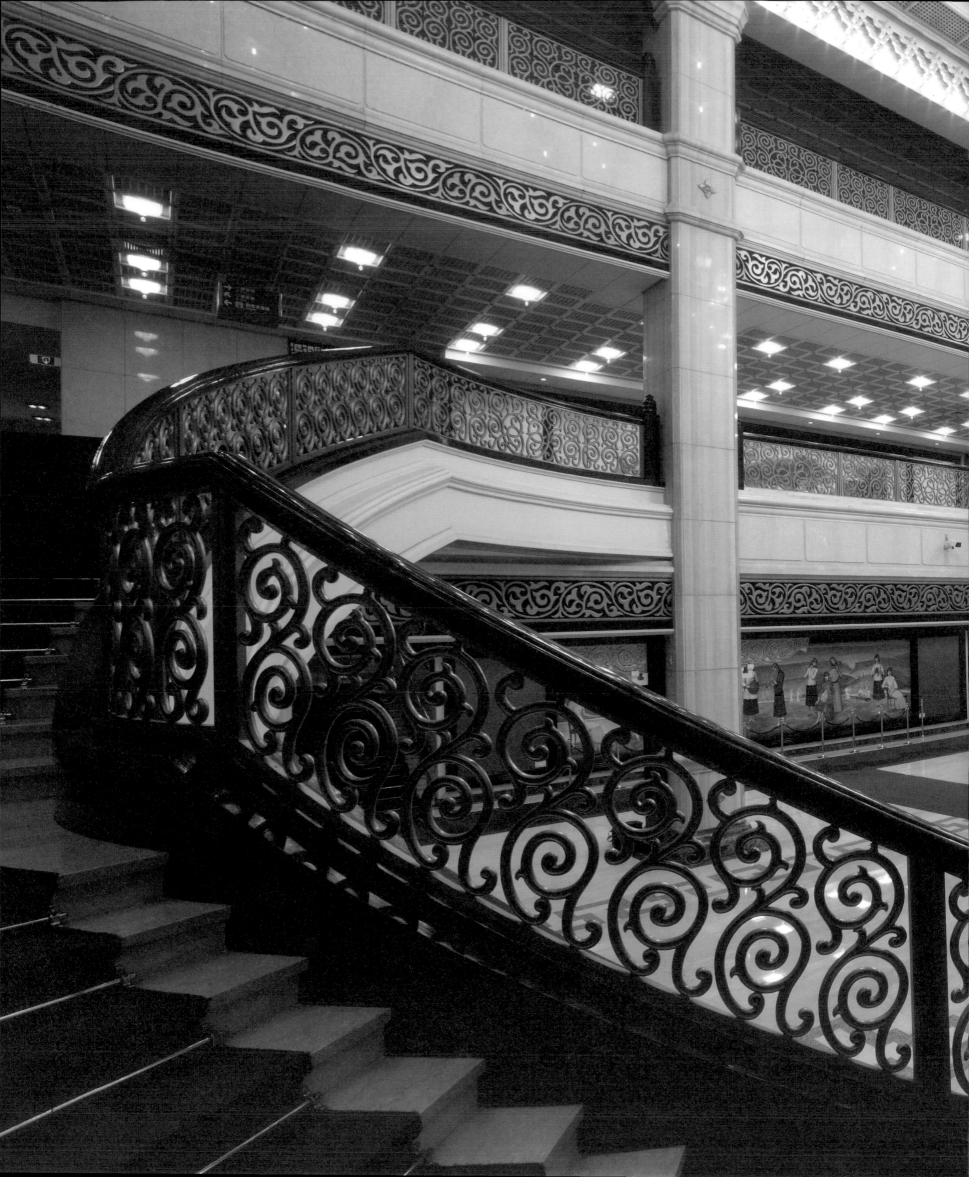

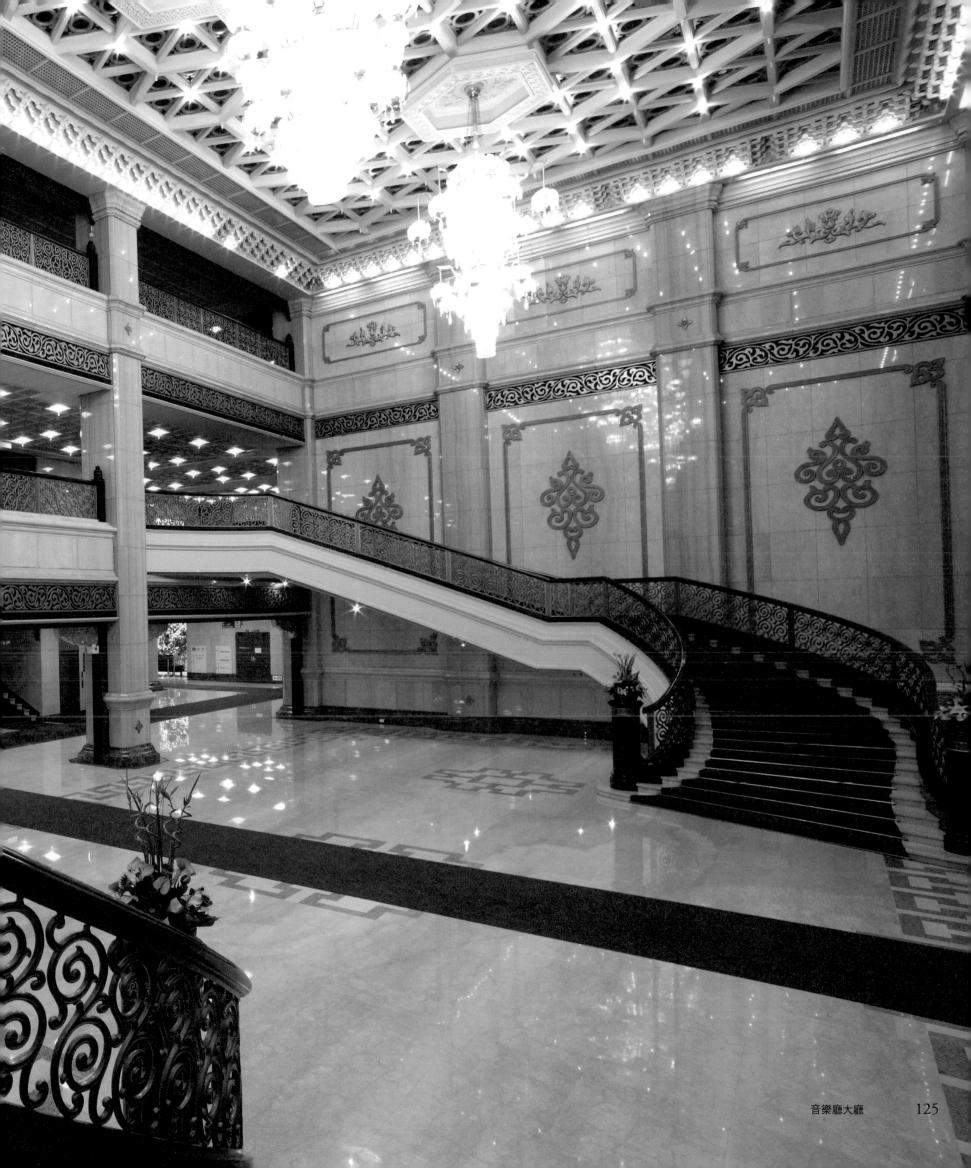

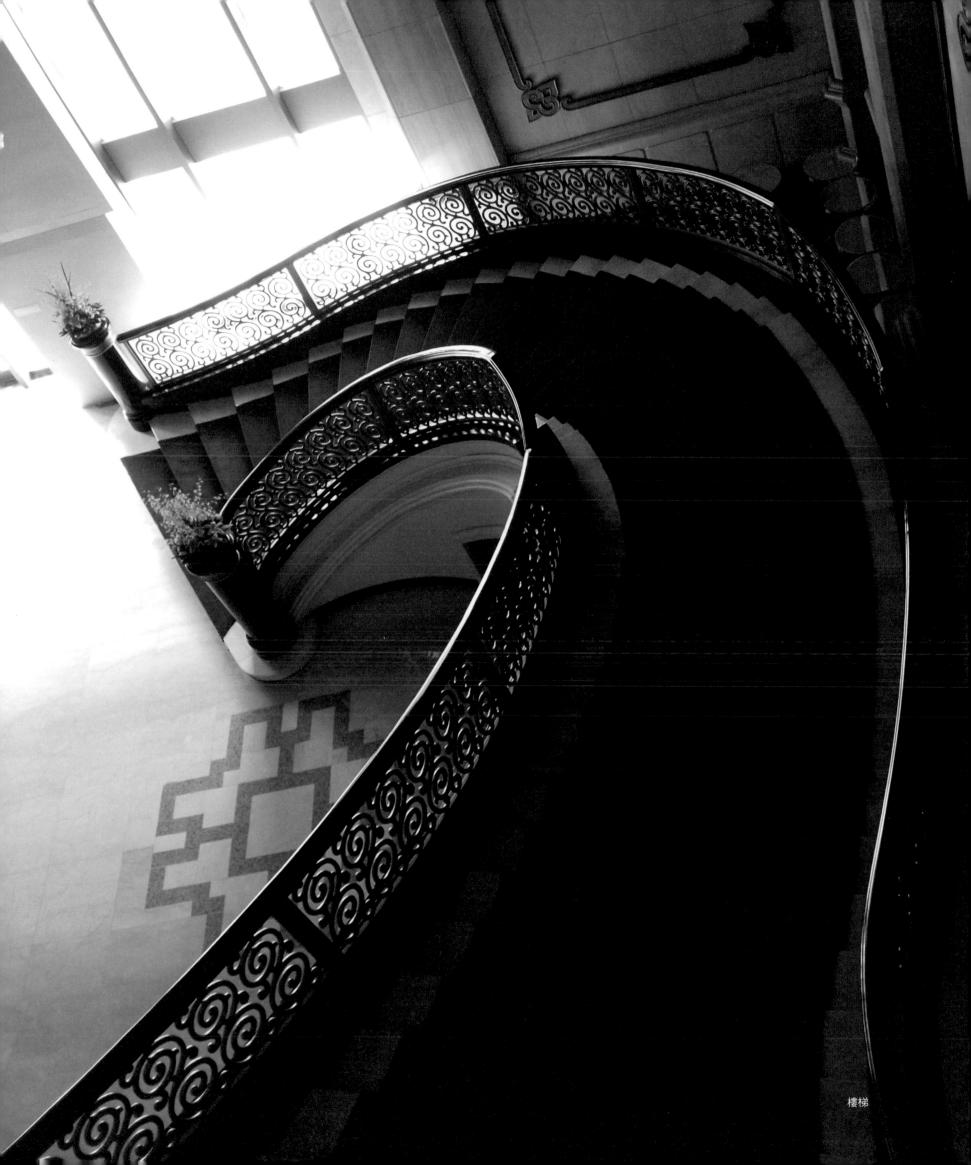

樓梯

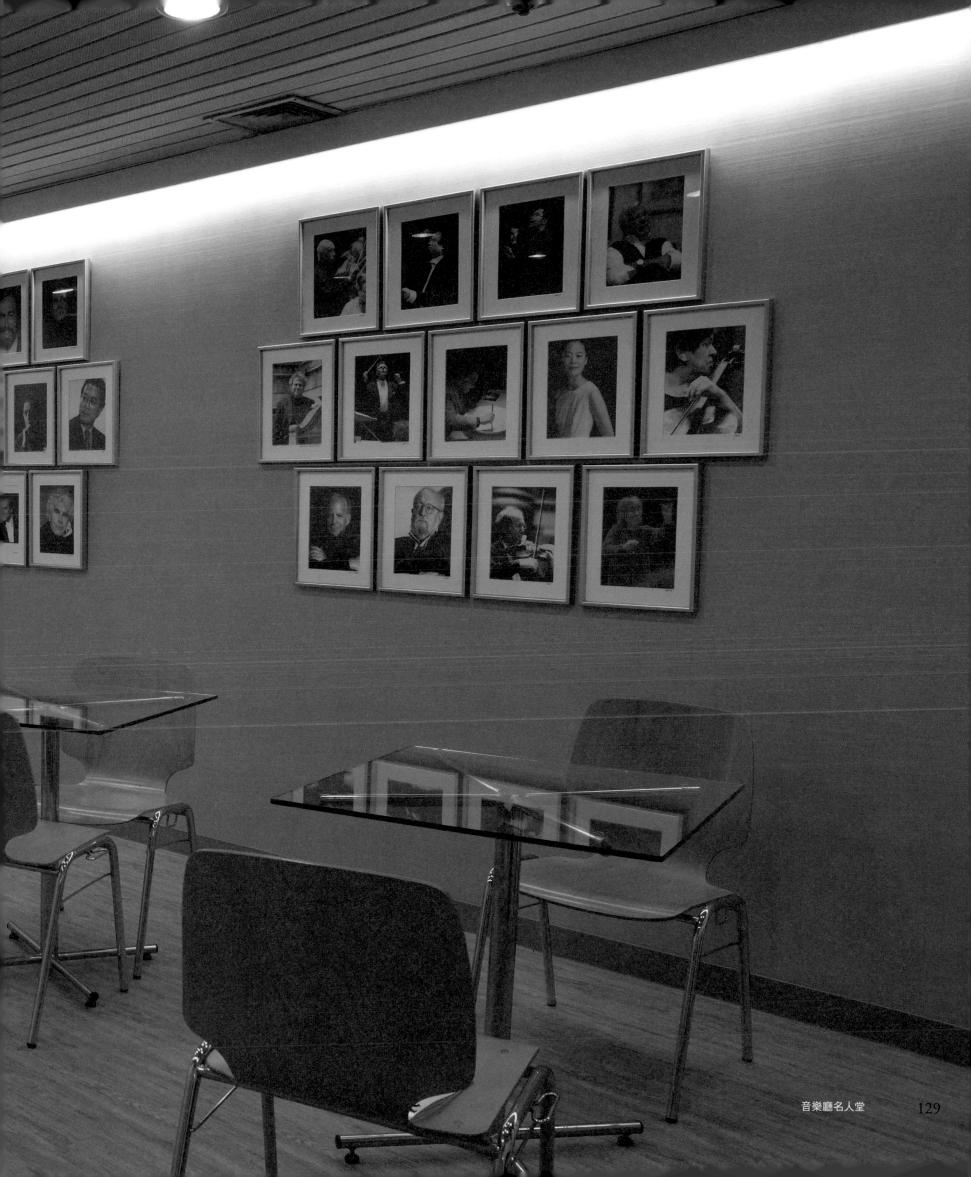

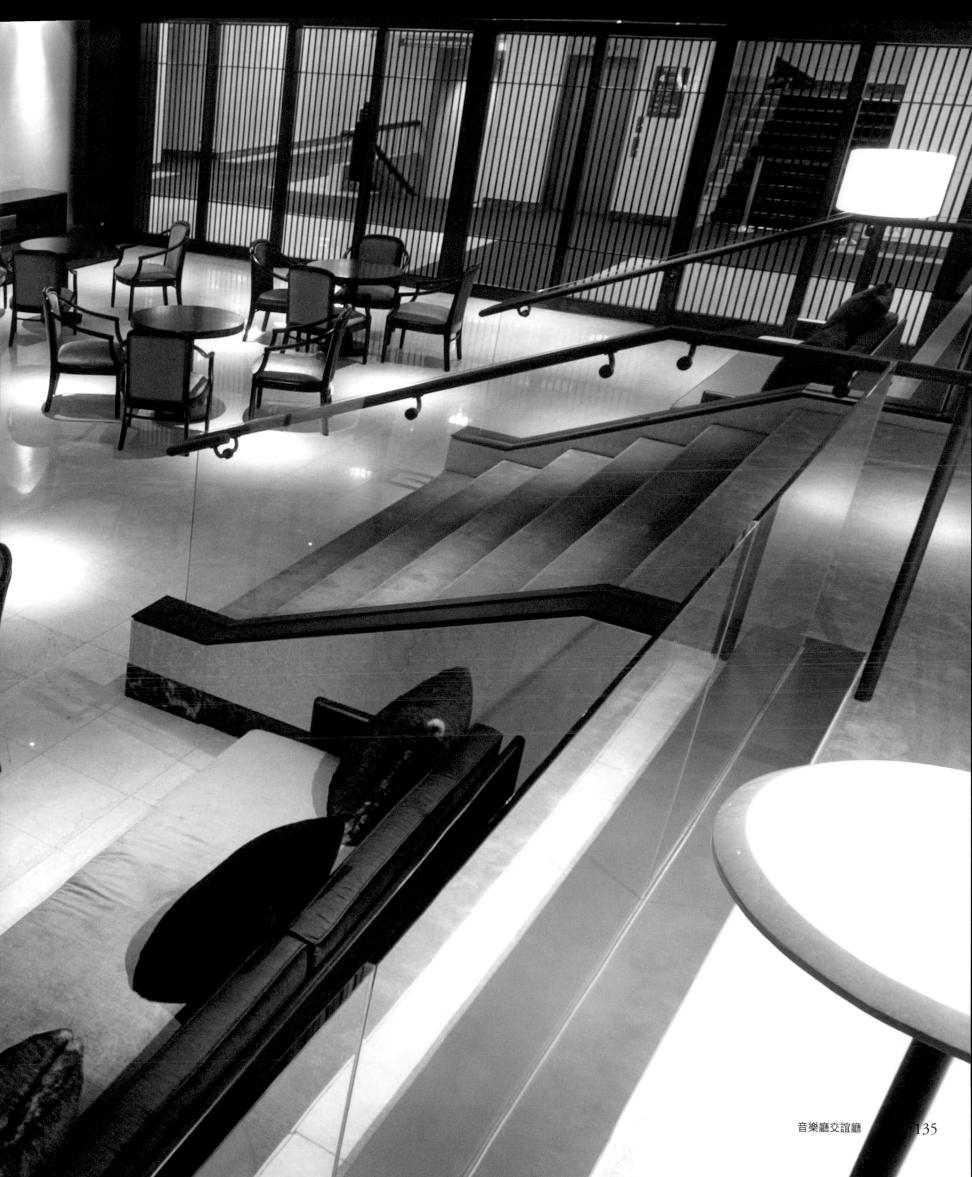

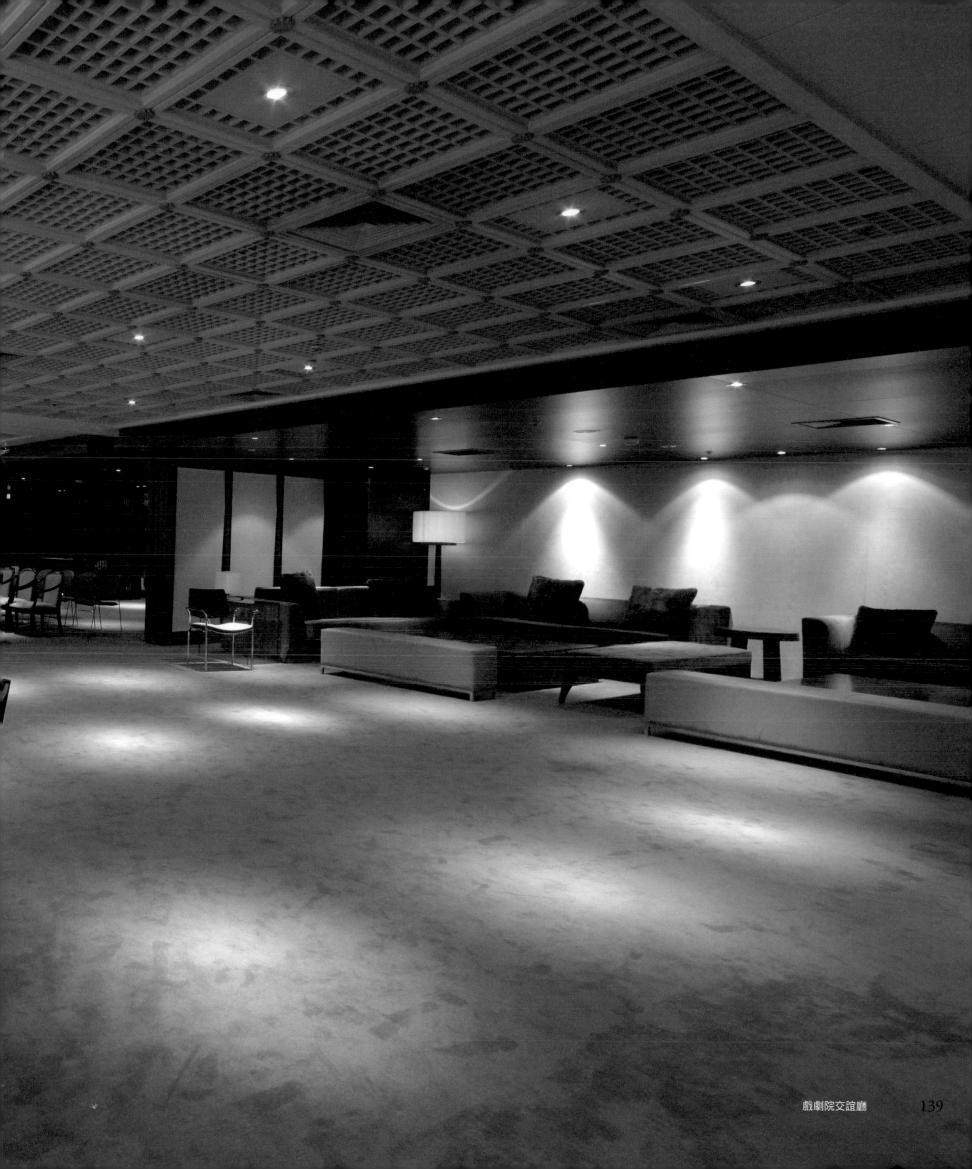

戲劇院交誼廳　139

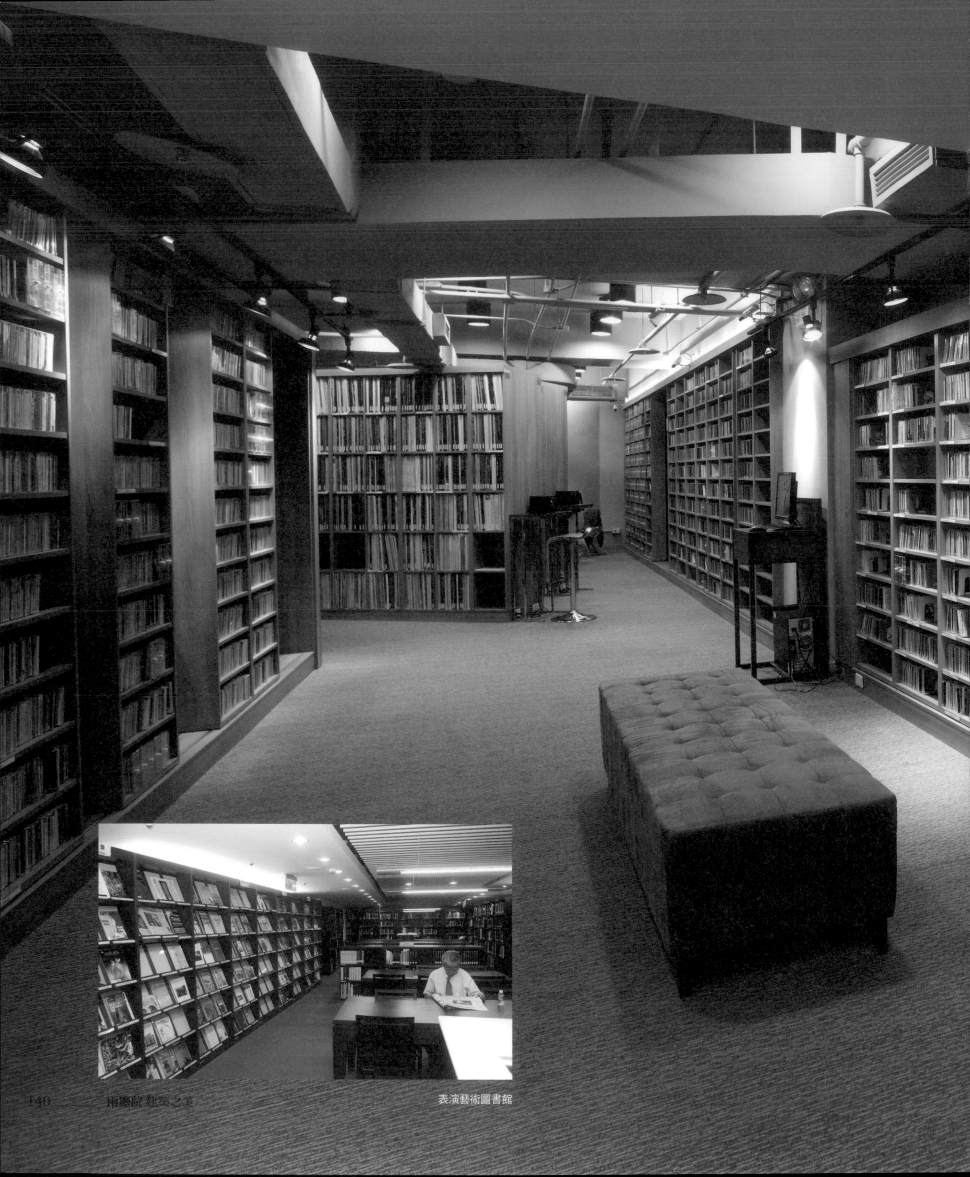

表演藝術圖書館

特殊視聽資料典藏室

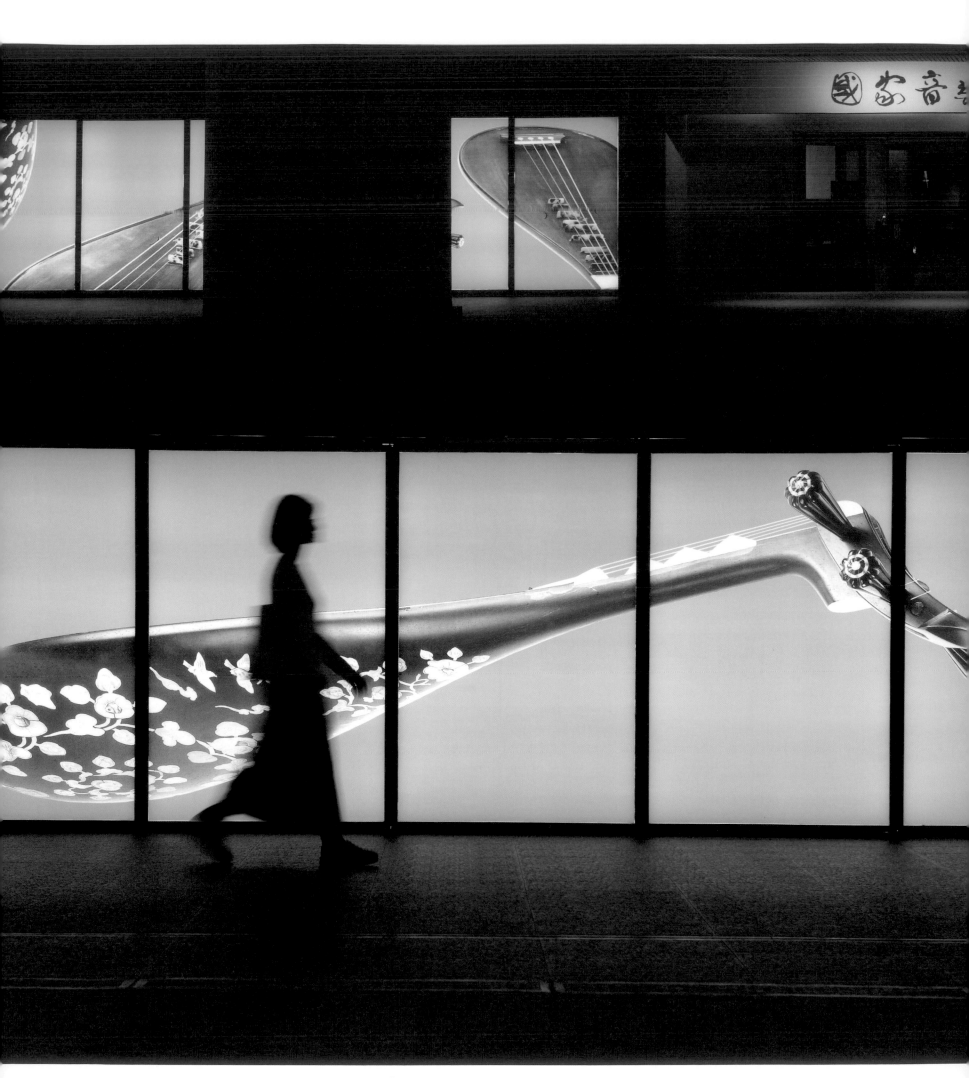

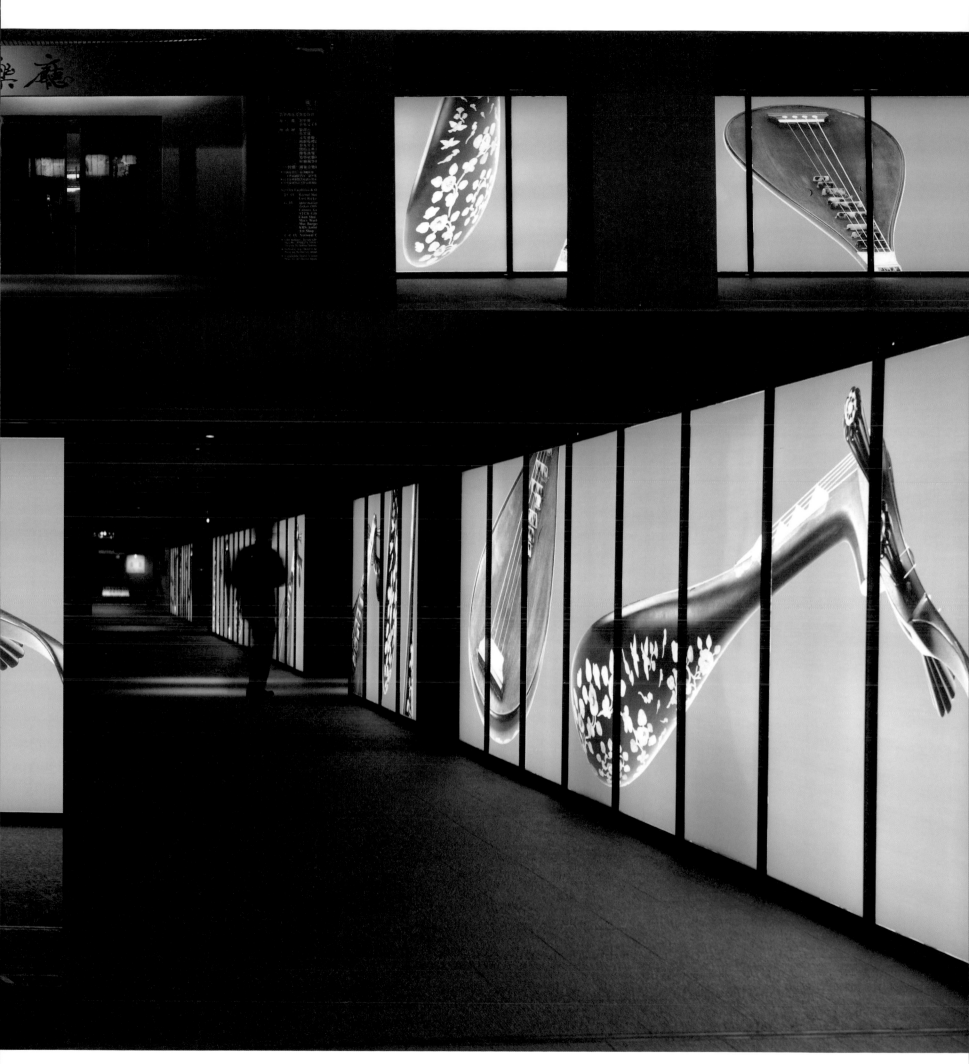

音樂廳停車場光牆　143

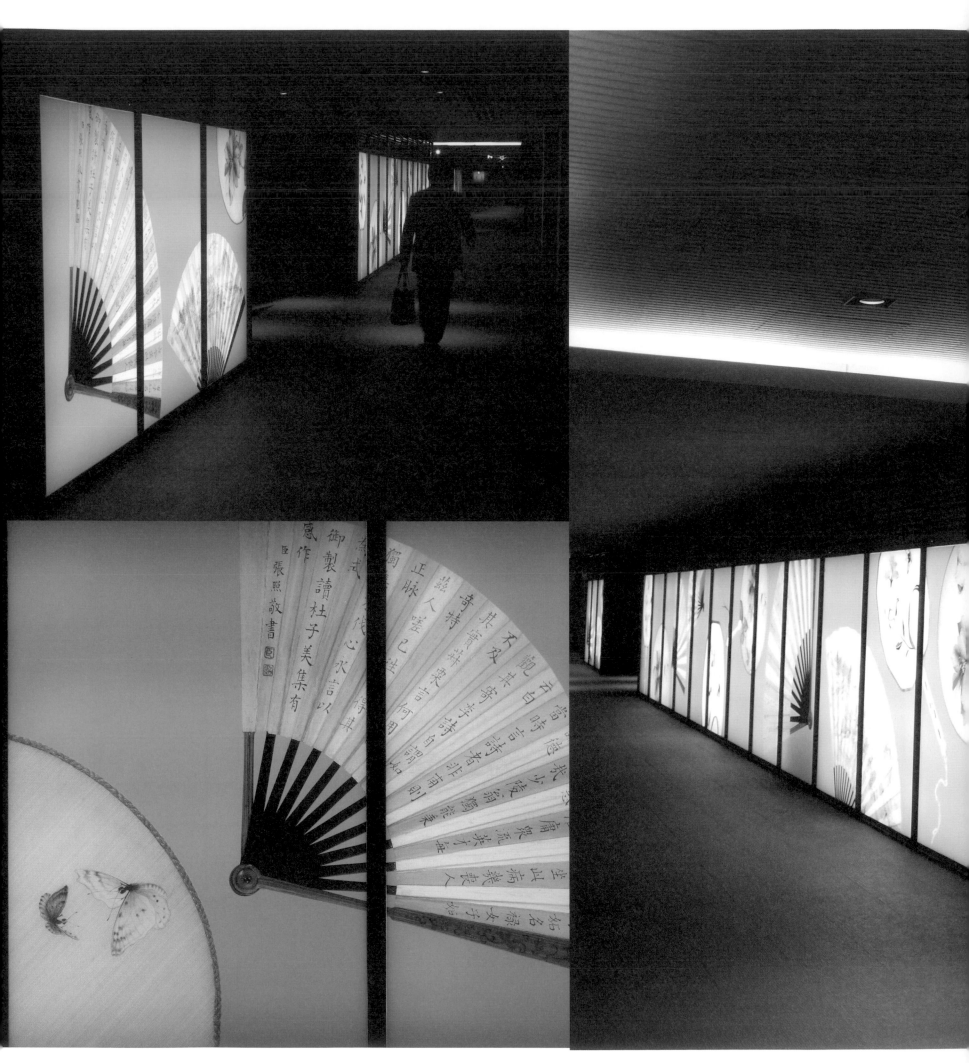

戲劇院停車場光牆　　145

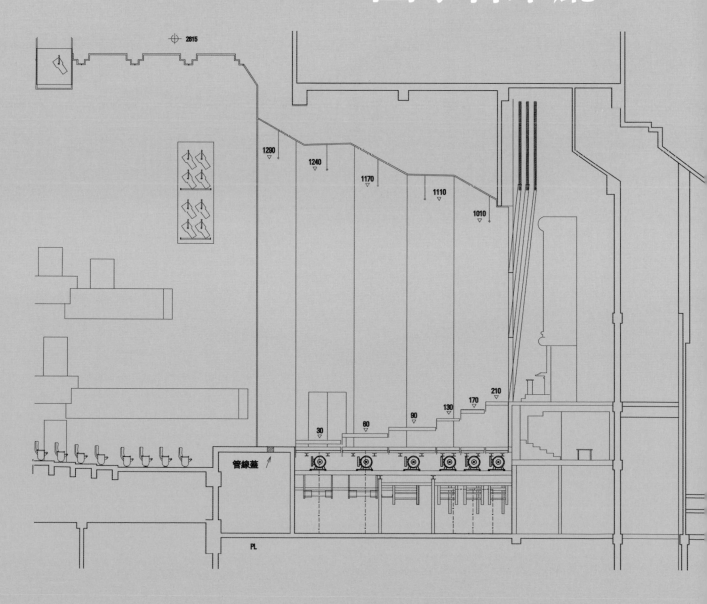

國家音樂廳

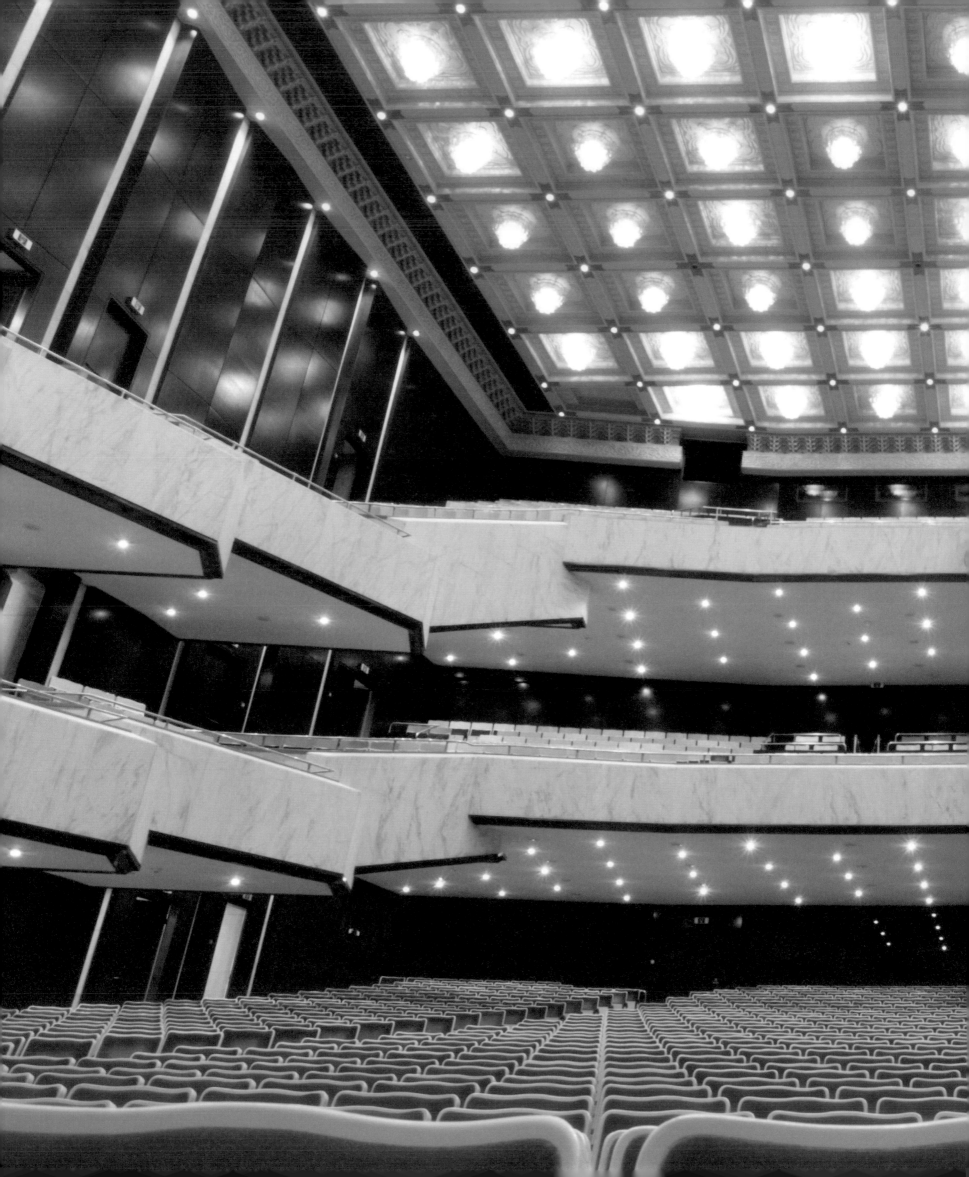

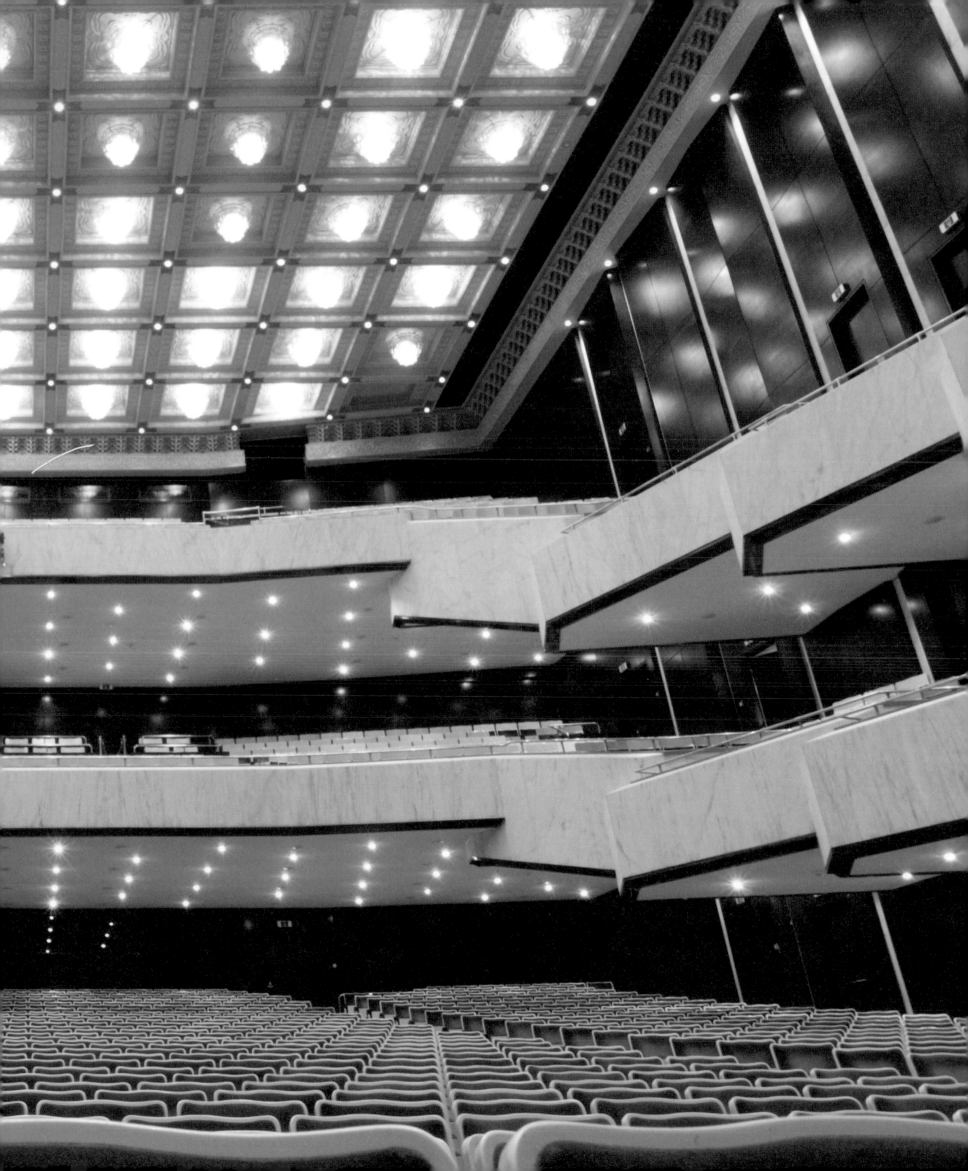

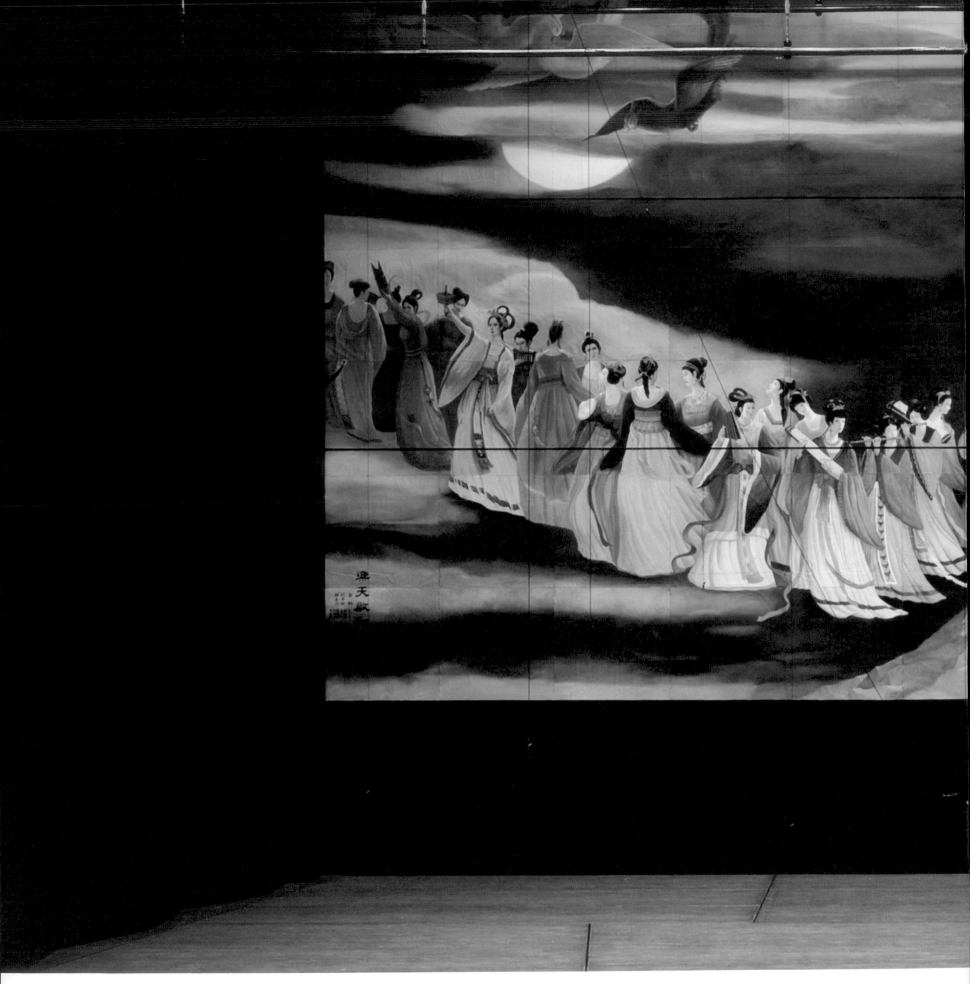

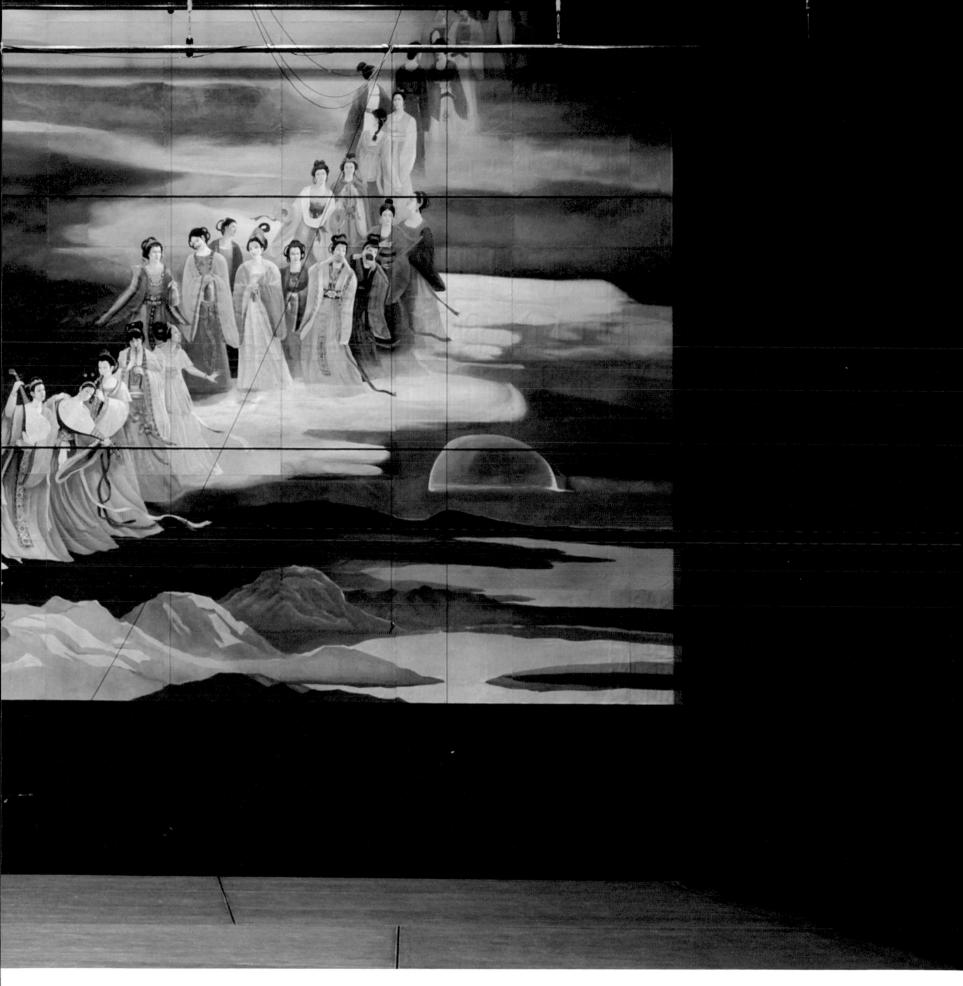

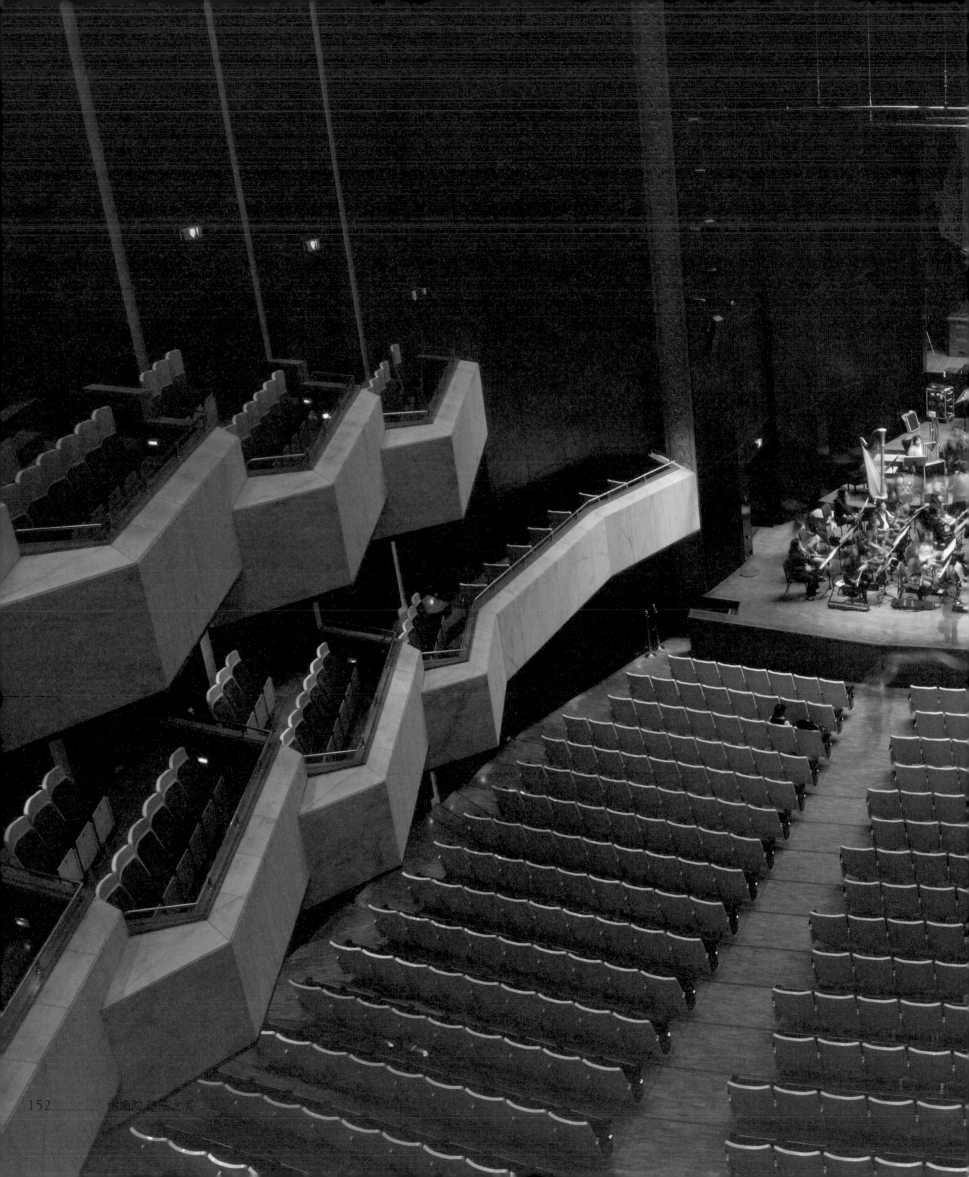

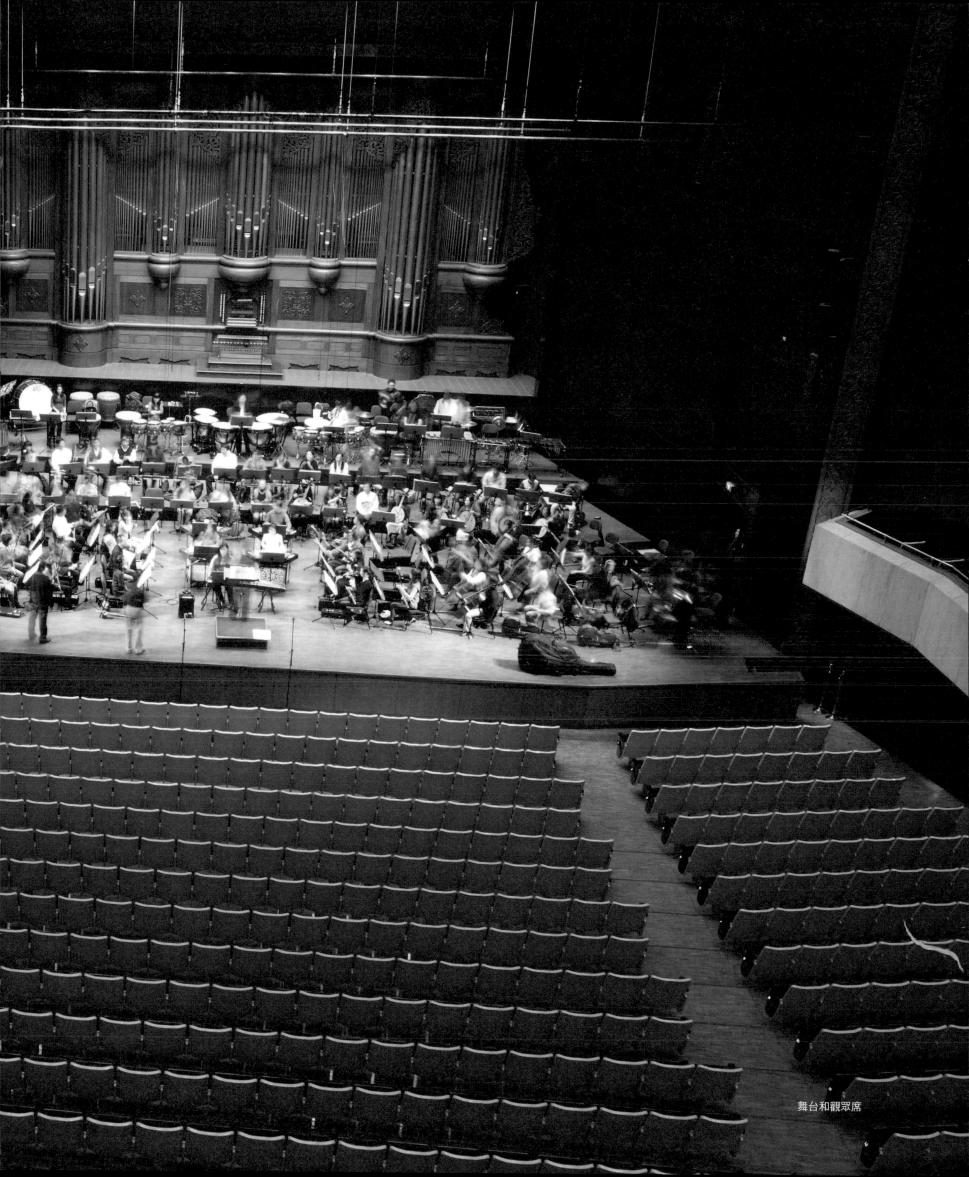

舞台和觀眾席

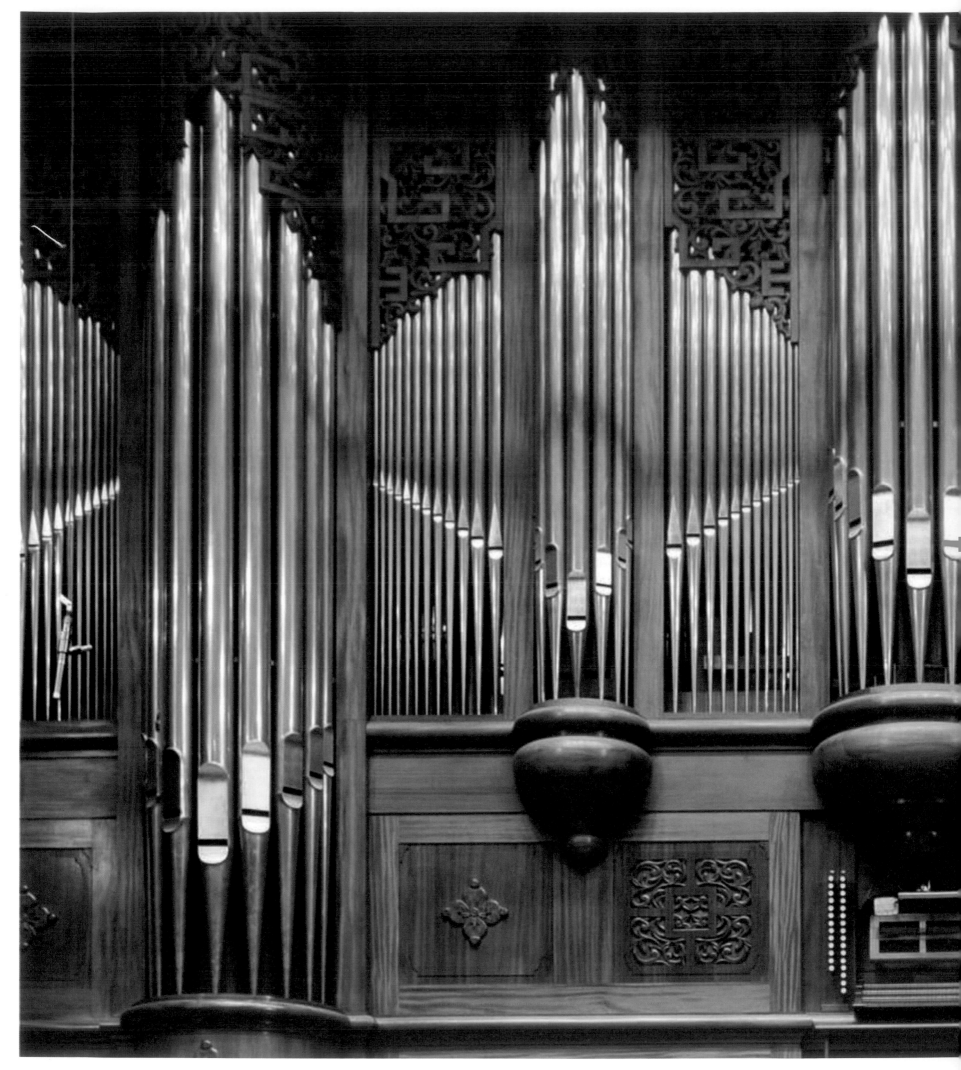

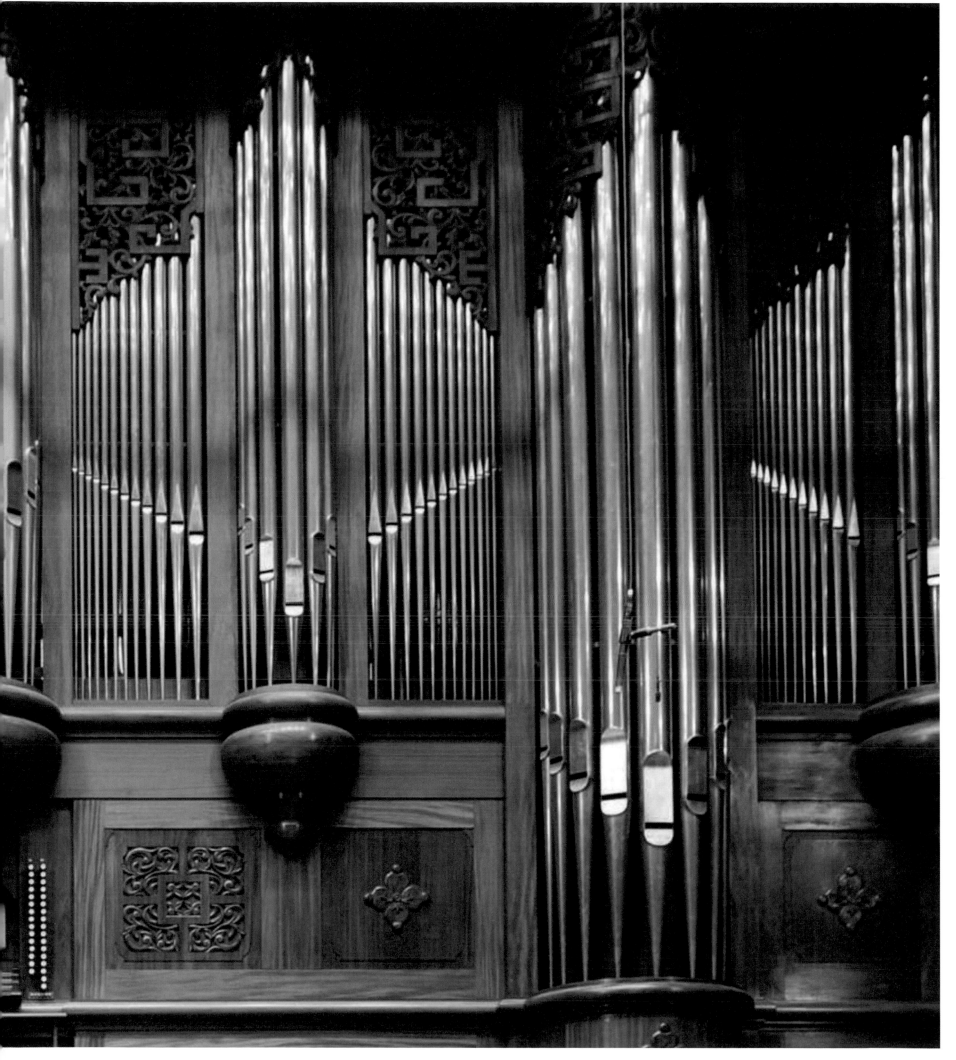

管風琴內部音管

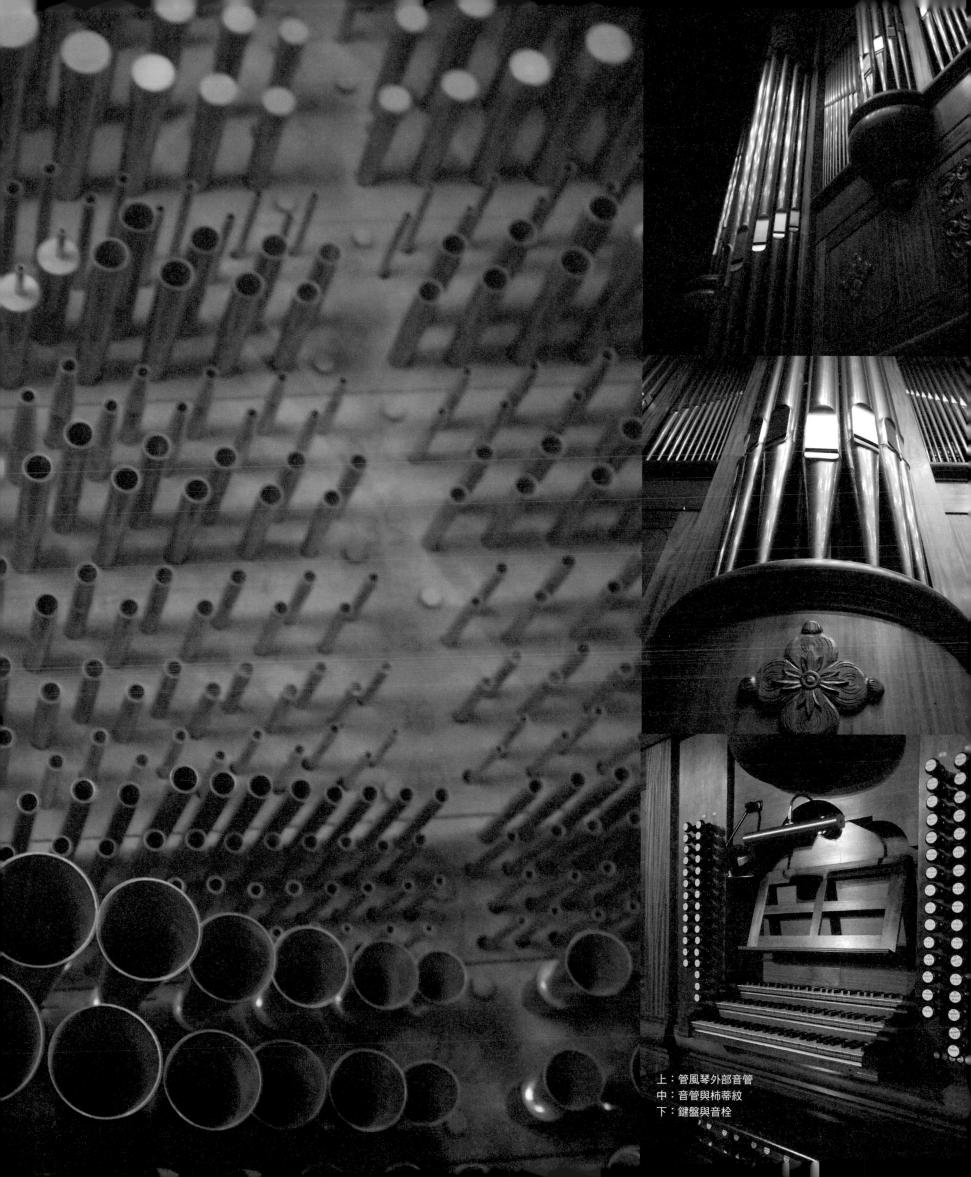

上：管風琴外部音管
中：音管與柿蒂紋
下：鍵盤與音栓

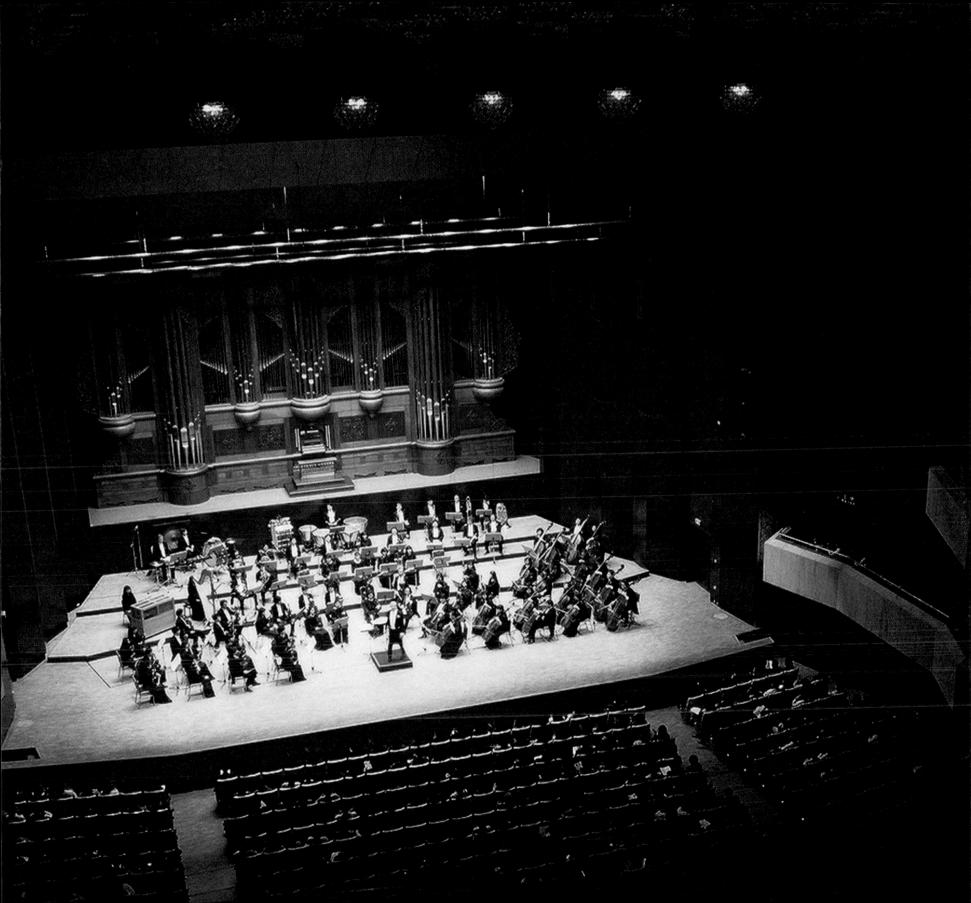

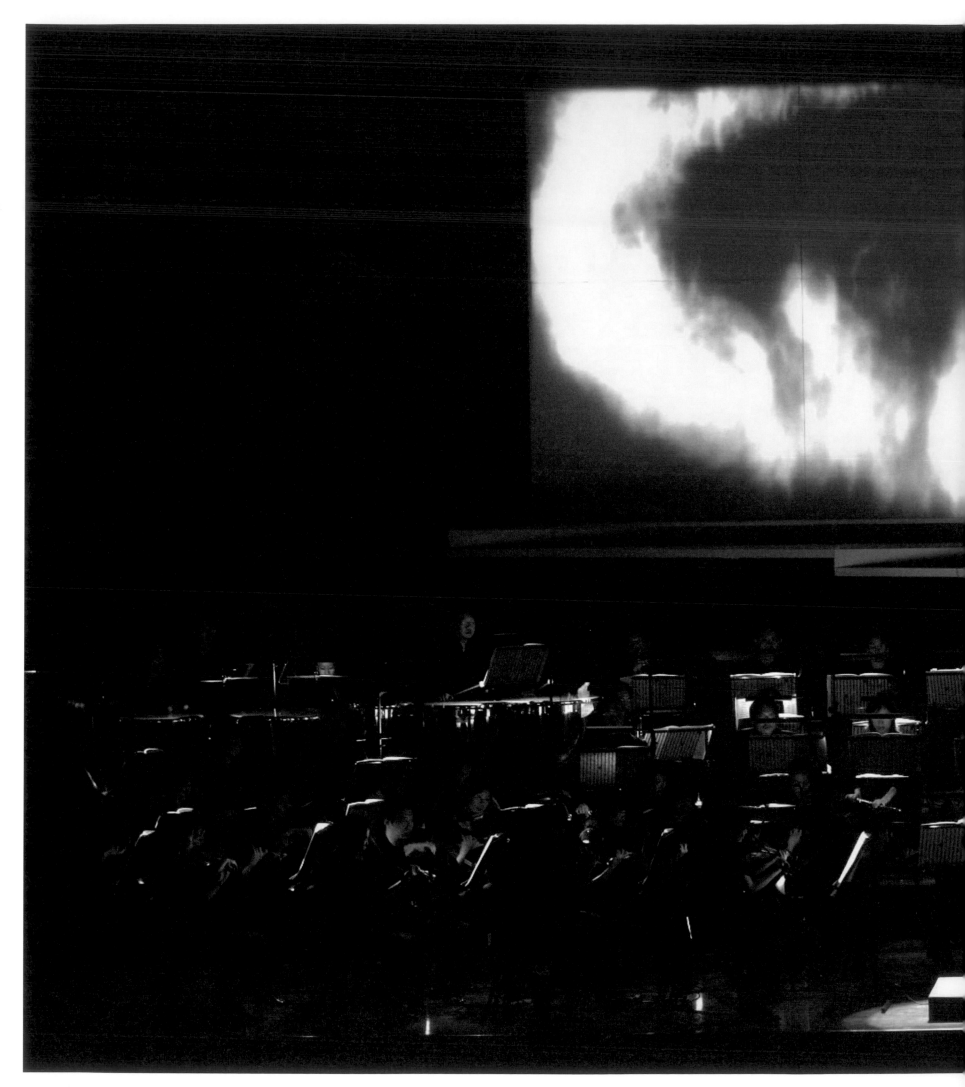

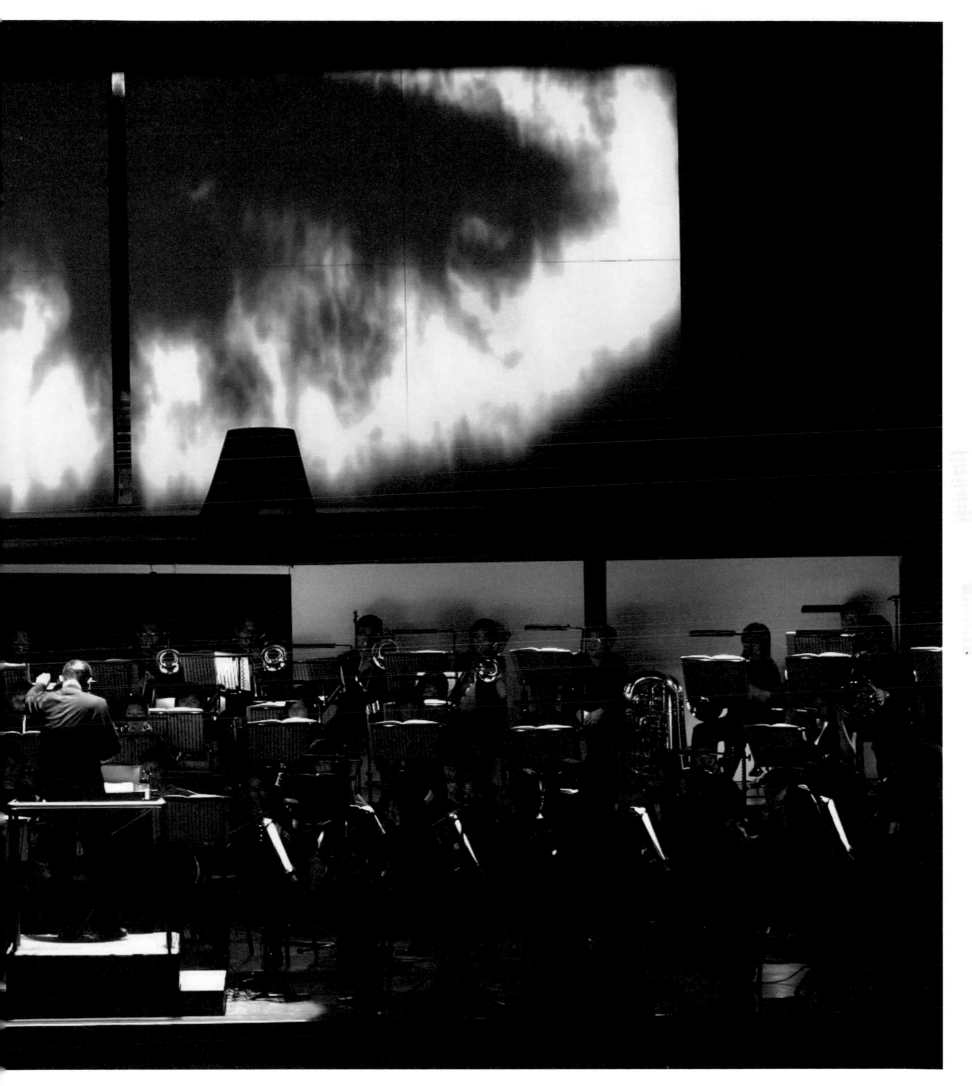

簡文彬指揮國家交響樂團演出《尼貝龍指環─萊因黃金》

根特‧赫比希指揮國家交響樂團

音樂廳
大師身影

大衛‧契斯基
David Chesky

小澤征爾
Seiji Ozawa

瓦汀‧列賓
Vadim Repin

安─蘇菲‧慕特
Anne- Sophie Mutte

米夏‧麥斯基
Mischa Maisky

艾夫根尼‧紀辛
Evgeny Kissin

艾曼紐‧艾克斯
Emanuel Ax

西門‧拉圖
Simon Rattle

克里斯多夫‧艾森巴赫
Christoph Eschenbach

克里斯多夫‧馮‧杜南伊
Christoph von Dohnanyi

克里斯多福‧潘德瑞茨基
Krzysztof Penderecki

呂泉生
Chuang-Shien Lu

呂紹嘉
Shiao-Chia Lü

宓多里
Midori Goto

娜塔麗‧顧德曼
Natalia Gutman

庫特・馬殊
Kurt Masur

根特・赫比希
Günther Herbig

馬瑞士・楊頌斯
Mariss Jansons

基頓・克萊曼
Gidon Kremer

荷西・卡列拉斯
José Carreras

許常惠
Tsang-Houei Hsu

傅聰
Fou T'song

普拉西多・多明哥
Plácido Domingo

菲立普・葛拉斯
Philip Glass

雷歐納・史拉特金
Leonard Slatkin

盧奇亞諾・帕華洛帝
Luciano Pavarotti

盧炎
Yen Lu

蕭泰然
Tyzen Hsiao

簡文彬
Wen-Pin Chien

羅林・馬捷爾
Lorin Maazel

165

國家戲劇院

▽ +410

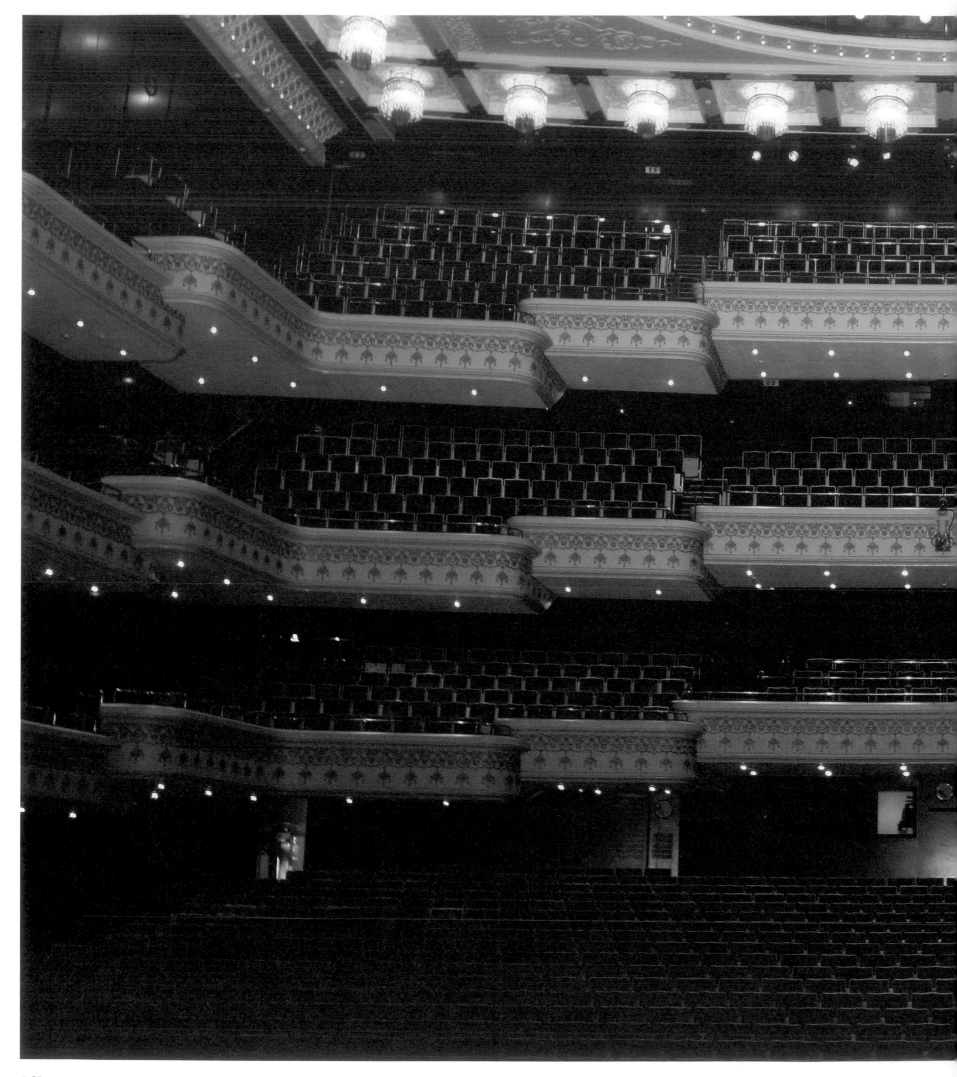

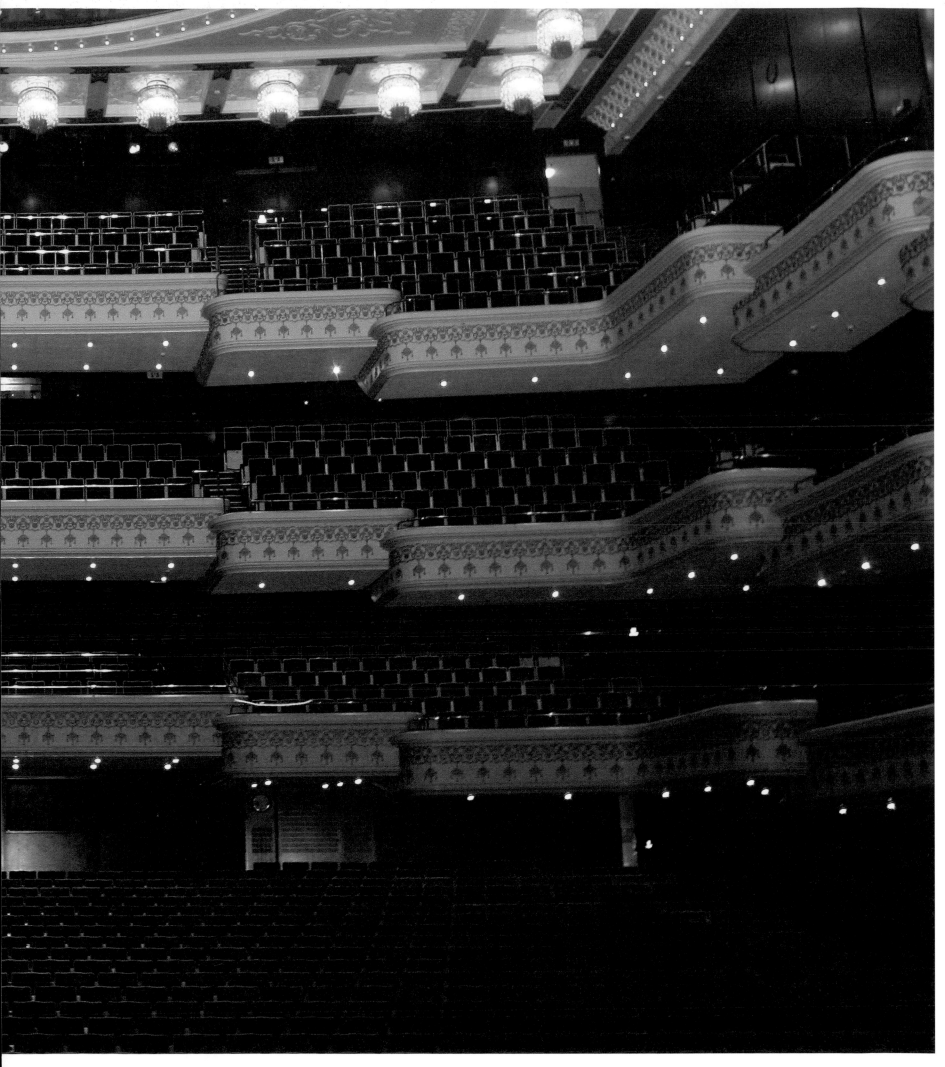

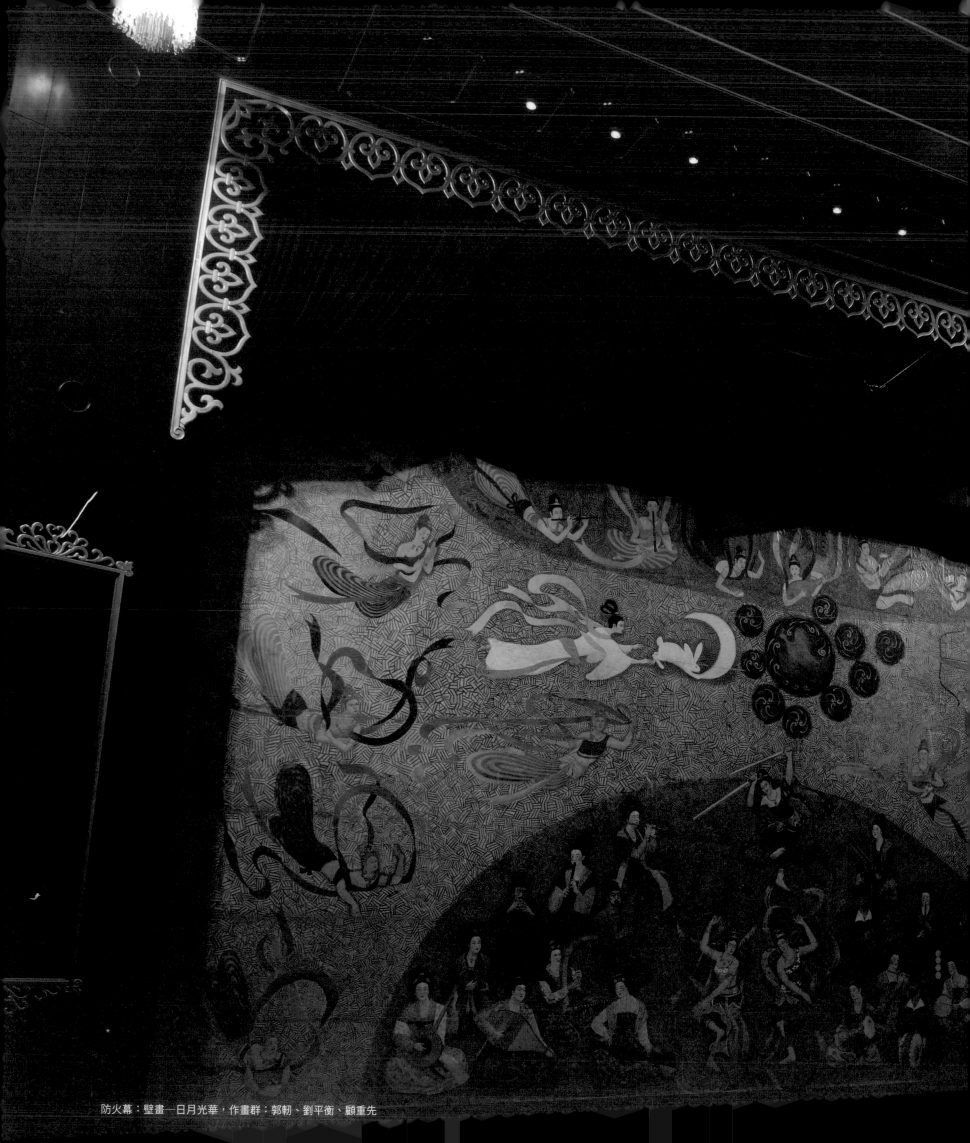

防火幕：壁畫—日月光華，作畫群：郭軔、劉平衡、顧重先

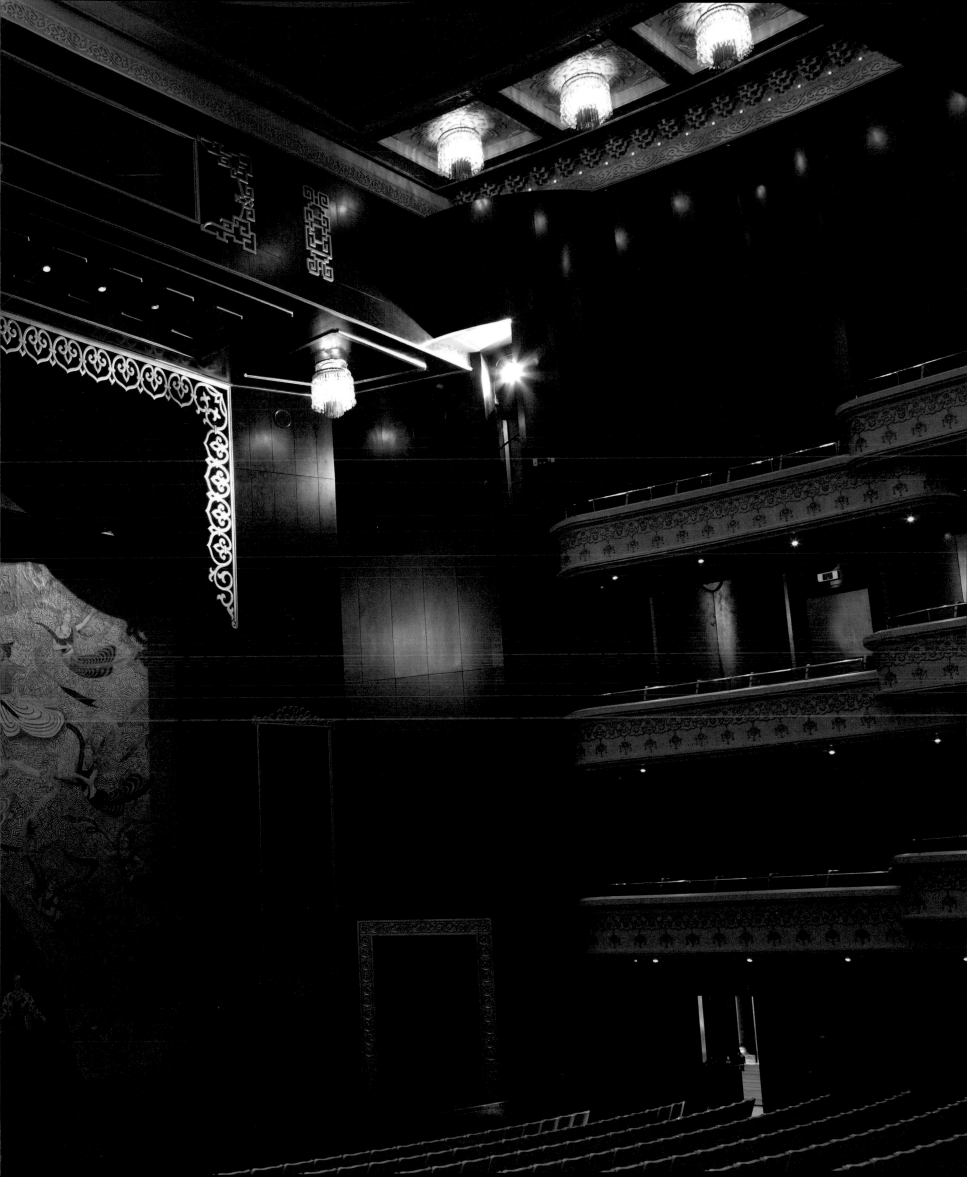

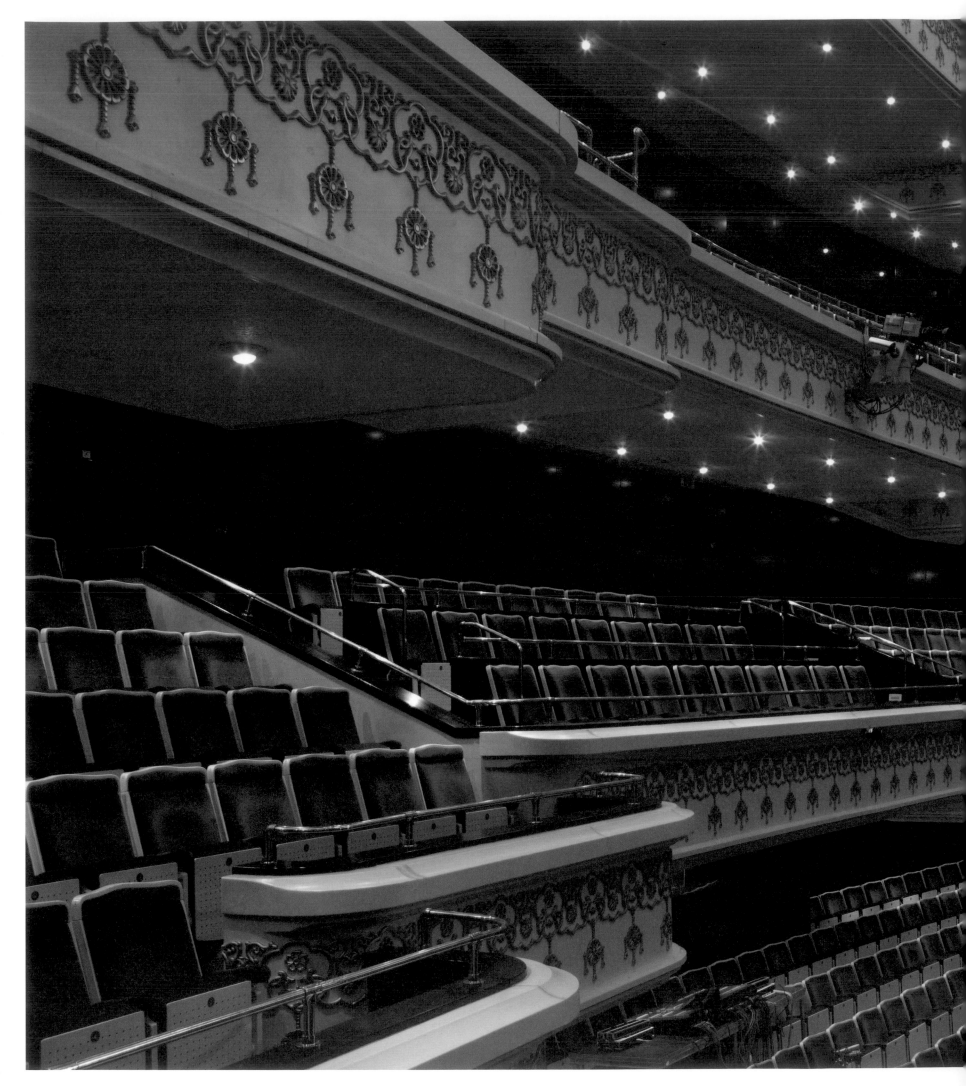

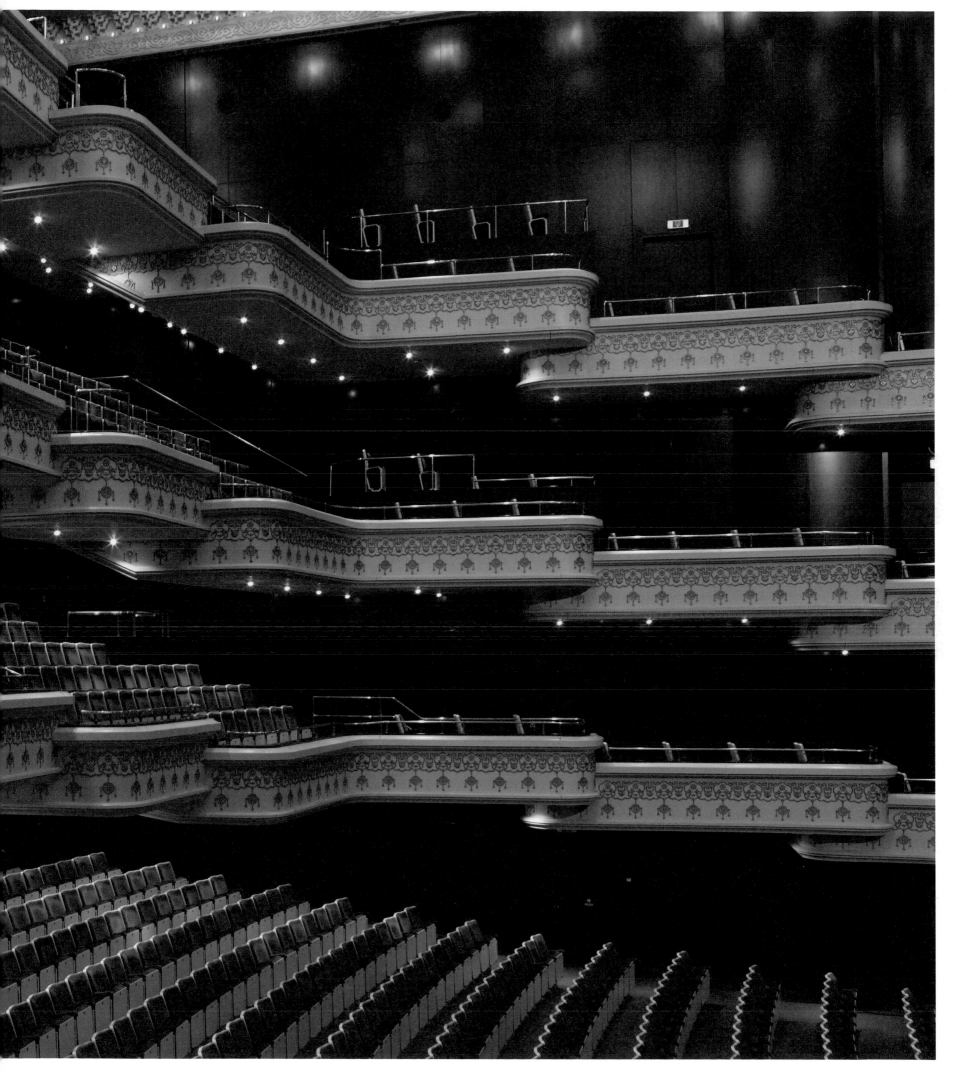

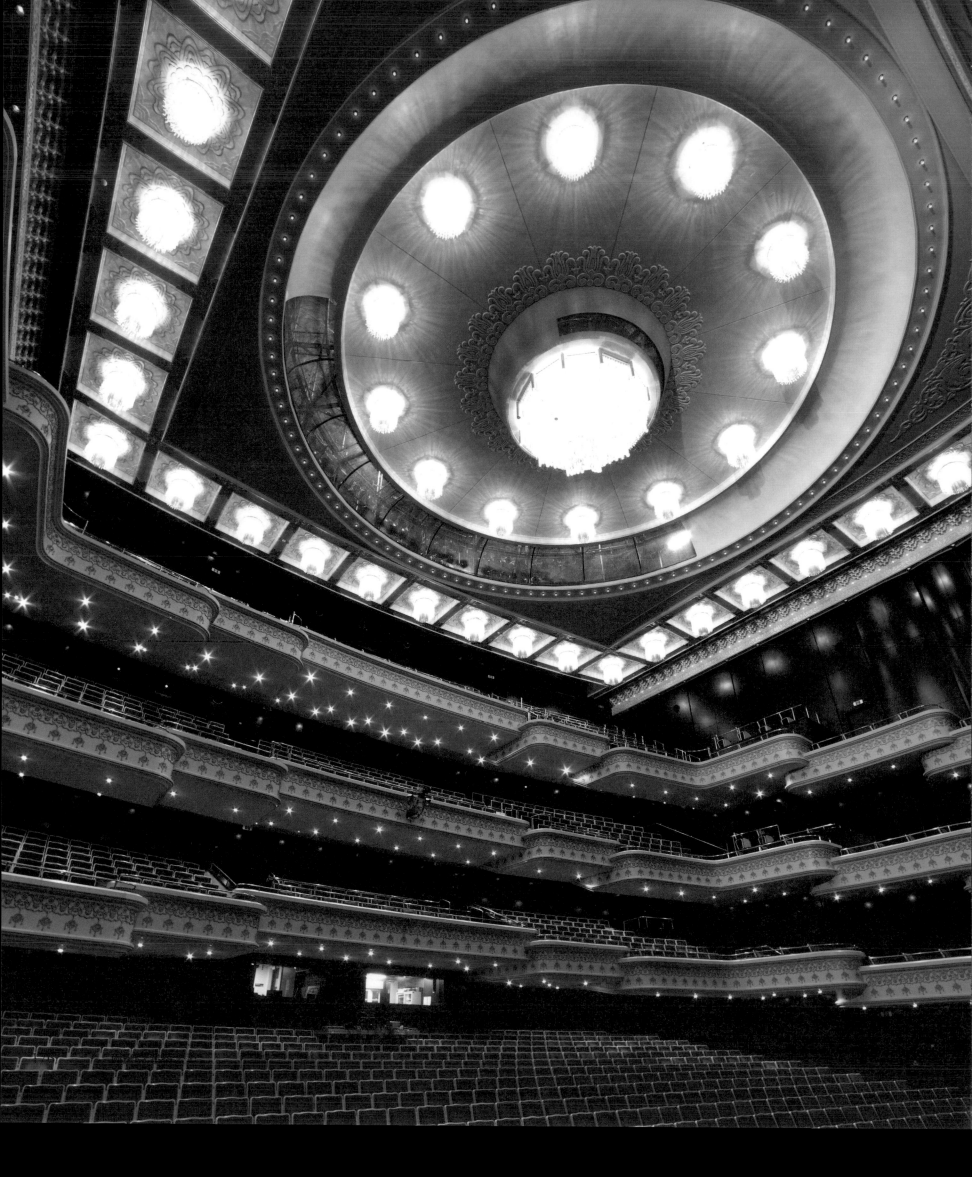

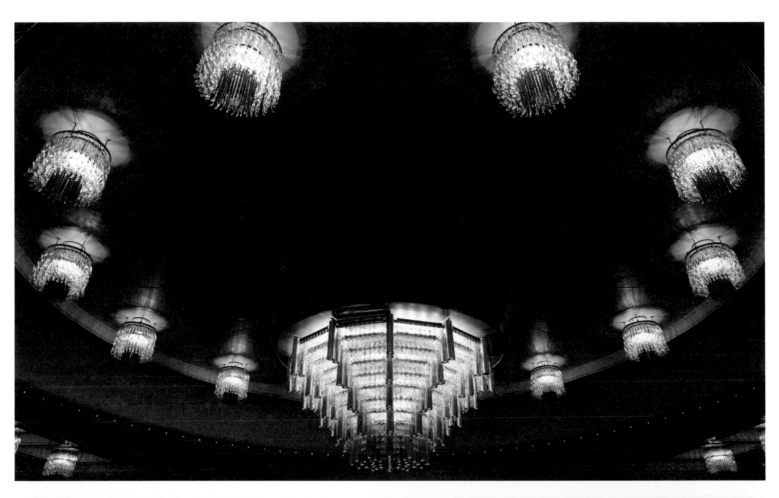

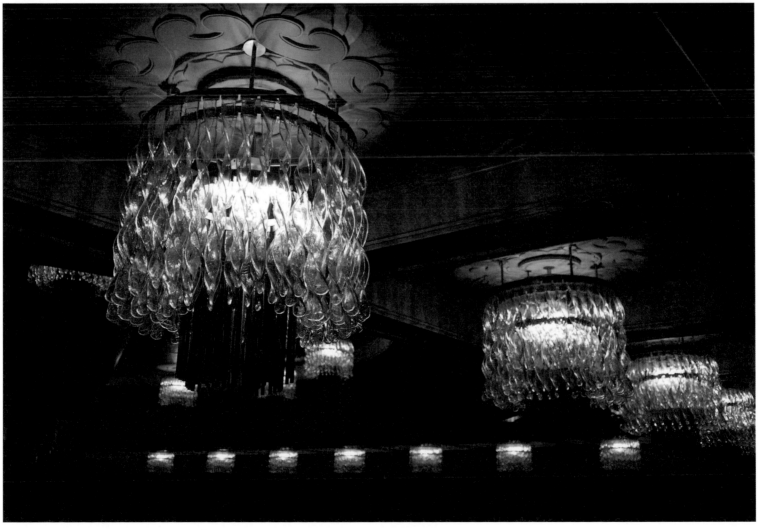

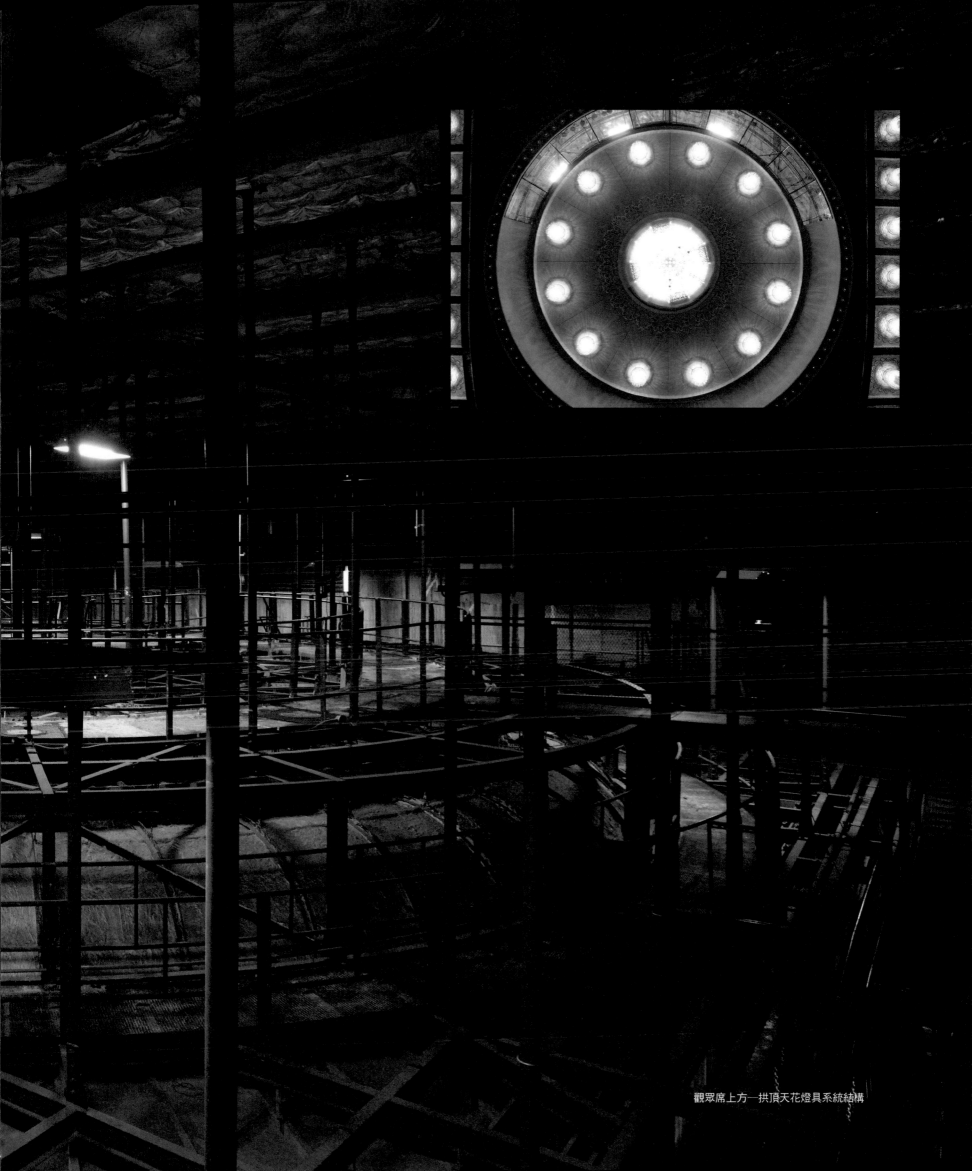

觀眾席上方─拱頂天花燈具系統結構

頂棚　　　　　　　　　　　屋架空間　　　　　　　　　　燈光調光器室

從貓道鳥瞰下舞台

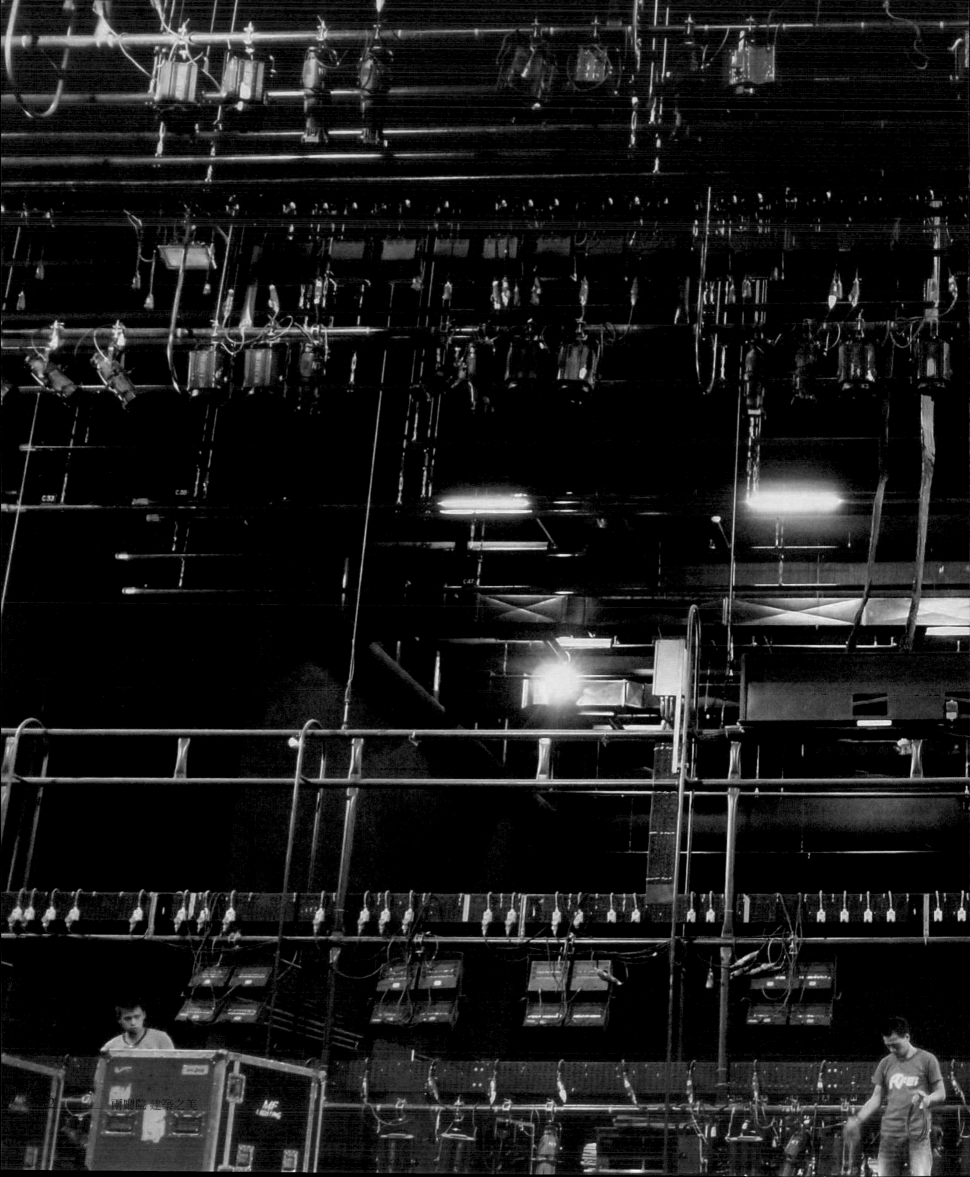

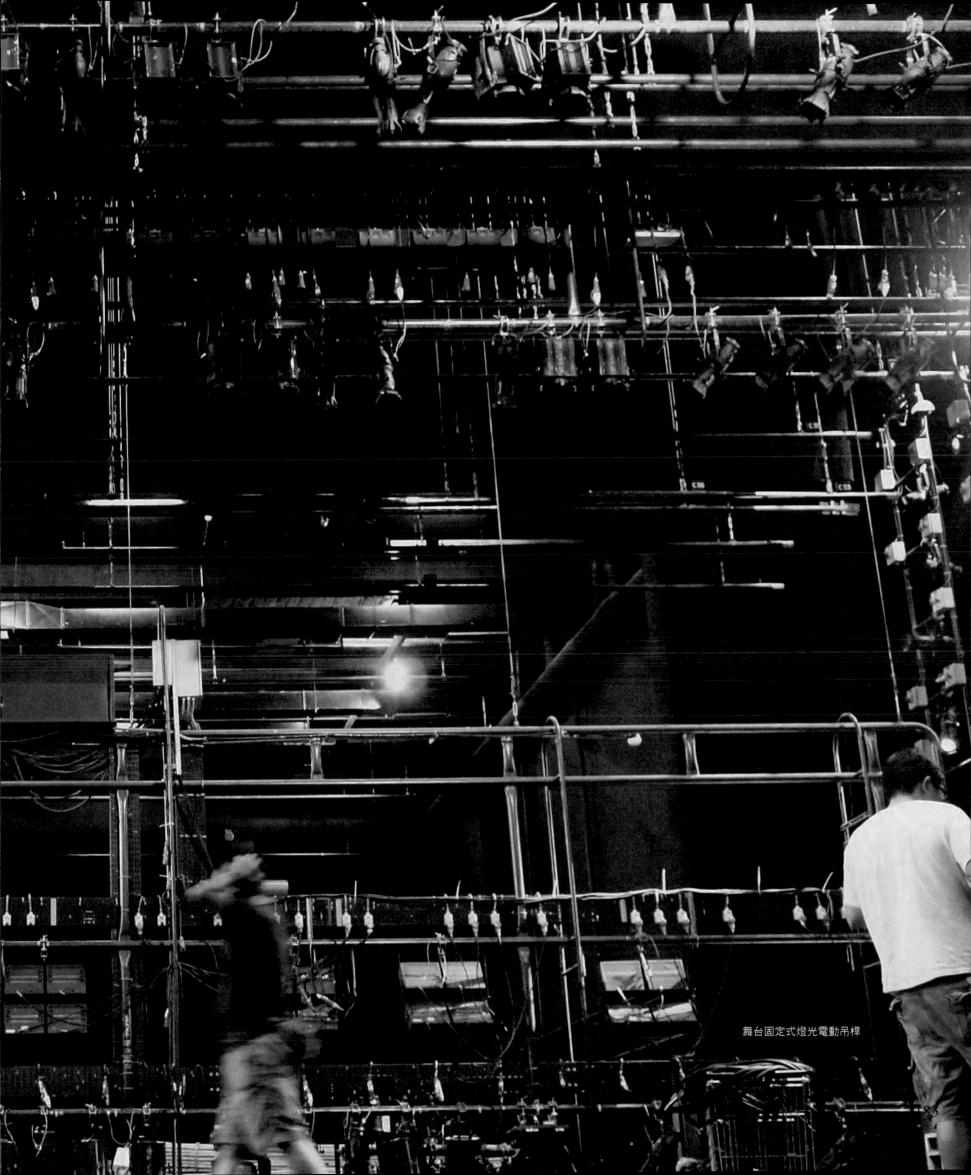

舞台固定式燈光電動吊桿

185

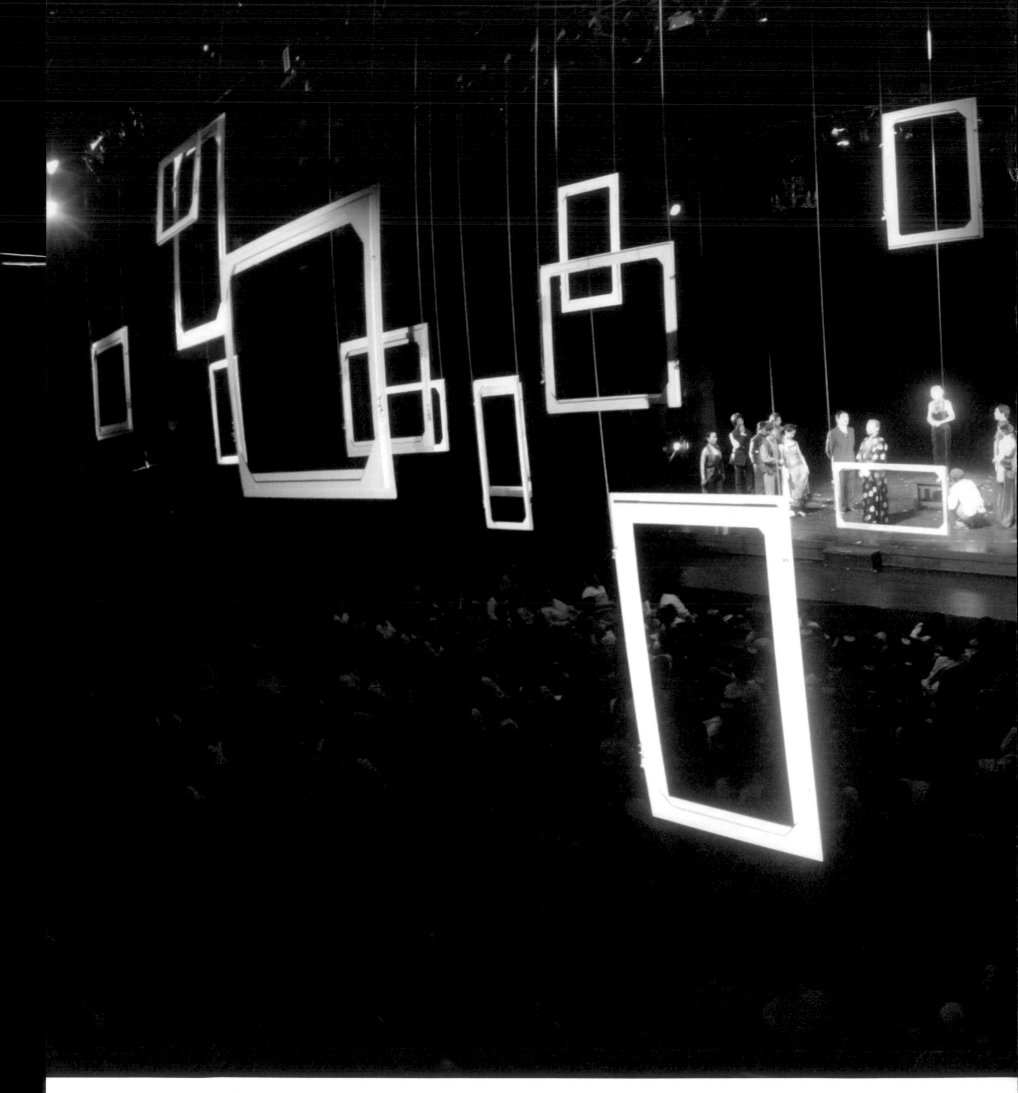

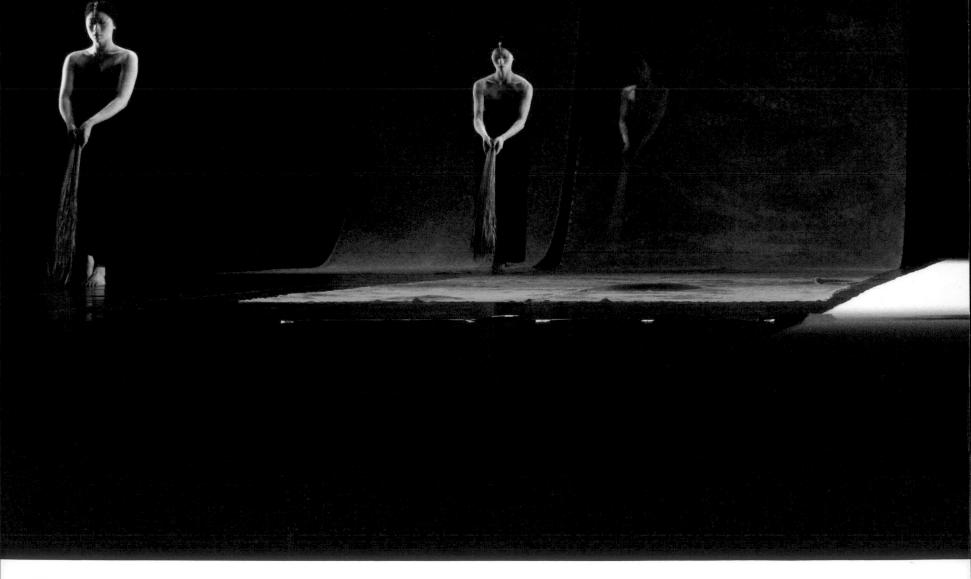

戲劇院
大師身影

※依筆劃順序排列

尤格斯・路可斯
Yorgos Loukos

王心心
Xin-Xin Wang

王海玲
Hailing Wang

白先勇
Kenneth Hsien-Yung Pai

吳念真
Nien-Chen Wu

吳興國
Hsing-Kuo Wu

吳靜吉
Jing-Jyi Wu

李國修
Hugh Lee

李寶春
Bao-Chun Li

亞莉安・莫努虛金
Ariane Mnouchkine

周彌彌
Mi-Mi Zhou

林秀偉
Hsiu-Wei Lin

林懷民
Hwai-Min Lin

林麗珍
Lee-Chen Lin

金士傑
Shi-Jie Jin

俞大綱
Da-Gang Yu

姚一葦
Yi- Wei Yao

孫翠鳳
Tsui-Fong Sun

恩利哥・龔佛帝
Enrico Conforti

納丘・杜亞托
Nacho Duato

梅葆玖
Baojiu Mei

許秀年
Xiu-Nian Xu

許芳宜
Fang-Yi Sheu

郭小莊
Xiao- Zhuang Guo

游好彥
Henry Yu

黃誌群
Chih-Chun Huang

楊麗花
Li-Hua Yang

葉錦添
Tim Yip

鈴木忠志
Tadashi Suzuki

廖瓊枝
Chiung-Chih Liao

碧娜・鮑許
Pina Bausch

劉若瑀
Ruoyu Liu

劉紹爐
Shaw-Lu Liou

劉鳳學
Feng-Shueh Liu

盧卡斯・漢伯斯
Lukas Hemleb

賴聲川
Stan Lai

魏海敏
Hai-Ming Wei

懷劭・法努司
Faidaw Fagod

羅伯・威爾森
Robert Wilson

羅伯・勒帕吉
Robert Lepage

演奏廳與實驗劇場

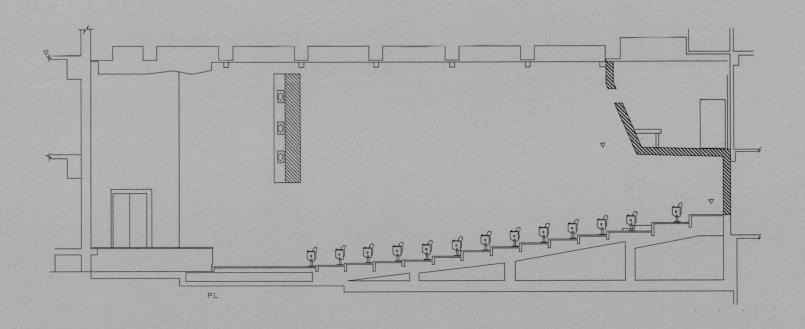

PL

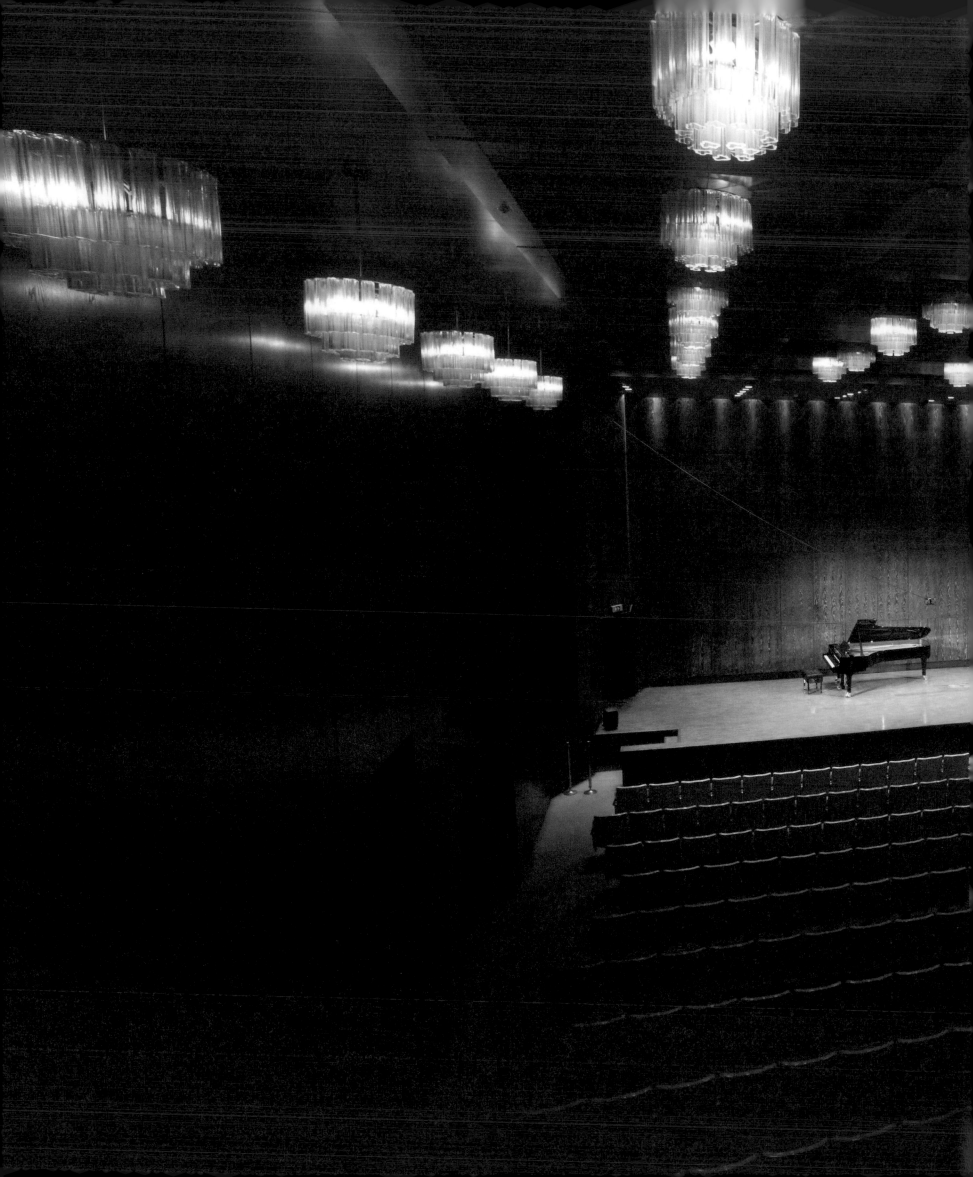

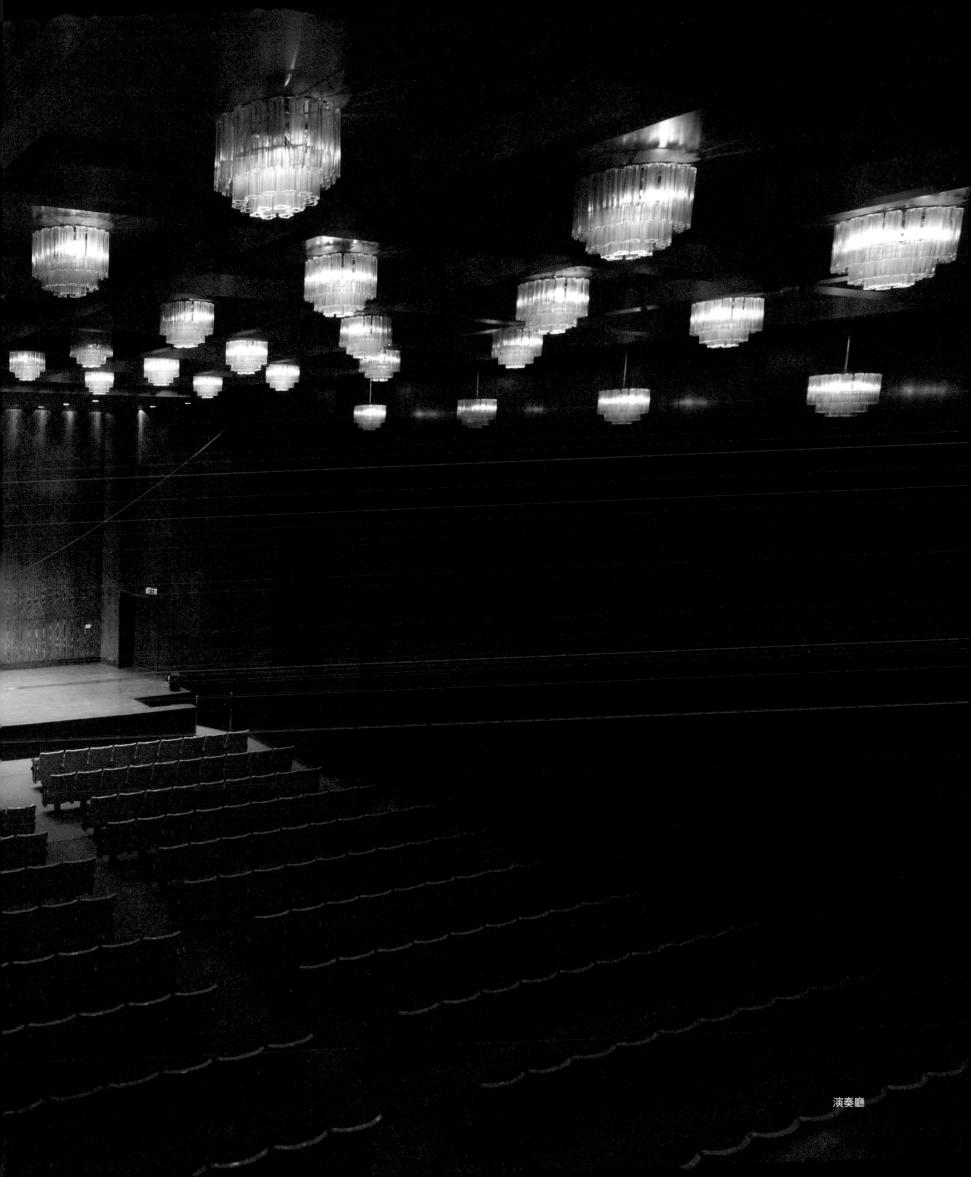

演奏廳

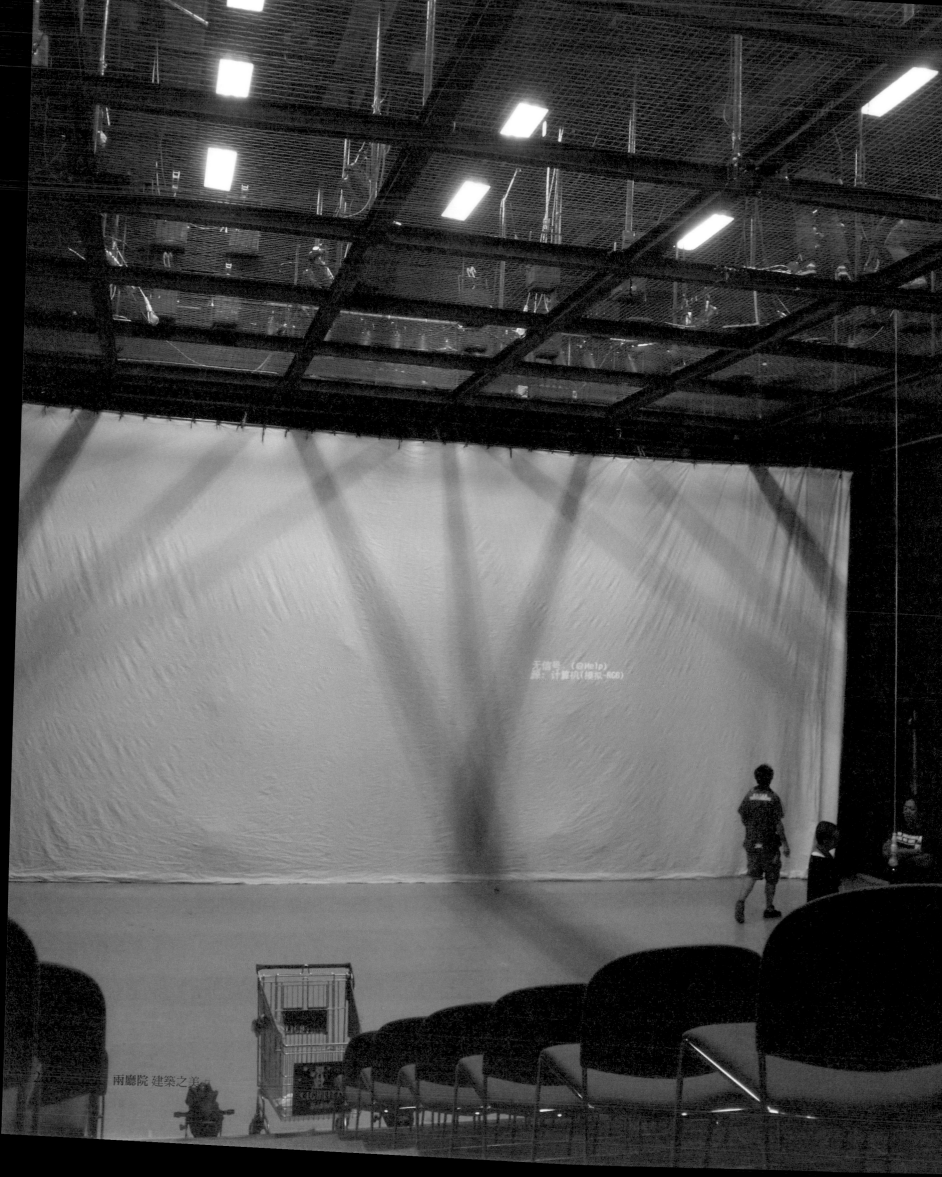

實驗劇場

張力索式頂棚（絲瓜頂棚）

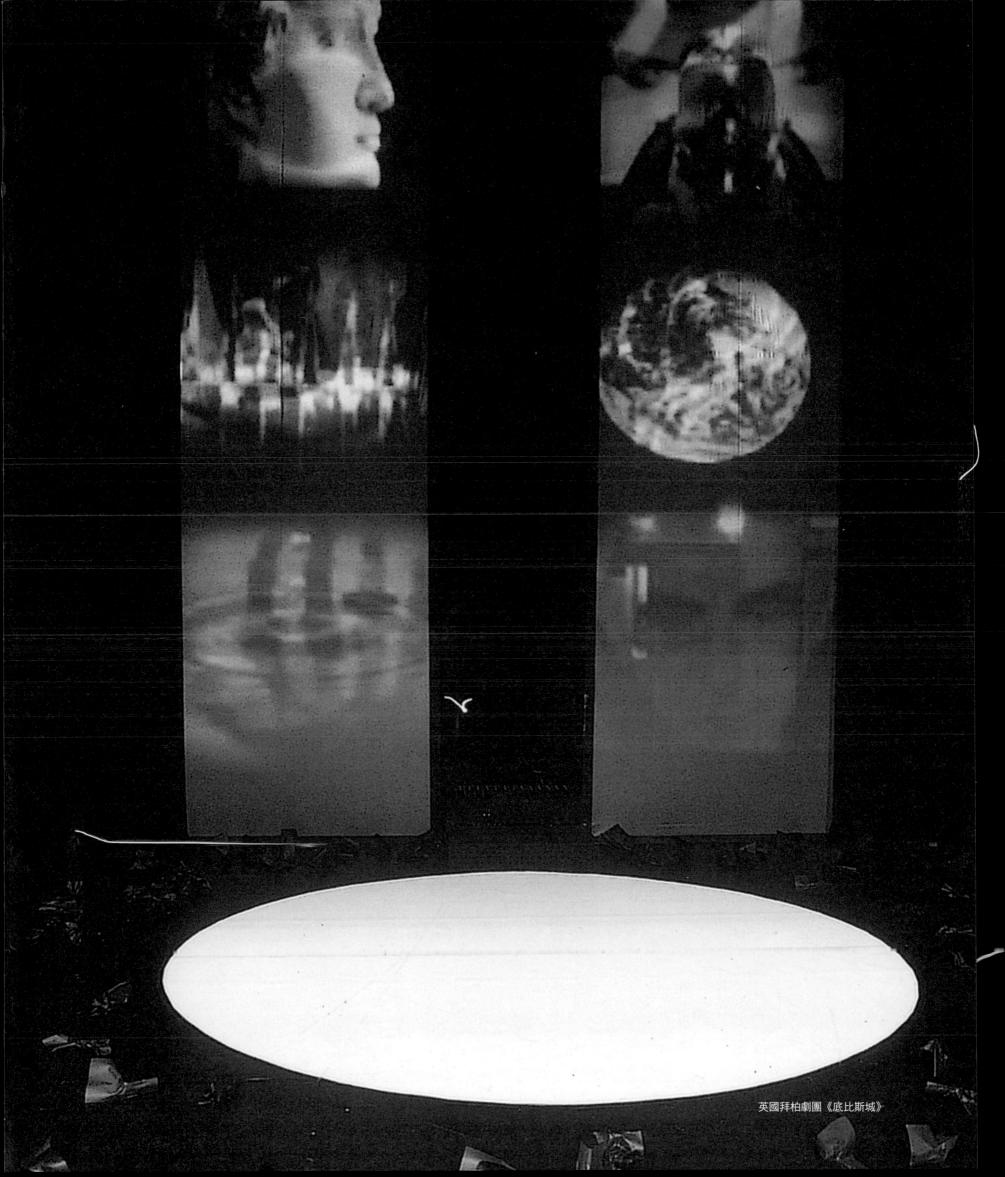

英國拜柏劇團《底比斯城》

藝文廣場

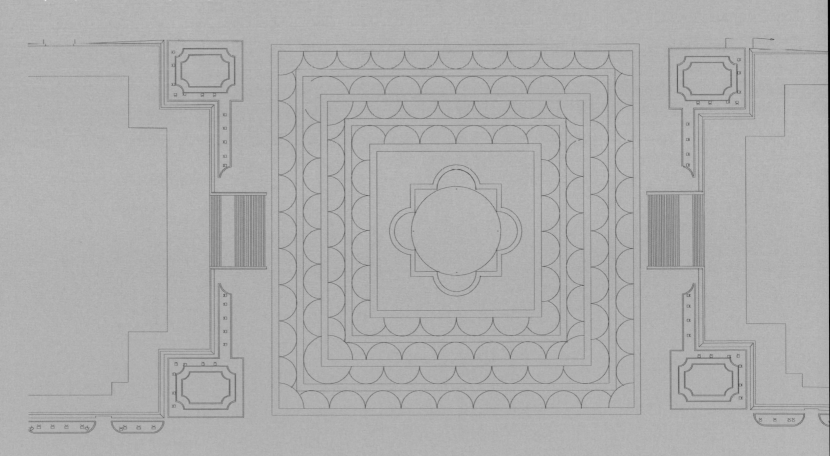

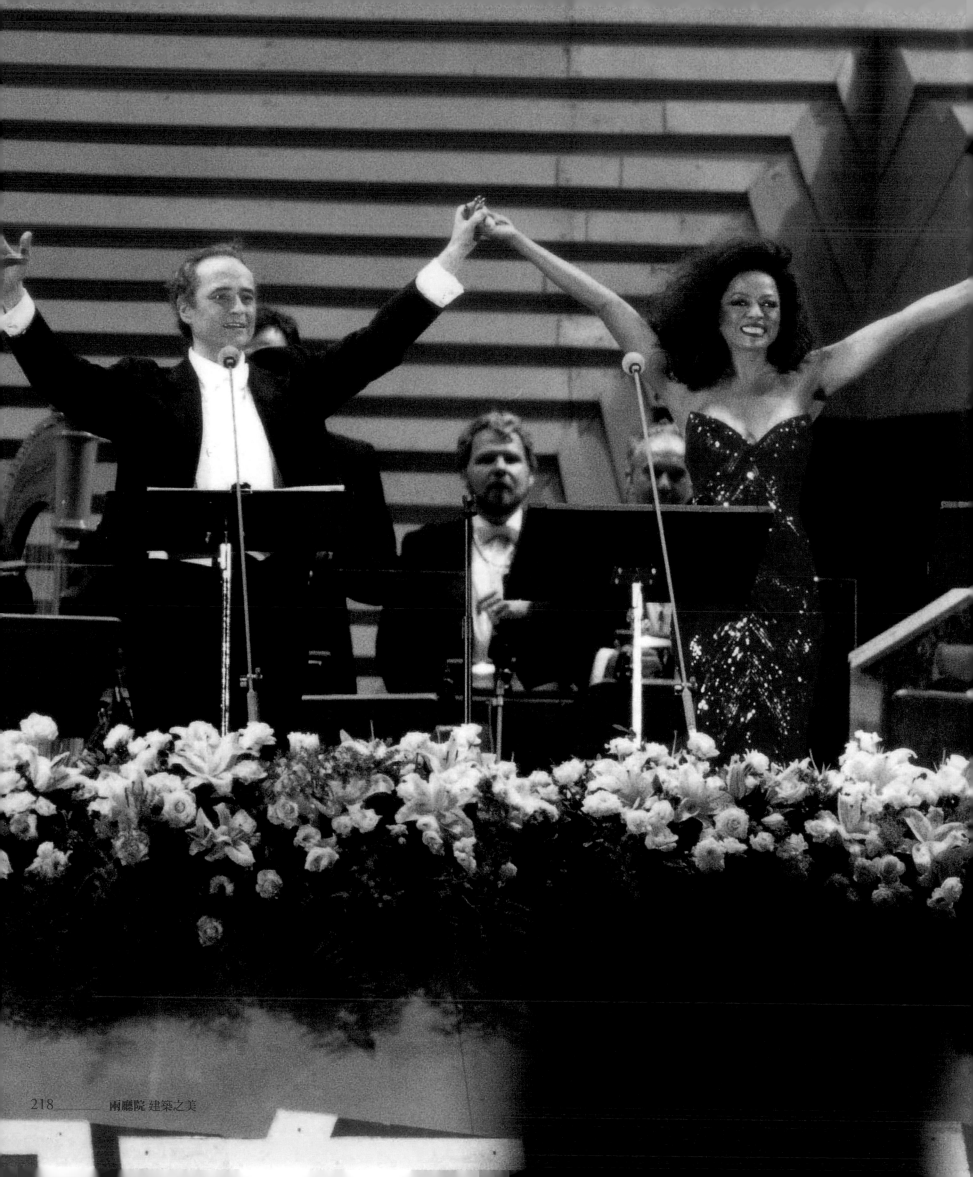

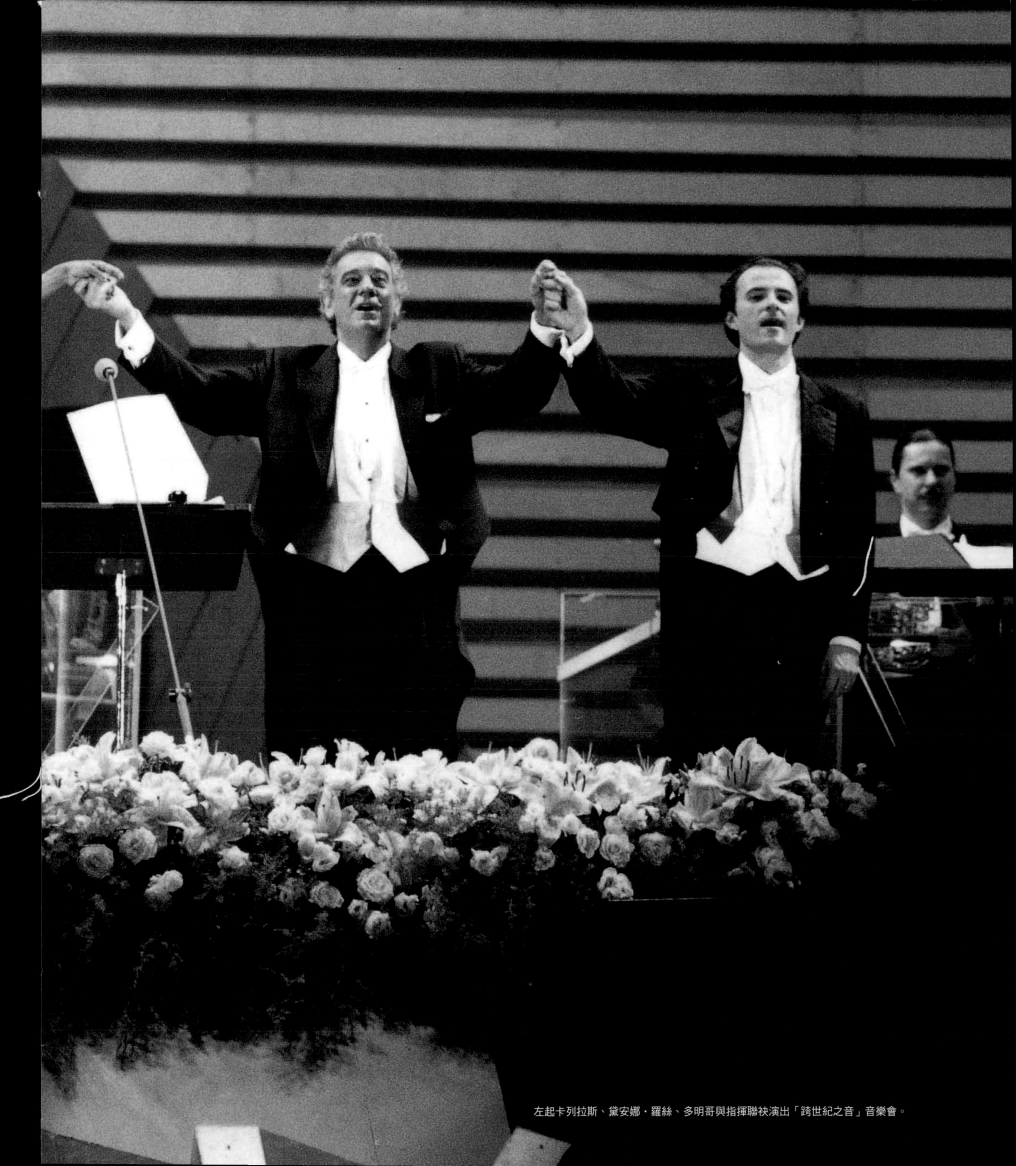

左起卡列拉斯、黛安娜・羅絲、多明哥與指揮聯袂演出「跨世紀之音」音樂會。

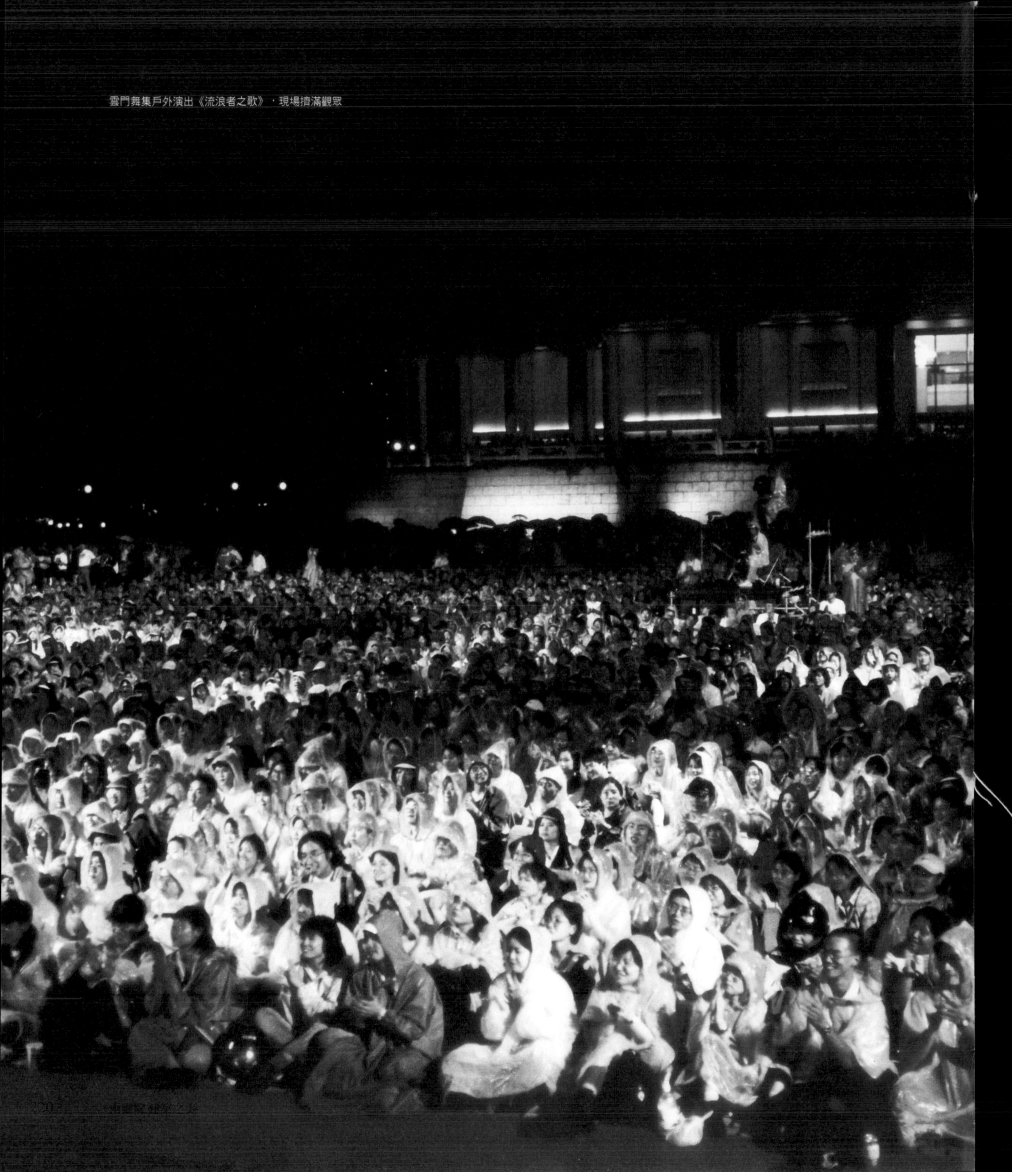

雲門舞集戶外演出《流浪者之歌》，現場擠滿觀眾

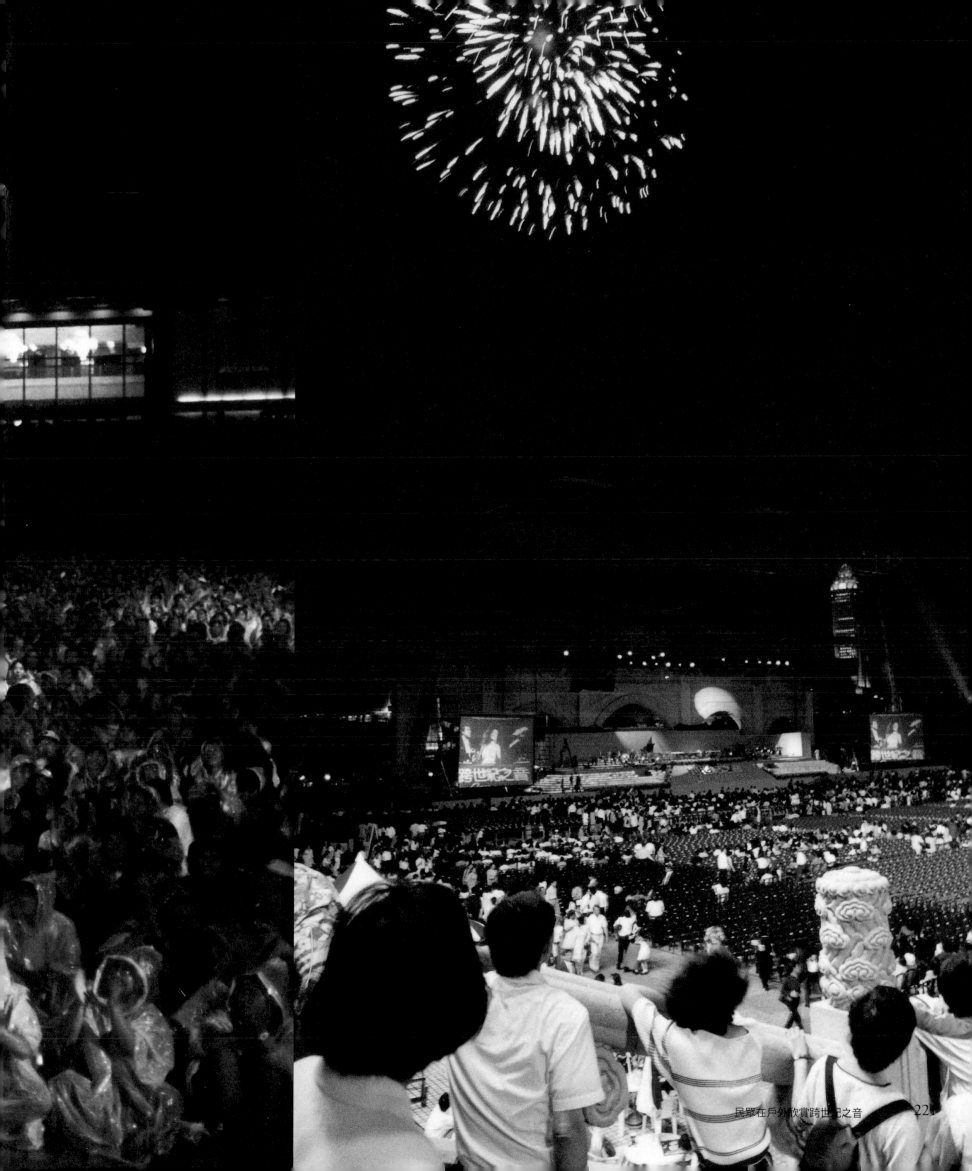

民眾在戶外欣賞跨世紀之音　　223

雲門舞集《風・影》

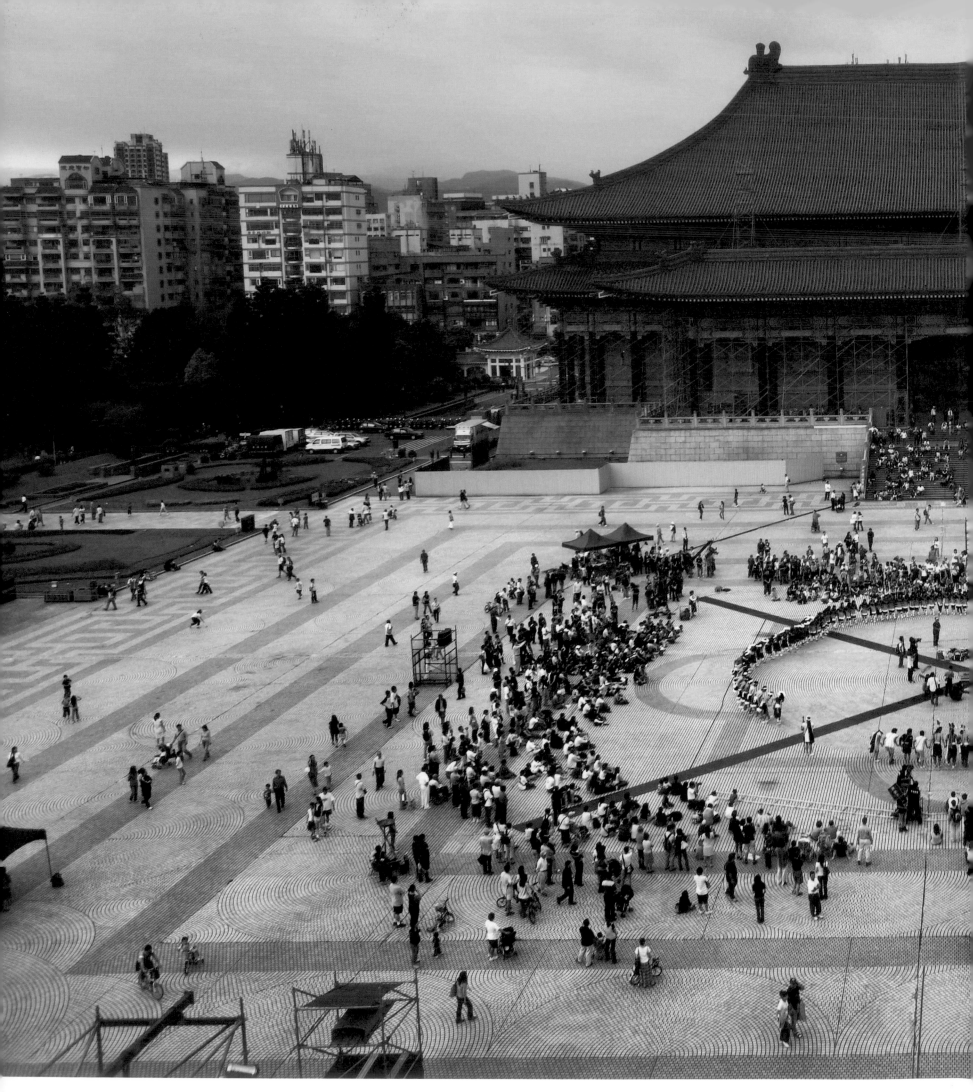

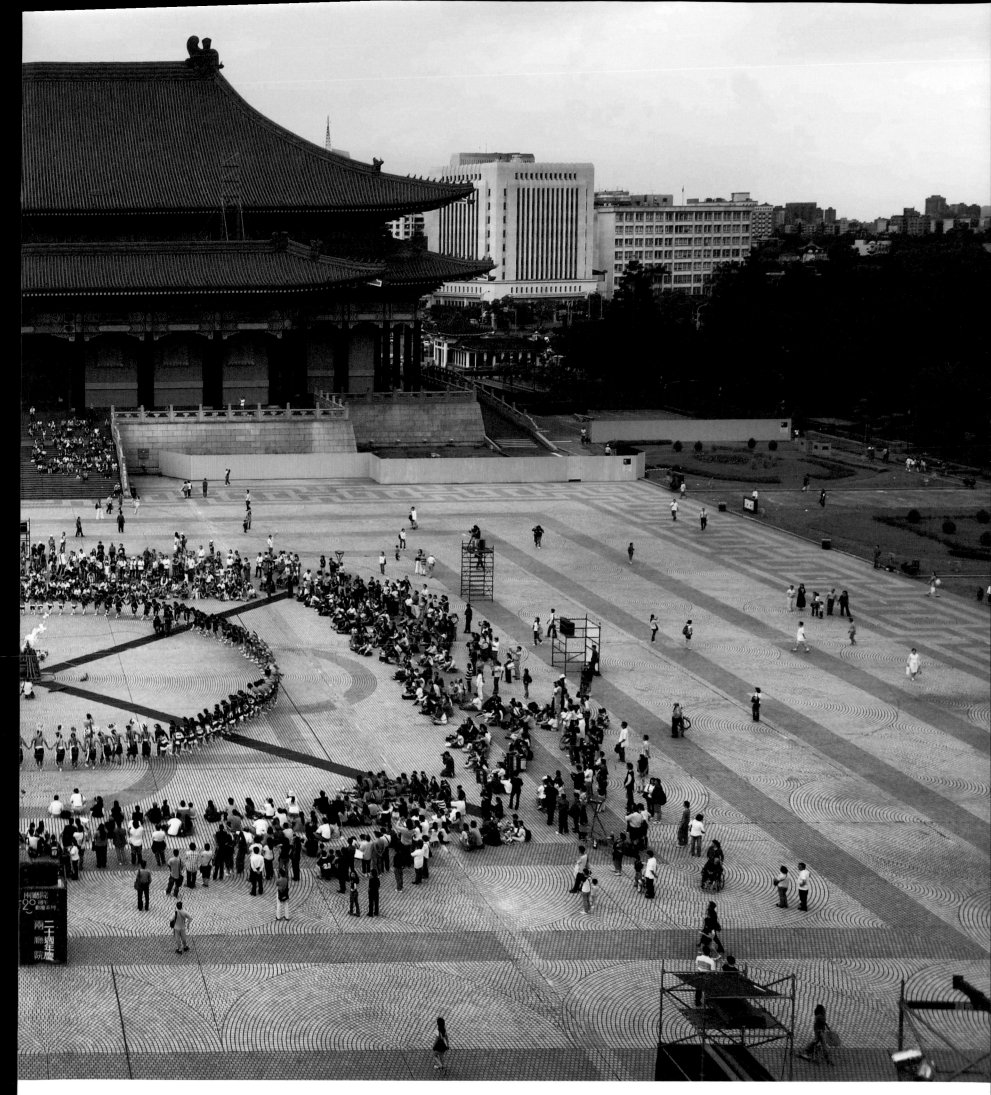

原舞者《百人樂舞》　　227

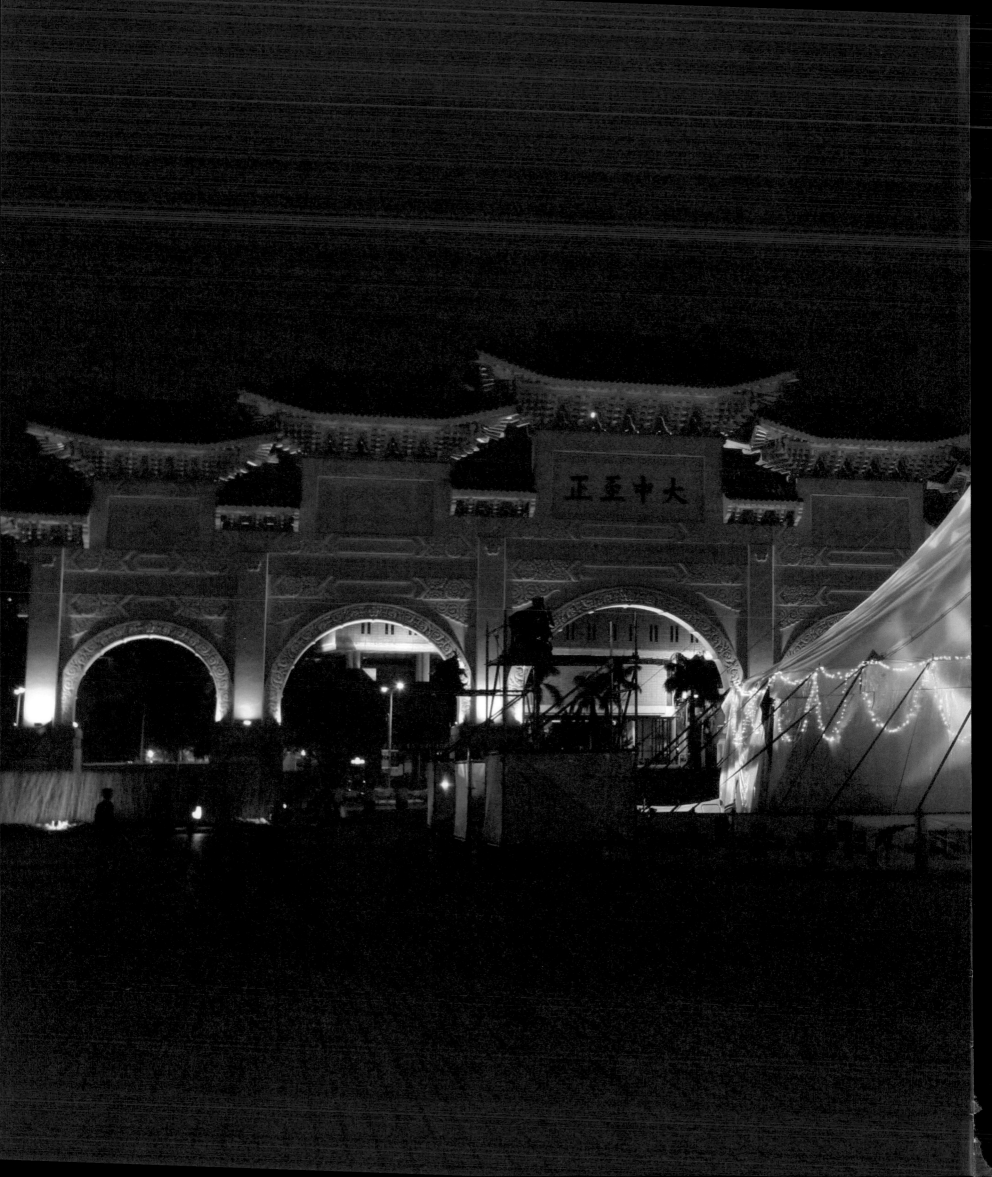

廣場藝術節

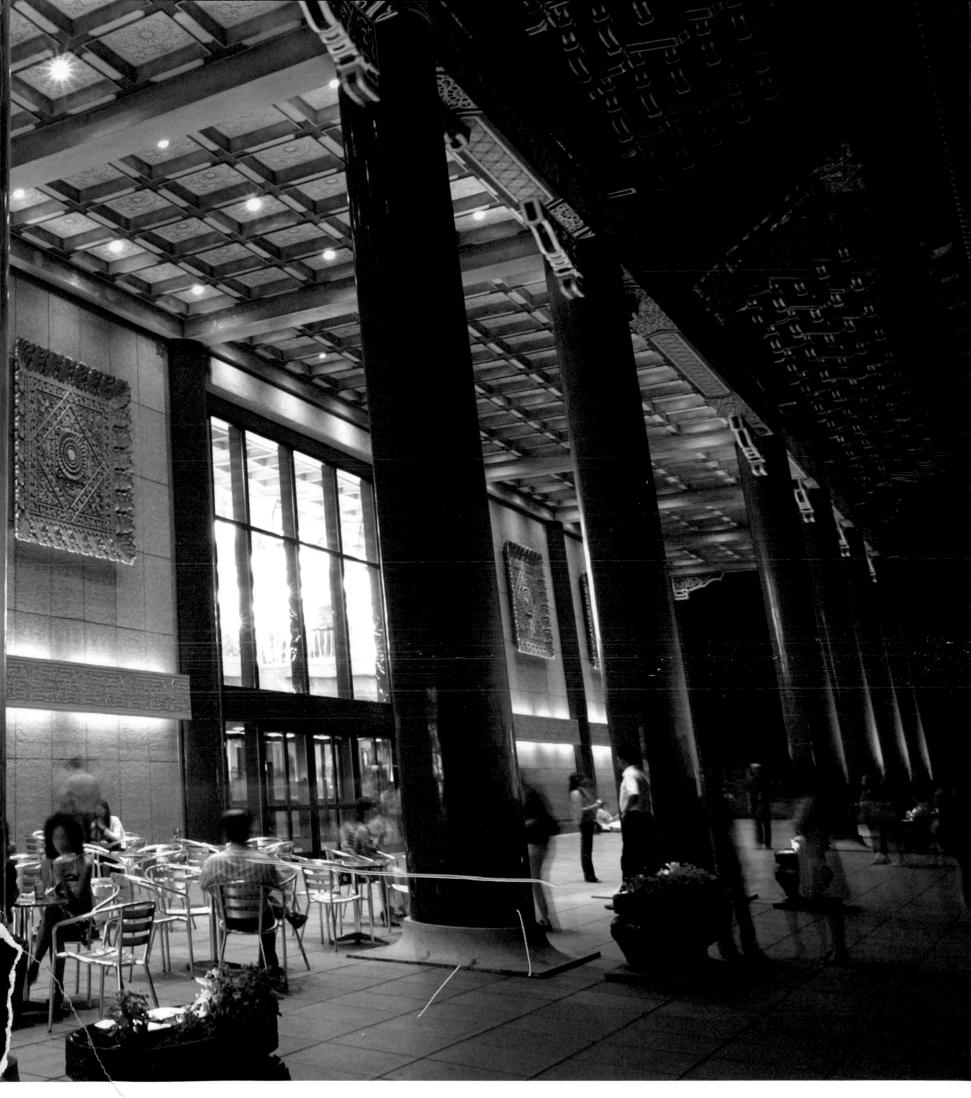

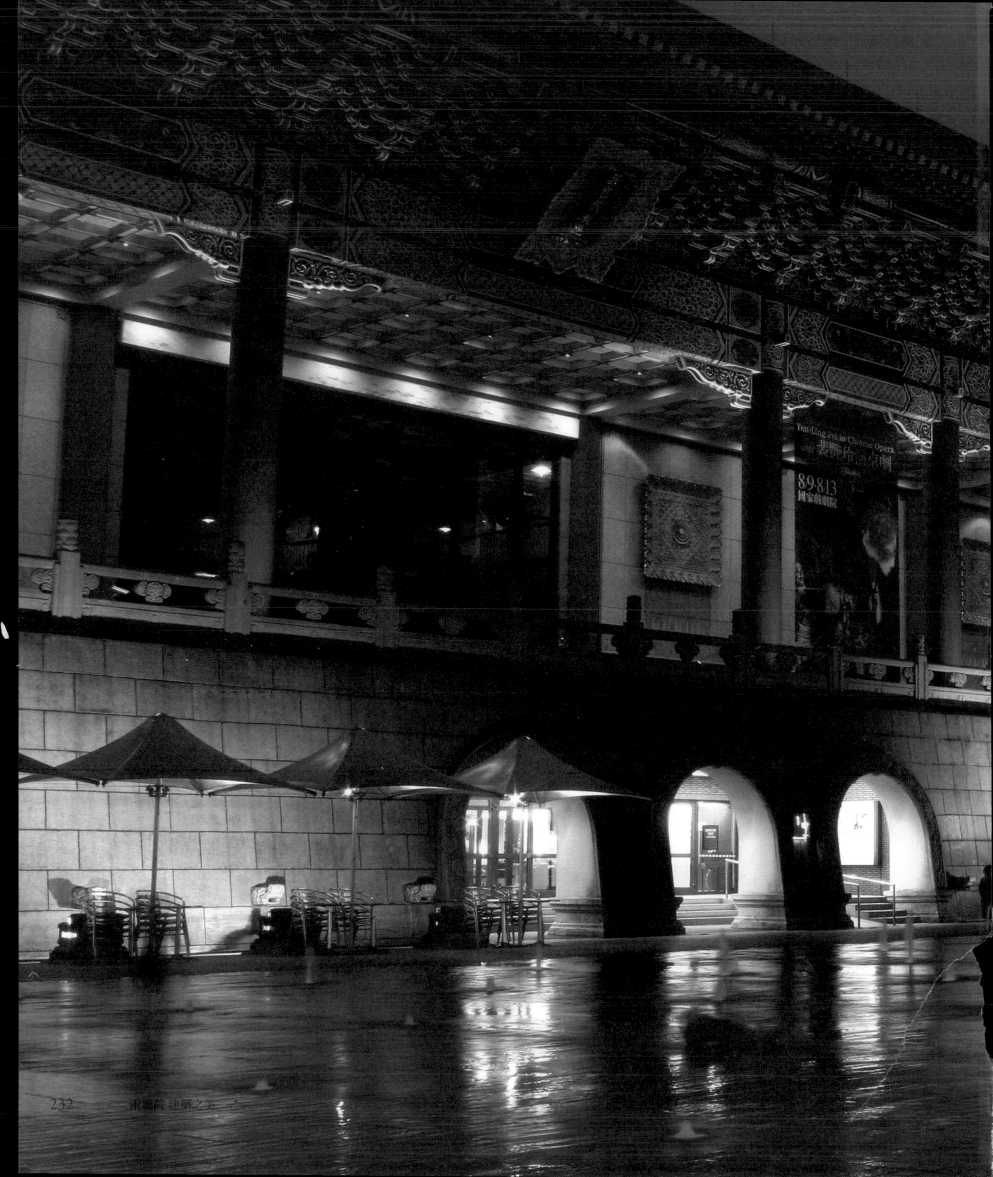

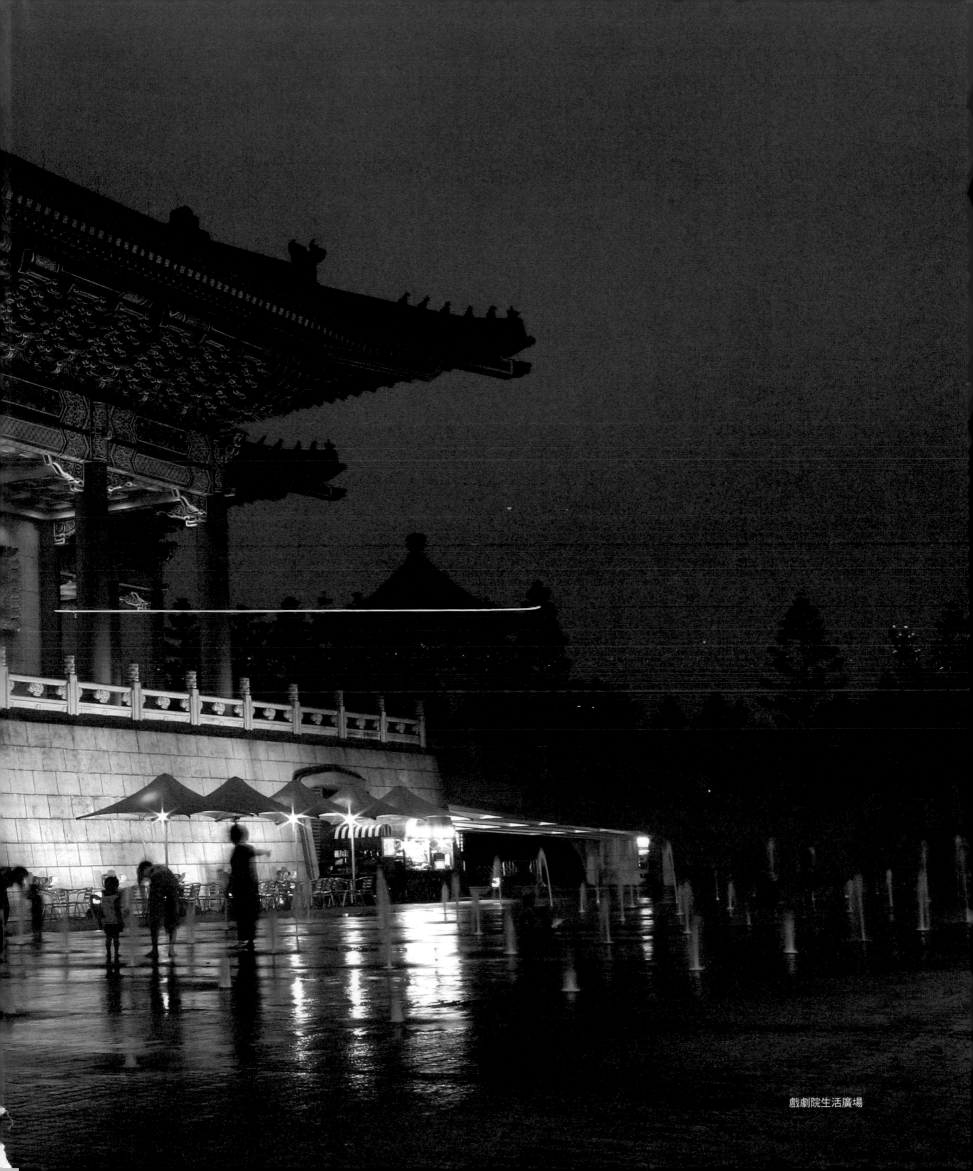

戲劇院生活廣場

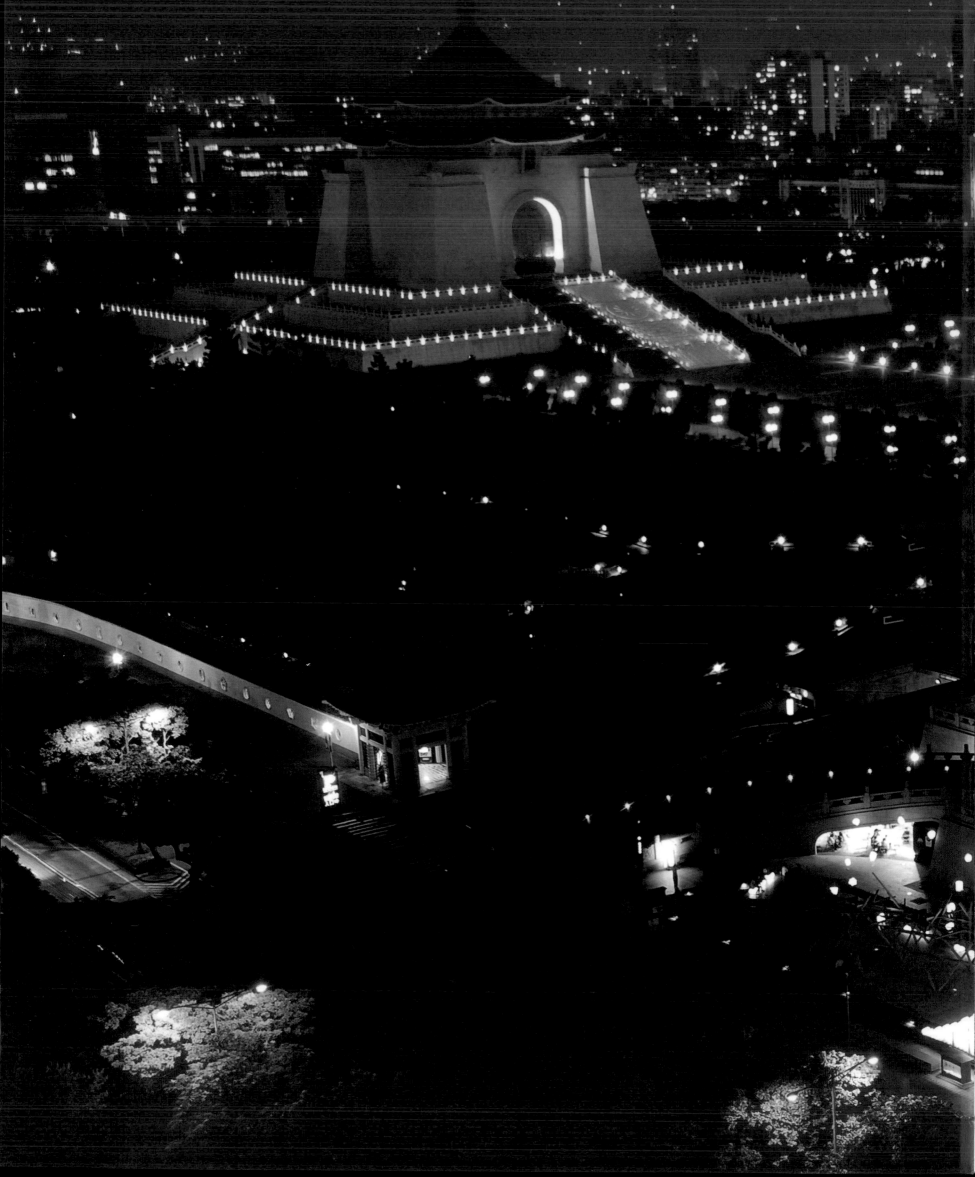

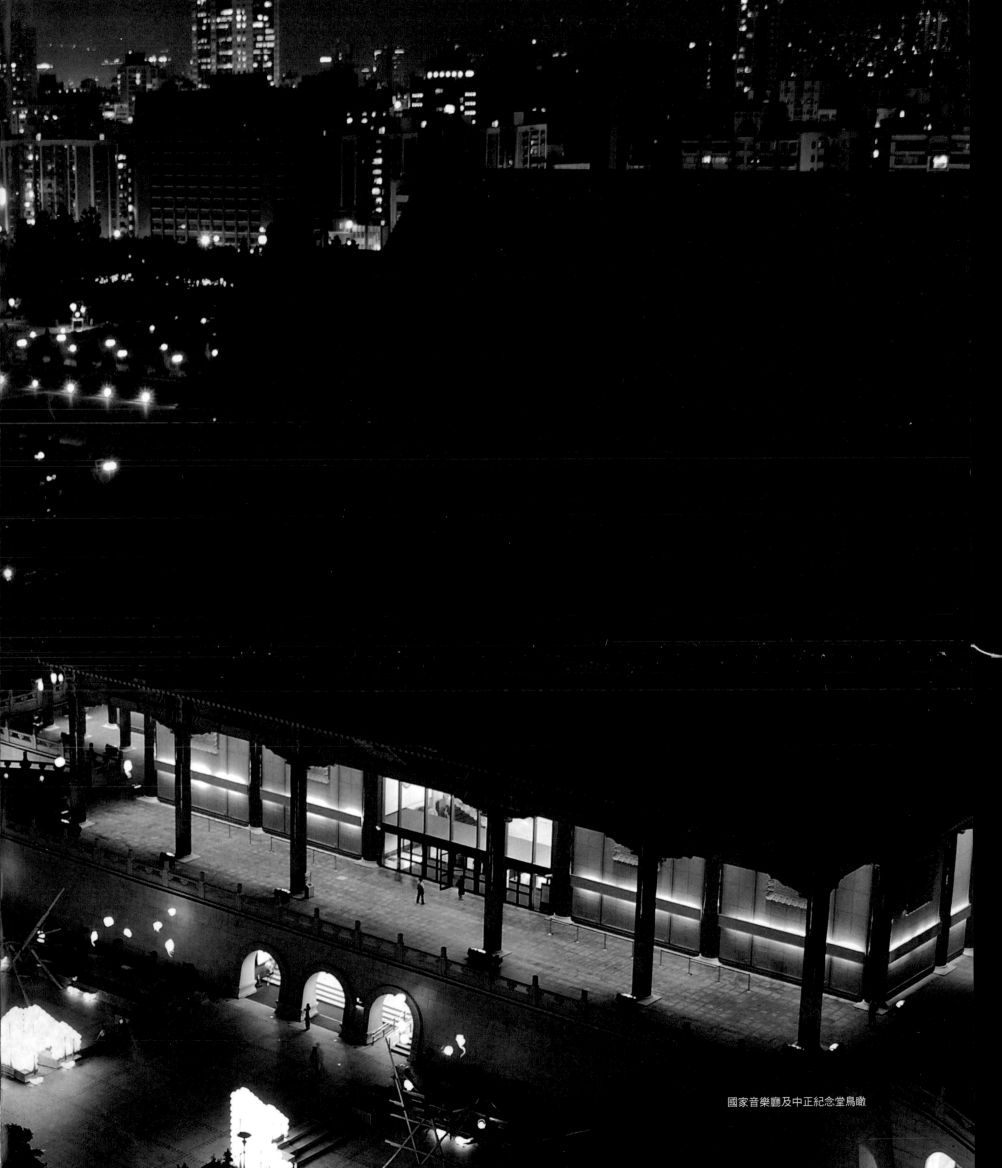

國家音樂廳及中正紀念堂鳥瞰

兩廳院建築之美

國家圖書館出版品預行編目資料

兩廳院建築之美 = The architectural beauty
of National Chiang Kai-Shek Cultural
Center / 林文理編輯 .-- 臺北市：
中正文化, 民99.04
　面；　公分

ISBN 978-986-02-2849-6 (精裝)

1.國立中正文化中心 兩廳院 2.公共建築 3.建築藝術
926.733　　　　　　　99005131

編者	PAR表演藝術雜誌
編輯	林文理
美術設計	生形設計有限公司 02-33225095

董事長	郭為藩
發行人	黃碧端
社長	謝翠玉
總編輯	黎家齊
責任企劃	陳靜宜

發行所	國立中正文化中心—PAR表演藝術雜誌
讀者服務	郭瓊霞
電話	02-33939874
傳真	02-33939879
網址	http://www.ntch.edu.tw ｜ www.paol.ntch.edu.tw
E-Mail	parmag@mail.ntch.edu.tw
劃撥帳號	19854013 國立中正文化中心

印製	三陽文化股份有限公司
出版日期	中華民國九十九年四月
ISBN	978-986-02-2849-6
統一編號	1009901093
定價	NT$ 1600

※感謝以下單位或個人提供圖片（依筆劃順序排列）：
Decca福茂唱片、心心南管樂坊、王錦河、台北新劇團、台南藝術大學/建築繁殖場、台灣索尼音樂、白鷺鷥文教基金會、
自由時報、吳玗倩、周彌彌、林秀偉、林敬原、金成財、青樺婚紗名店、國立中正文化中心、國光劇團、國家交響樂團、
張鎧乙、許培鴻、許斌、郭小莊、陳建仲、陳敏佳(明室意念有限公司)、游輝弘、劉振祥、蔡智翔、黎家齊、謝欣霖、
鍾順隆、韓兆容、懷劭·法努司